讓角色散發魅力的完美人設教學

創造CP感滿滿的漫畫人物

喵漫陪你設定CP人物

大家好！
我是**喵漫**，本書的
小助手，請多多指教！

*CP是couple的縮寫，意思是夫妻、一對，通常是指一男一女。

為什麼設定
CP這麼重要？

就像選擇異性朋友一樣，倘若「配對」失誤，選到豬隊友，可是會毀了一生的唷！

3

目錄 CONTENTS

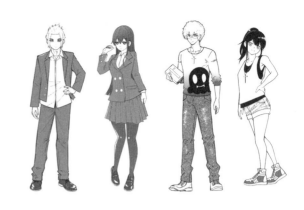

 # PART **1** 青梅竹馬小萌童

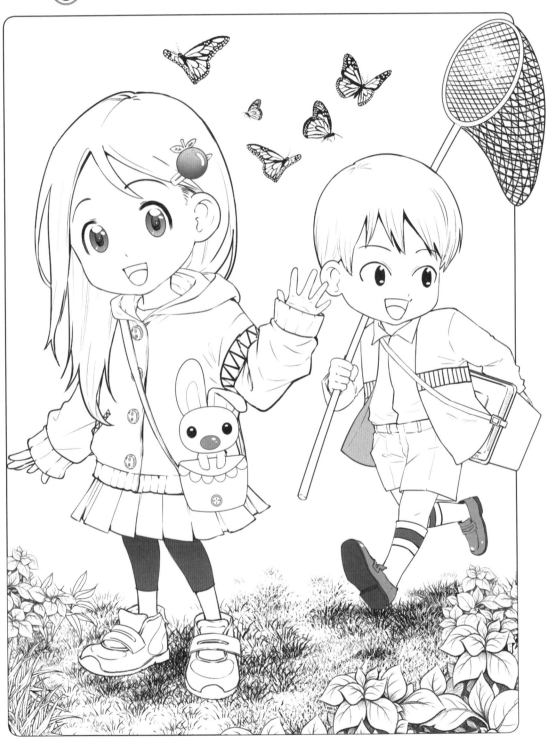 讓我們先從兩小無猜的小朋友CP開始吧！

要開始構思CP感十足的人物時，到底該怎麼下手才好呢？

如果你喜歡畫女孩，那就先從設計一個可愛女孩開始，再由設計好的角色去延伸，對應出一個同樣可愛的男孩。

首先，我們先將女孩的3頭身骨架草圖畫好，再組合五官、服飾、配件等。

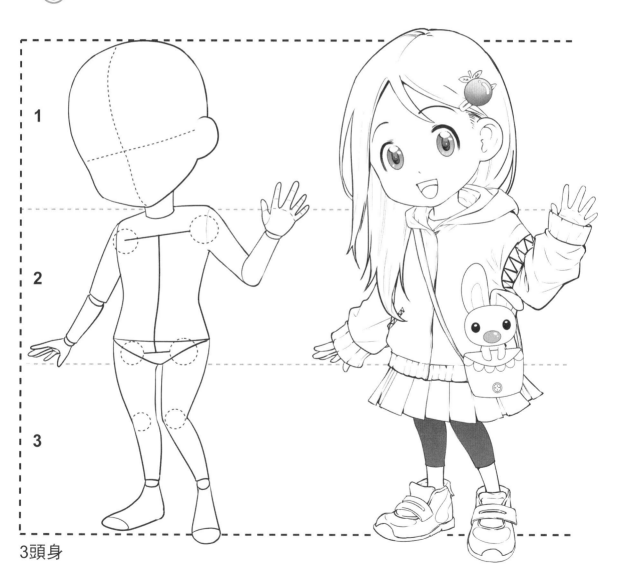

3頭身

女孩的五官設定

孩童的頭形較圓，跟一般成人的輪廓有所不同。頭形畫好後，輕輕描上五官位置的十字線，再將五官放進去，大致就完成了。

3等份

畫眼睛時要注意，臉微微轉向右邊時，右眼的寬度要比左眼小一格。

右眼

左眼

眼睛畫好後，依序再畫上眉毛、鼻子、耳朵和嘴巴。

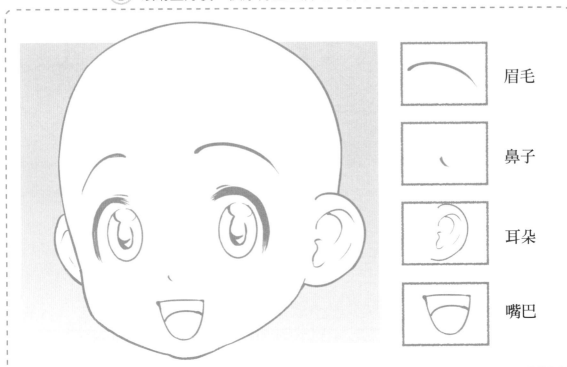

眉毛

鼻子

耳朵

嘴巴

喵漫小叮嚀：女性的嘴巴一定要畫小小的才可愛喔！

畫上俏麗長髮

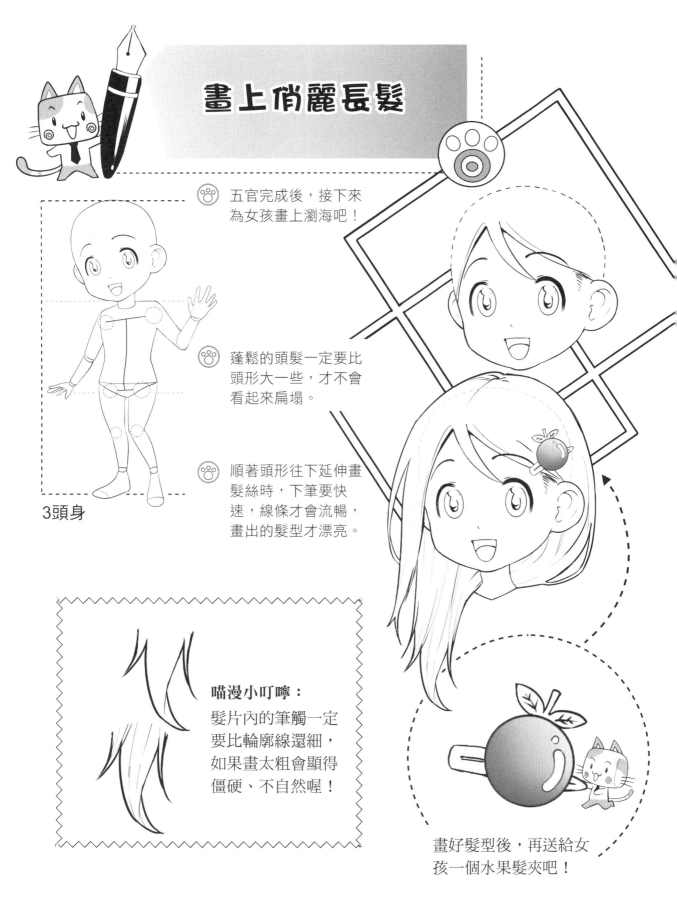

🐾 五官完成後，接下來為女孩畫上瀏海吧！

🐾 蓬鬆的頭髮一定要比頭形大一些，才不會看起來扁塌。

🐾 順著頭形往下延伸畫髮絲時，下筆要快速，線條才會流暢，畫出的髮型才漂亮。

3頭身

喵漫小叮嚀：
髮片內的筆觸一定要比輪廓線還細，如果畫太粗會顯得僵硬、不自然喔！

畫好髮型後，再送給女孩一個水果髮夾吧！

為女孩設計服裝

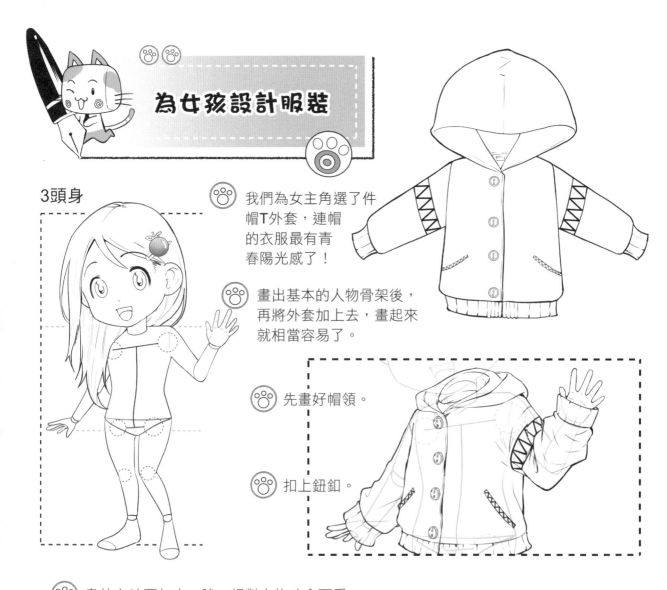

3頭身

我們為女主角選了件帽T外套,連帽的衣服最有青春陽光感了!

畫出基本的人物骨架後,再將外套加上去,畫起來就相當容易了。

先畫好帽領。

扣上鈕釦。

畫外衣時要加大一號,相對人物才會可愛。

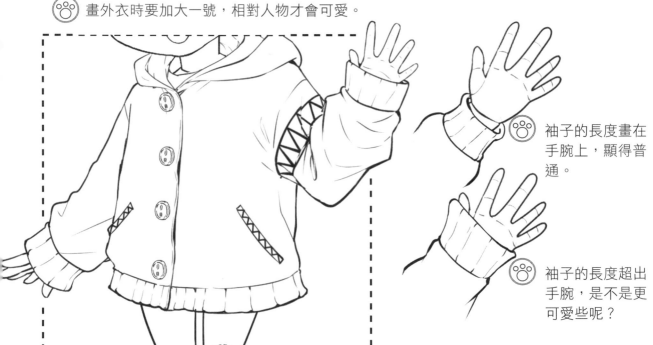

袖子的長度畫在手腕上,顯得普通。

袖子的長度超出手腕,是不是更可愛些呢?

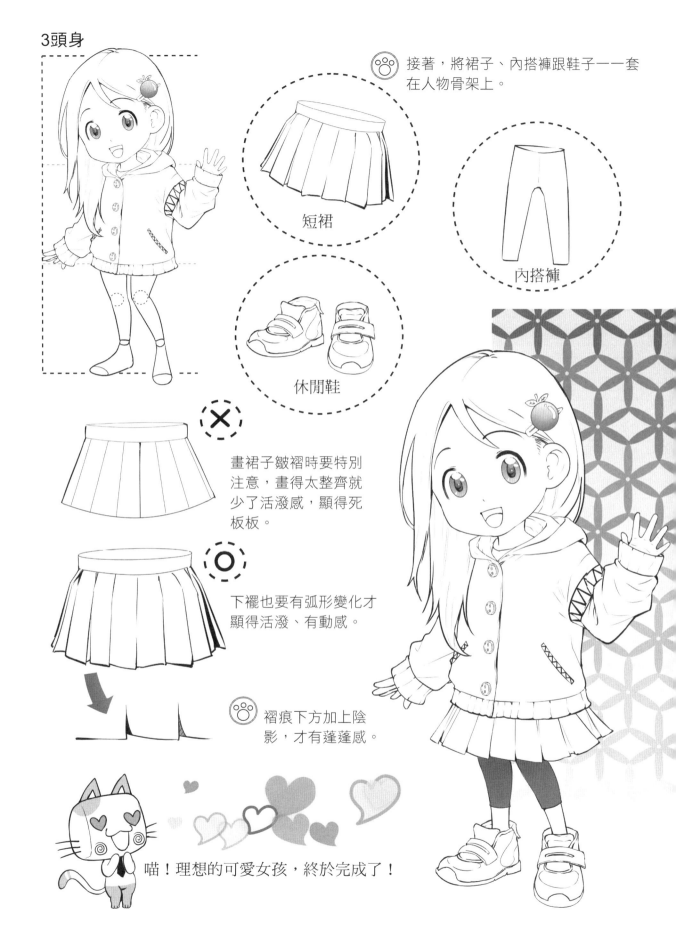

3頭身

接著,將裙子、內搭褲跟鞋子一一套在人物骨架上。

短裙

內搭褲

休閒鞋

畫裙子皺褶時要特別注意,畫得太整齊就少了活潑感,顯得死板板。

下襬也要有弧形變化才顯得活潑、有動感。

褶痕下方加上陰影,才有蓬蓬感。

喵!理想的可愛女孩,終於完成了!

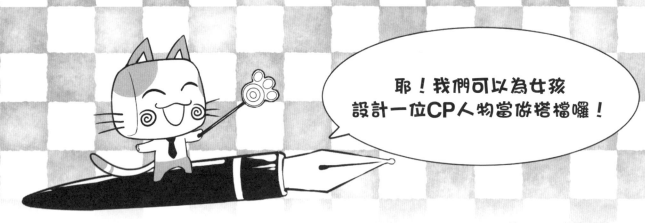

耶！我們可以為女孩設計一位CP人物當做搭檔囉！

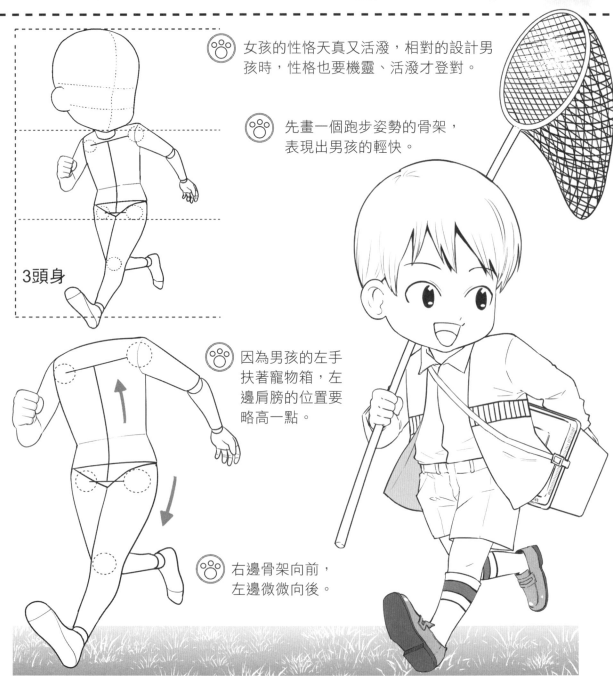

🐾 女孩的性恪天真又活潑，相對的設計男孩時，性格也要機靈、活潑才登對。

🐾 先畫一個跑步姿勢的骨架，表現出男孩的輕快。

3頭身

🐾 因為男孩的左手扶著寵物箱，左邊肩膀的位置要略高一點。

🐾 右邊骨架向前，左邊微微向後。

男孩的五官設定

孩童的頭形較圓，且男孩或女孩分別不大，所以這裡可跟女孩用同樣的輪廓。不過只限畫孩童，若是畫成人就不行囉！

3等份

畫眼睛時要注意，臉微微轉向左邊時，左眼的寬度要比右眼小一格。

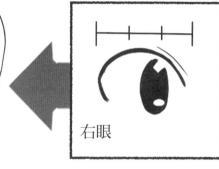

右眼　　　　左眼

眼睛畫好後，依序再畫上眉毛、鼻子、耳朵和嘴巴。

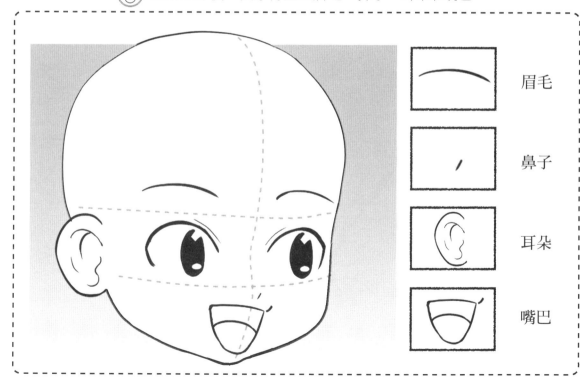

眉毛

鼻子

耳朵

嘴巴

喵漫小叮嚀：要表現男性的豪邁、大方，嘴巴可以畫大一點。

13

畫男童髮型

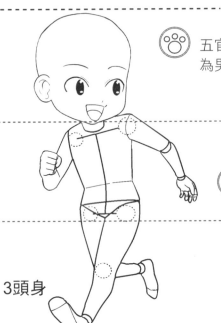

3頭身

 五官畫好後,接下來為男孩畫上瀏海。

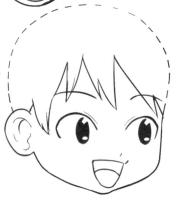

 再次提醒,畫蓬鬆的頭髮時,輪廓要比頭形大一些喔!

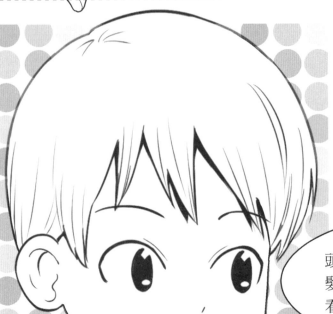

頭皮和頭髮之間要有空隙,髮線交叉處可以加上影陰,看起來也會更立體。

14

為男孩設計服裝

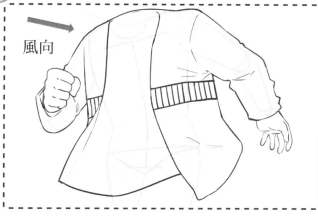

這裡選擇畫一件襯衫再配上薄外套。

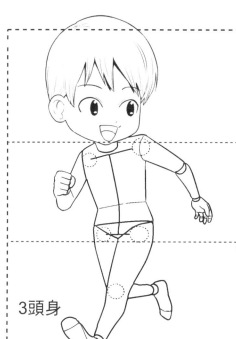

3頭身

男孩跑步時，薄外套順著向外飛起來，可以畫出外衣的飄逸感。

首先，我們把外衣畫在骨架上。

風向

裡面再畫上襯衫就完成了。

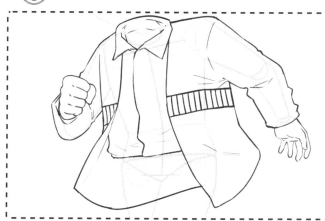

當人自然站立時，外衣的輪廓線可以呈現八字形，千萬不要畫直線，不然就太死板了喔！

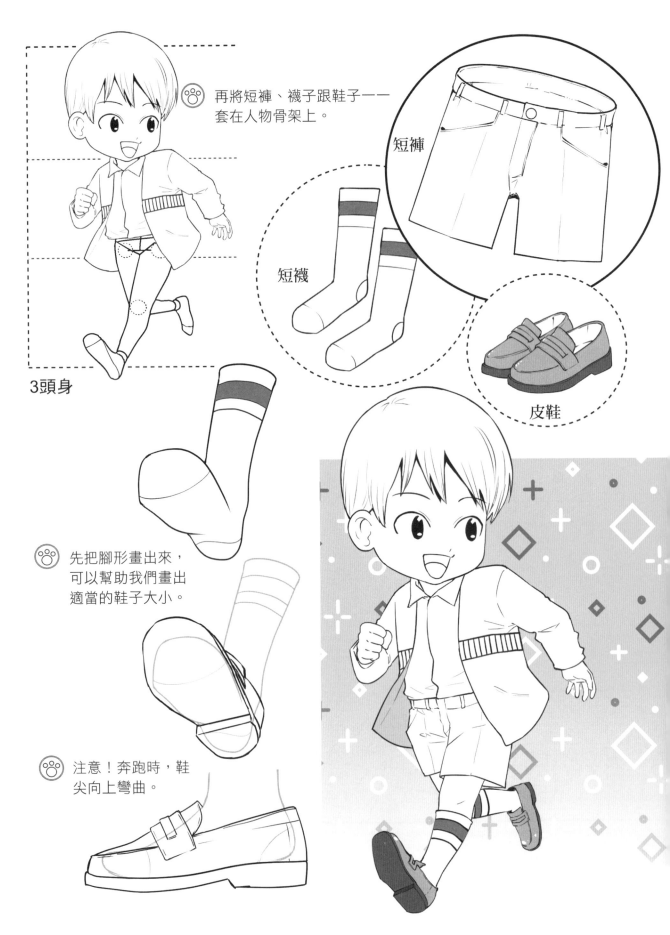

再將短褲、襪子跟鞋子一一套在人物骨架上。

短褲

短襪

皮鞋

3頭身

先把腳形畫出來，可以幫助我們畫出適當的鞋子大小。

注意！奔跑時，鞋尖向上彎曲。

為角色配上裝備

分別為角色配上適當的裝備和配件，整體造型會更有錦上添花的效果喔！

畫兔子包時，第一步可以先設計包型，再畫一隻兔子。

可愛滿分的小包包！

將兔子和包包組合起來，讓女孩揹上，整體的可愛造型就完成啦！

捕捉網該怎麼畫呢？跟著以下的分解步驟來畫吧！

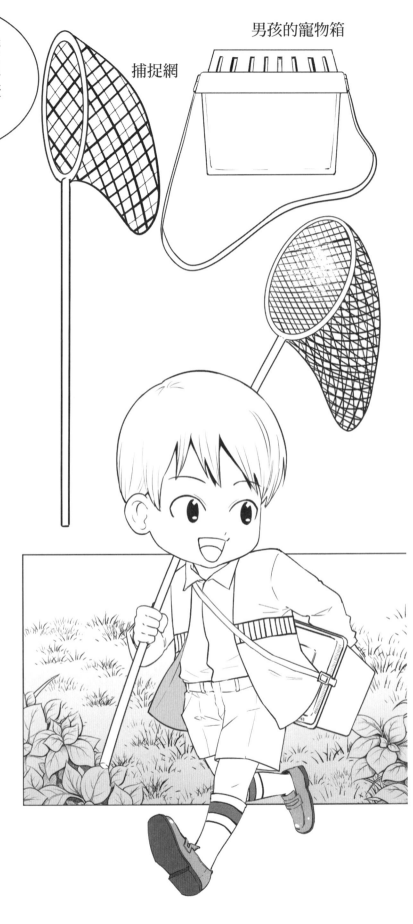

捕捉網

男孩的寵物箱

🐾 畫好外形輪廓後，先將第一面網子有耐性的畫整齊。

🐾 後面的網子就可以做適度的省略，不需要畫太密囉！

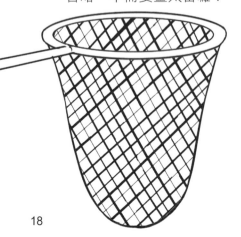

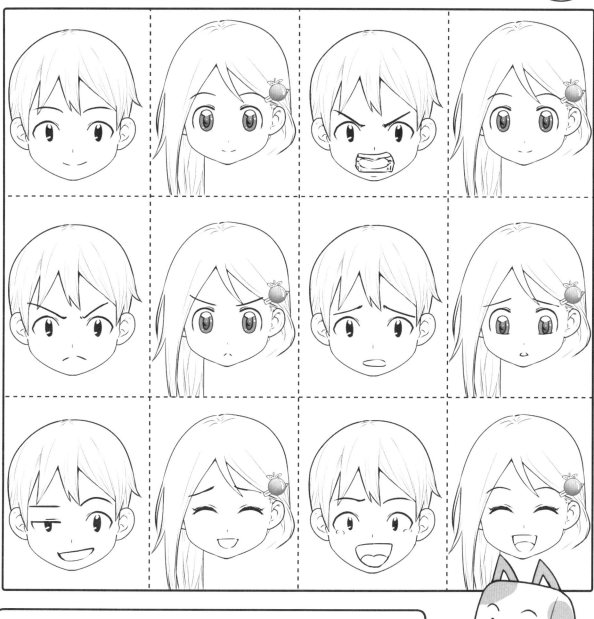

畫表情時，要特別注意的是眉毛部分。眉毛的高低變化可以表現出不同的情緒，這點很重要喔！

萌童CP動作畫法

想要畫好人物的動態，最重要的是打好骨架草圖。

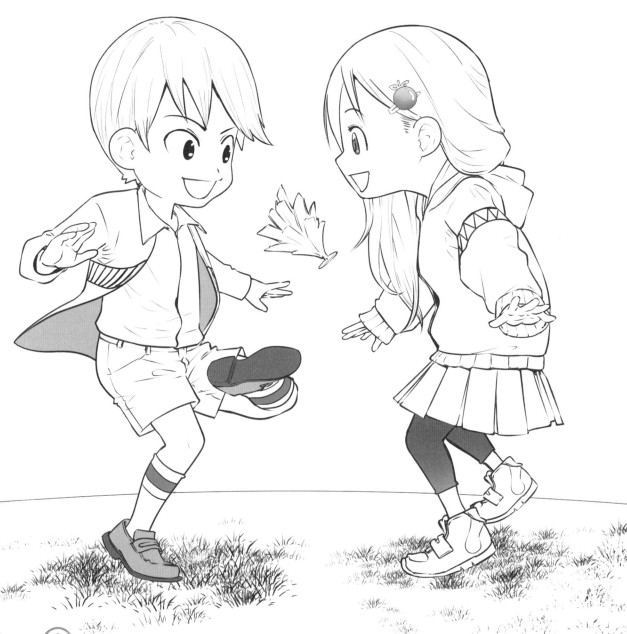

比如踢毽子的基本動作，主要骨架在手臂、腰、腳的位置，掌握好肢體畫法才會使動作有活躍感，看起來就像是踢毽子的好手喔！

學會設計CP人物後，
再來設定動作吧！每個小小動作
都能表達角色間的友情唷！

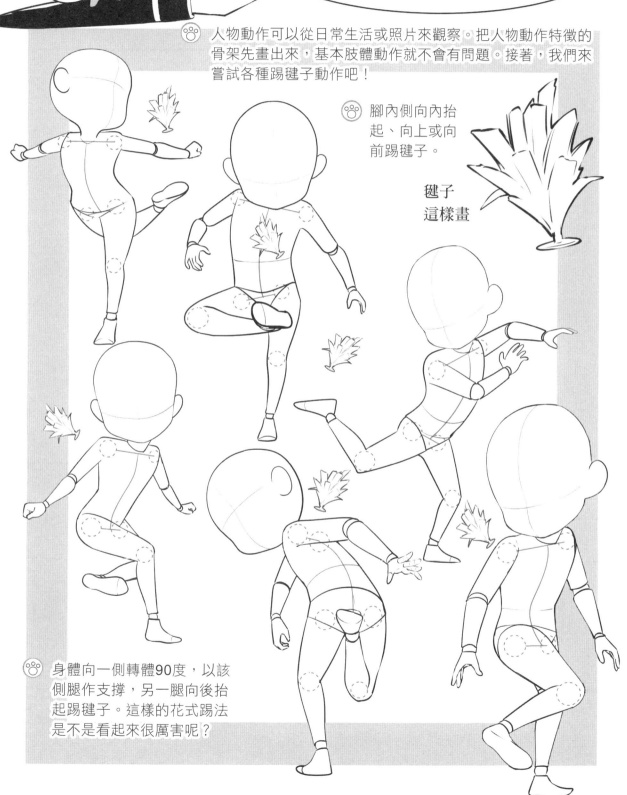

人物動作可以從日常生活或照片來觀察。把人物動作特徵的
骨架先畫出來，基本肢體動作就不會有問題。接著，我們來
嘗試各種踢毽子動作吧！

腳內側向內抬
起、向上或向
前踢毽子。

毽子
這樣畫

身體向一側轉體90度，以該
側腿作支撐，另一腿向後抬
起踢毽子。這樣的花式踢法
是不是看起來很厲害呢？

畫好人物坐姿的技巧：骨架施力點要平均，身體到臀部到腳都要到位。當雙手支撐在椅子上或是放在腿上時，還要特別注意手臂會不會有過長或過短的問題。

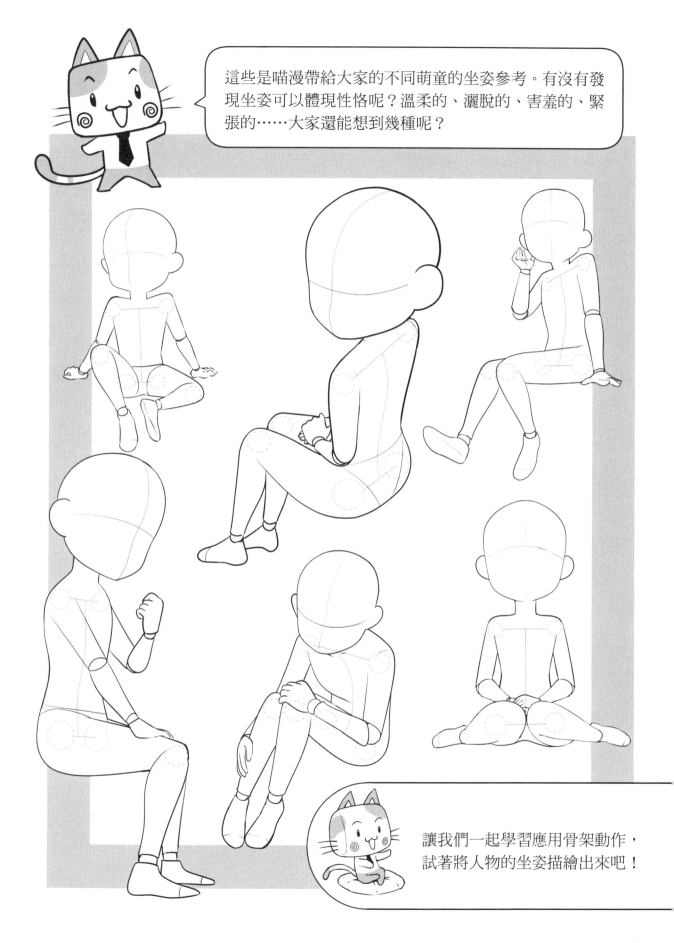

這些是喵漫帶給大家的不同萌童的坐姿參考。有沒有發現坐姿可以體現性恪呢？溫柔的、灑脫的、害羞的、緊張的……大家還能想到幾種呢？

讓我們一起學習應用骨架動作，試著將人物的坐姿描繪出來吧！

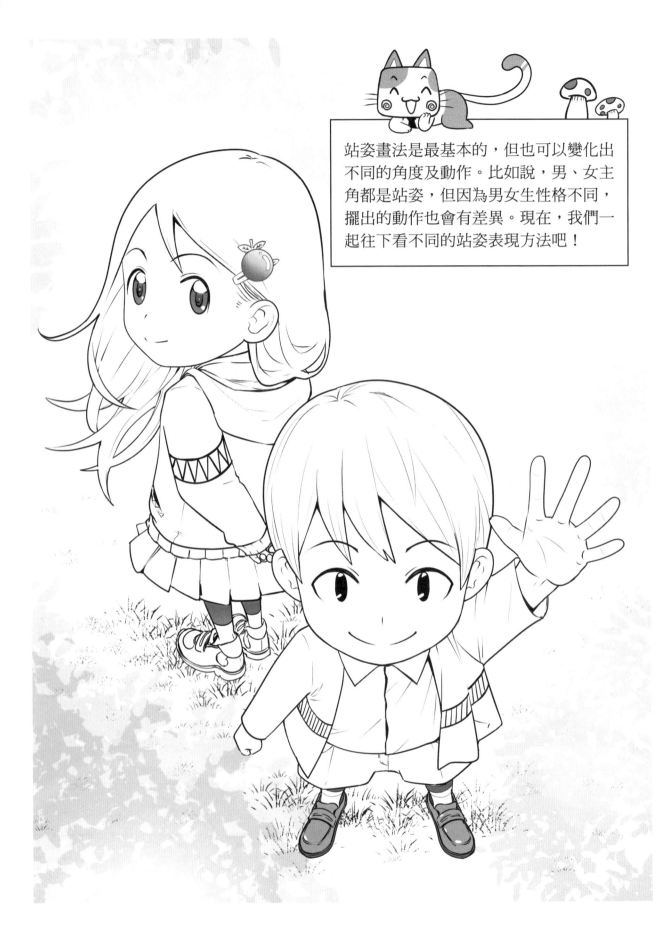

站姿畫法是最基本的，但也可以變化出不同的角度及動作。比如說，男、女主角都是站姿，但因為男女生性格不同，擺出的動作也會有差異。現在，我們一起往下看不同的站姿表現方法吧！

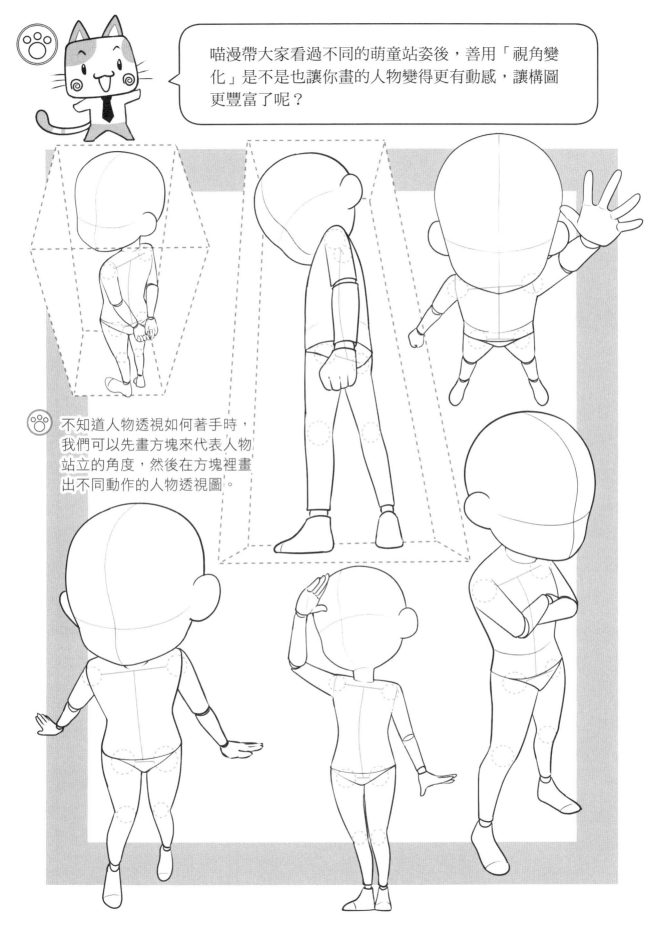

喵漫帶大家看過不同的萌童站姿後，善用「視角變化」是不是也讓你畫的人物變得更有動感，讓構圖更豐富了呢？

不知道人物透視如何著手時，我們可以先畫方塊來代表人物站立的角度，然後在方塊裡畫出不同動作的人物透視圖。

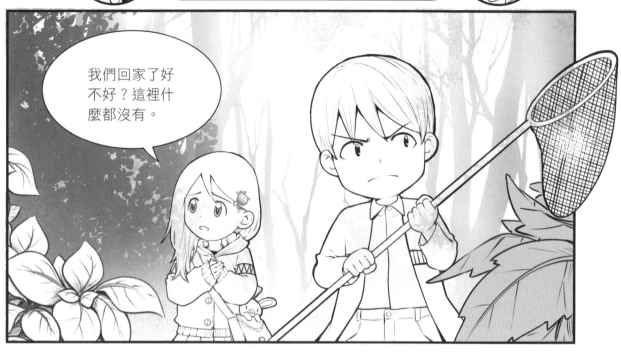

我們回家了好不好？這裡什麼都沒有。

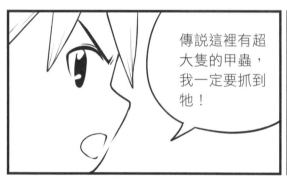

傳說這裡有超大隻的甲蟲，我一定要抓到牠！

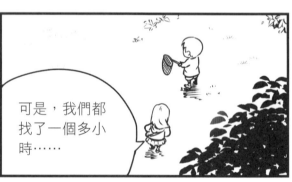

可是，我們都找了一個多小時……

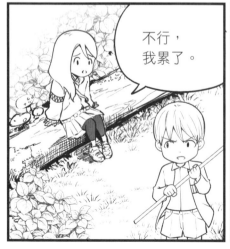

不行，我累了。

抓不到甲蟲我就不回……

……啊！！！

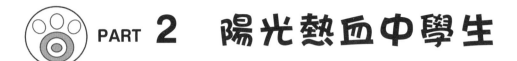

PART 2 陽光熱血中學生

活動力超旺盛的中學生該怎麼組CP呢？

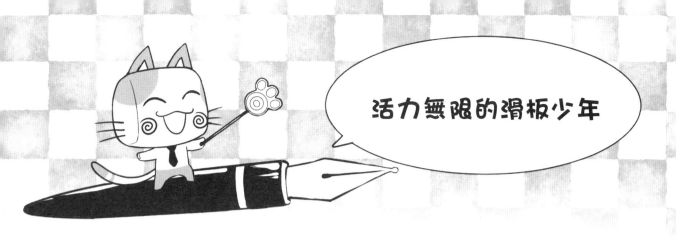

活力無限的滑板少年

中學生時期也是活力四射的年紀，所以，我們可以從運動項目著手，而這裡的設計方向則是熱血、愛好滑板、喜歡追求速度及刺激快感的頑皮少年。

14、15歲的中學生，身高比例為「4頭身」喔！

男中學生五官設定

🐾 若和萌童相比,少年的頭形就要稍微拉長一些了,畢竟長大了嘛!頭形畫好,輕輕描上五官位置的十字線,再將五官放進去,大致就完成了。

🐾 畫眼睛時,眼瞳畫細長形,看起來有中二感。

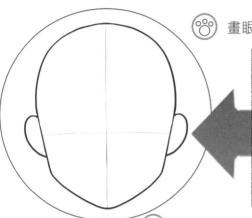

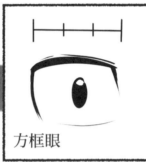

方框眼

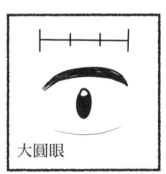

大圓眼

🐾 眼睛完成後,依序再畫上眉毛、鼻子、耳朵和嘴巴。

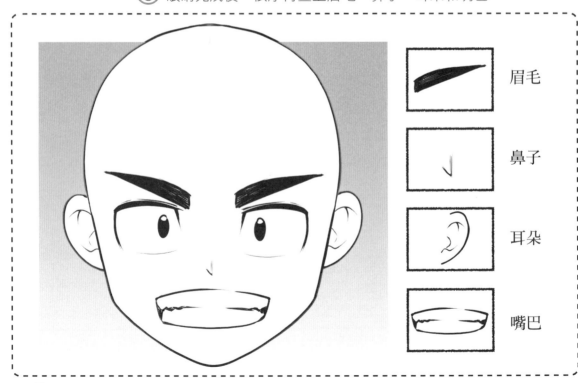

眉毛

鼻子

耳朵

嘴巴

🐾 **喵漫小叮嚀:**畫少年時,眉毛濃一點,人物才有熱血感。

男中學生
酷髮型畫法

中學生骨架設定可以畫到五頭身，但是這位滑板少年身高不高，所以先用四頭身做設定。

先將帽子反戴、套在頭上，再補畫上頭髮。飛揚的頭髮看起來是不是非常熱血、火爆呢？

4頭身

喵漫再為大家畫張側面圖吧！

喵漫小叮嚀：
畫好帽子、補上頭髮時，最後再將帽子被頭髮遮住的線條擦除即可。

為少年配上嘻哈潮服

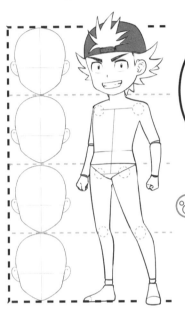

4頭身

運動風男中學生的配件有帽子及滑板，這時只需要一件簡單的嘻哈潮服，就能展現街頭風格。

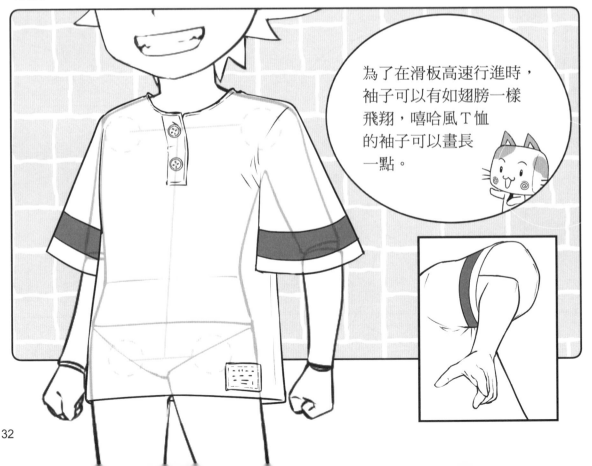

為了在滑板高速行進時，袖子可以有如翅膀一樣飛翔，嘻哈風T恤的袖子可以畫長一點。

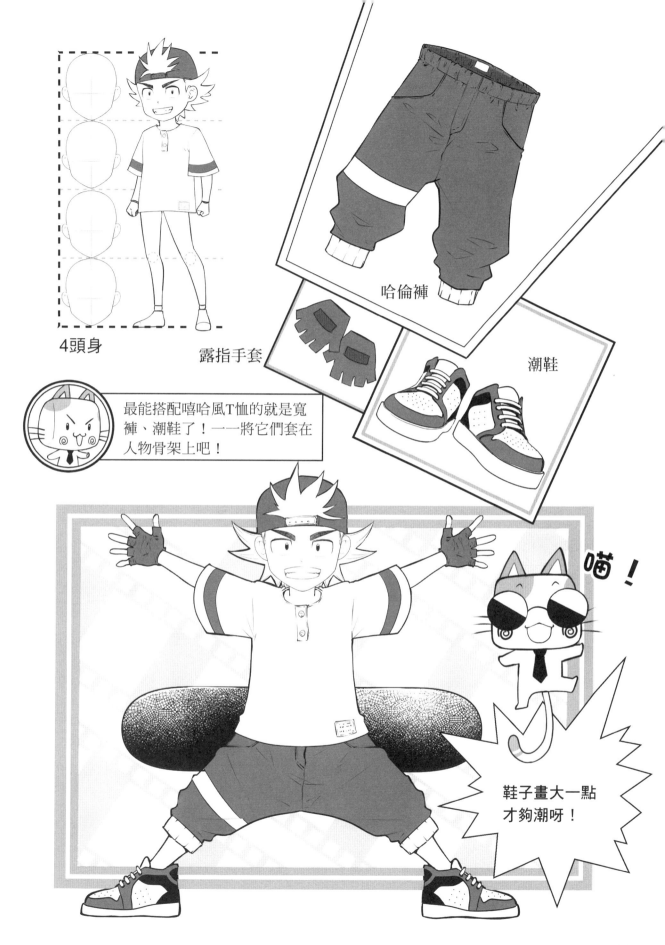

4頭身

哈倫褲

露指手套

潮鞋

最能搭配嘻哈風T恤的就是寬褲、潮鞋了！——將它們套在人物骨架上吧！

喵！

鞋子畫大一點才夠潮呀！

熱愛直排輪的少女

熱愛直排輪的女中學生是箇中高手，她充滿熱血又活潑，喜歡自由飛翔，在學校成績名列前茅，是一個動靜皆宜的資優生。

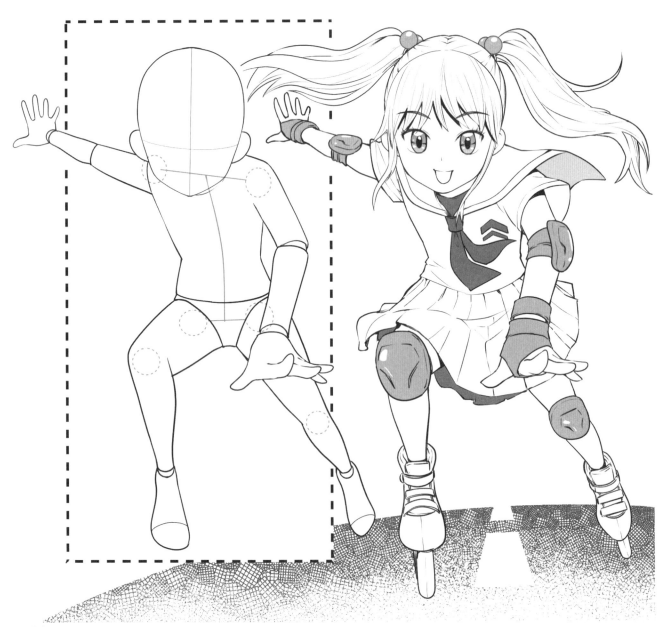

女中學生
五官設定

少女的頭形較圓，但下巴要稍微畫尖一點。頭形畫好，輕輕描上五官位置的十字線後，再將五官放進去就完成了。

眼睛畫好後，還要加上睫毛——女孩子最愛長長的翹睫毛了！

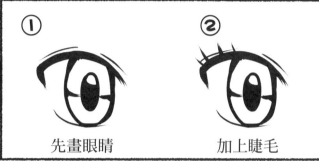

① 先畫眼睛　② 加上睫毛

眼睛完成後，依序再畫上眉毛、鼻子、耳朵和嘴巴。

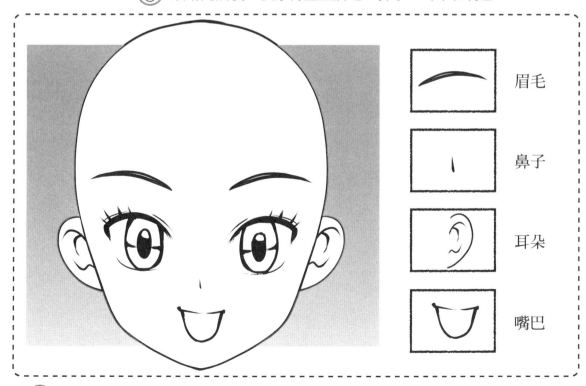

眉毛

鼻子

耳朵

嘴巴

喵漫小叮嚀：少女的眉尾向上挑起，就會顯得熱情，有較勁的意味。

女中學生雙馬尾髮型

這次設定直排輪少女比滑板少年高出一個頭，不僅在氣勢上高人一等，還有一種隨時可以把少年打趴的趣味感。

畫好瀏海後，頭頂兩側再畫上梳高的馬尾，馬尾末端微捲，可表現柔順感。

梳高的馬尾側面圖是這樣畫的⋯⋯

5頭身

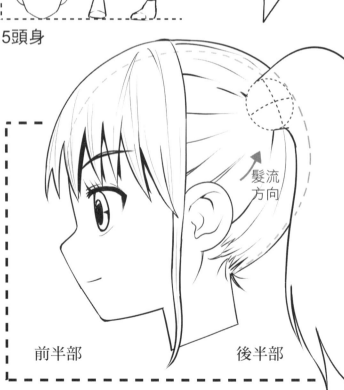

髮流方向

前半部　　　　　後半部

喵漫小叮嚀：
這裡要特別注意，頭顱上的髮流要往馬尾束起的方向畫，並且線條要有弧度，千萬別把頭畫成扁的喔！

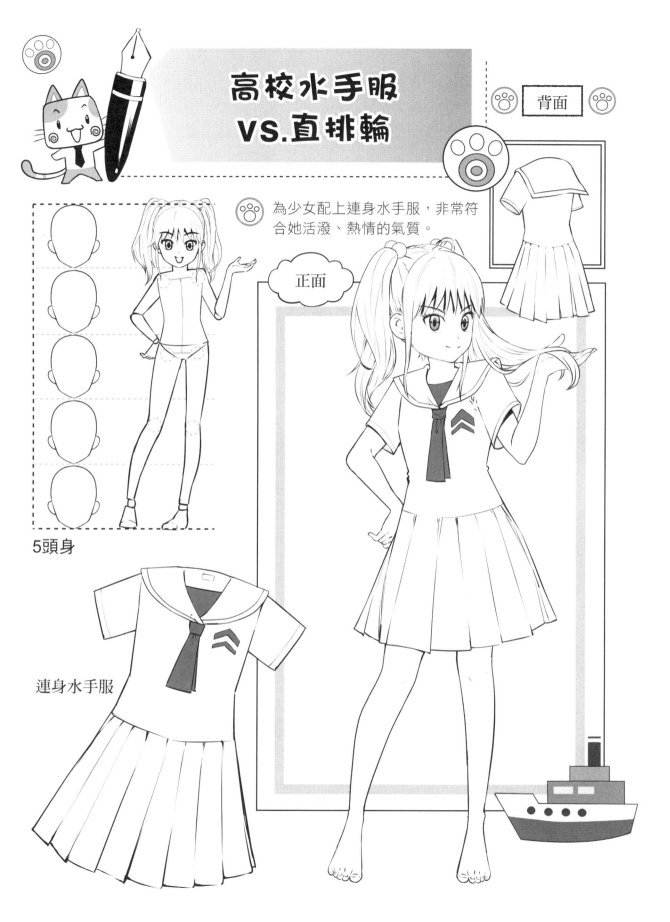

高校水手服 vs.直排輪

為少女配上連身水手服,非常符合她活潑、熱情的氣質。

正面

5頭身

連身水手服

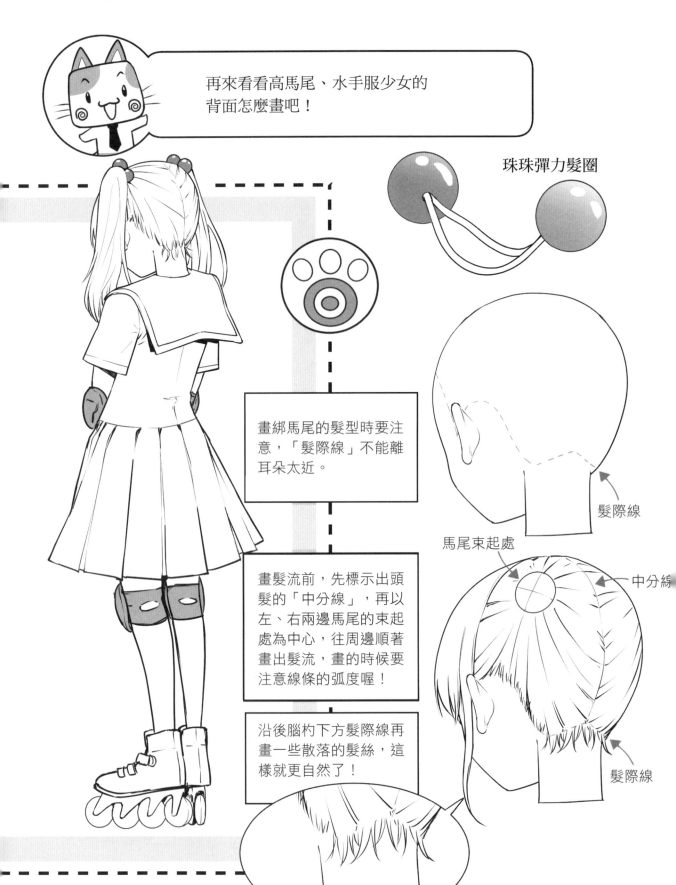

再來看看高馬尾、水手服少女的背面怎麼畫吧！

珠珠彈力髮圈

畫綁馬尾的髮型時要注意，「髮際線」不能離耳朵太近。

畫髮流前，先標示出頭髮的「中分線」，再以左、右兩邊馬尾的束起處為中心，往周邊順著畫出髮流，畫的時候要注意線條的弧度喔！

沿後腦杓下方髮際線再畫一些散落的髮絲，這樣就更自然了！

髮際線

馬尾束起處

中分線

髮際線

少年&少女的運動裝備

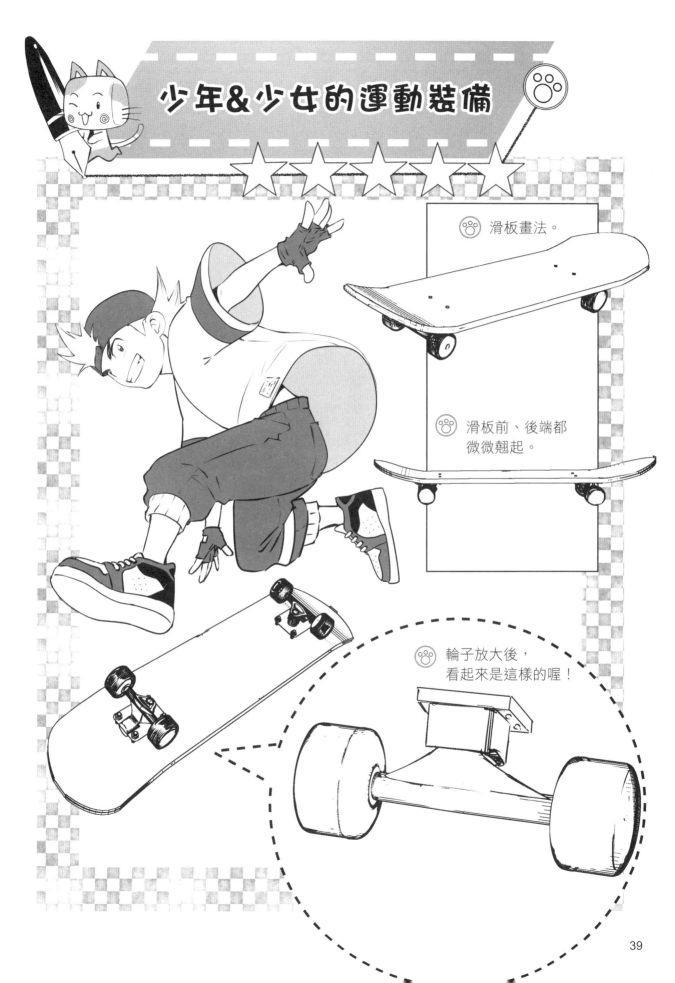

🐾 滑板畫法。

🐾 滑板前、後端都
微微翹起。

🐾 輪子放大後，
看起來是這樣的喔！

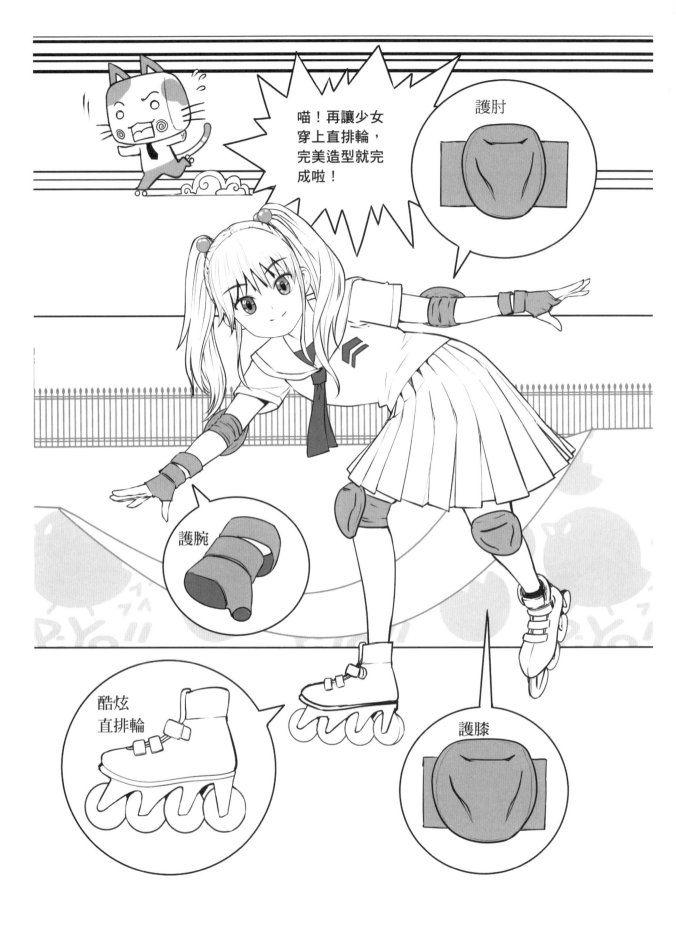

手的姿勢這樣畫

★☆★★☆

 一起跟著描畫，練習各種手部姿勢吧！

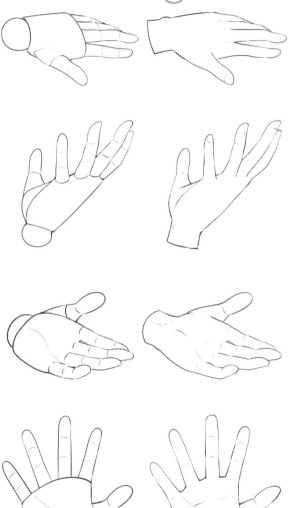

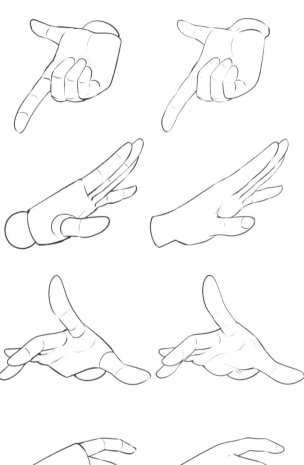

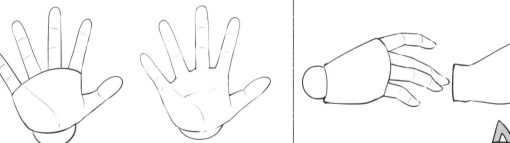

除了人體骨架，我們還需要對手的姿勢多一點了解。手部動作搭配得宜，才能增添人物的生動感。

大家在練習畫手的時候，可以在桌子上擺一面小鏡子，再對著鏡子做手勢，這樣就能從鏡子中觀察到各種角度，並幫助我們多方了解手部姿勢的變化。

俏皮中學生CP動作畫法

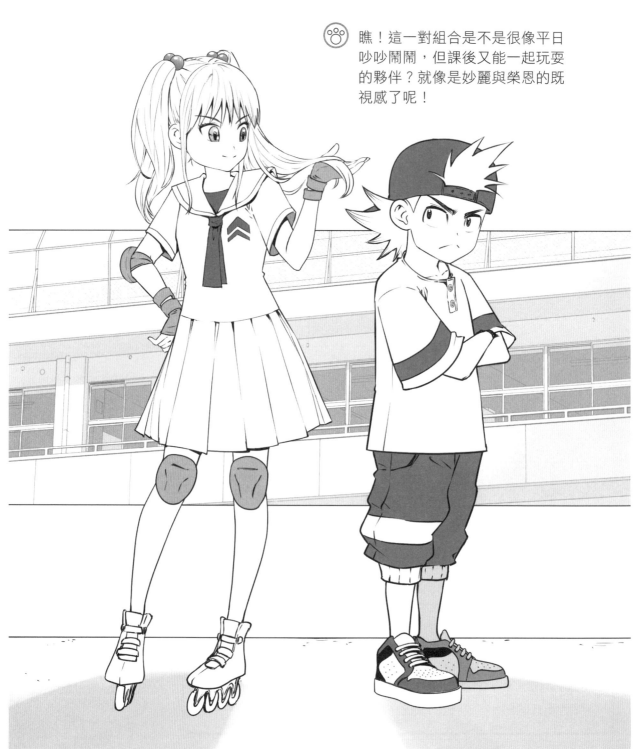

瞧！這一對組合是不是很像平日吵吵鬧鬧，但課後又能一起玩耍的夥伴？就像是妙麗與榮恩的既視感了呢！

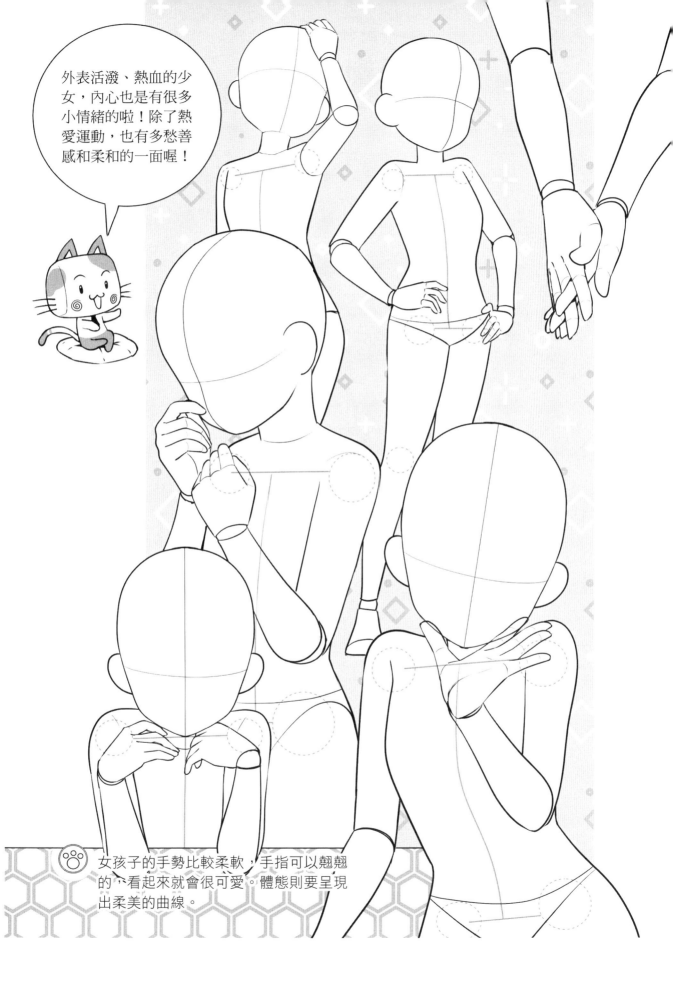

外表活潑、熱血的少女，內心也是有很多小情緒的啦！除了熱愛運動，也有多愁善感和柔和的一面喔！

女孩子的手勢比較柔軟，手指可以翹翹的，看起來就會很可愛。體態則要呈現出柔美的曲線。

畫全力衝刺跑步時

跑步時，全身要充滿律動感，所以畫跑步動作要掌握的要點是——骨架擺動越大，速度顯得越快；擺動越小，速度則越慢。

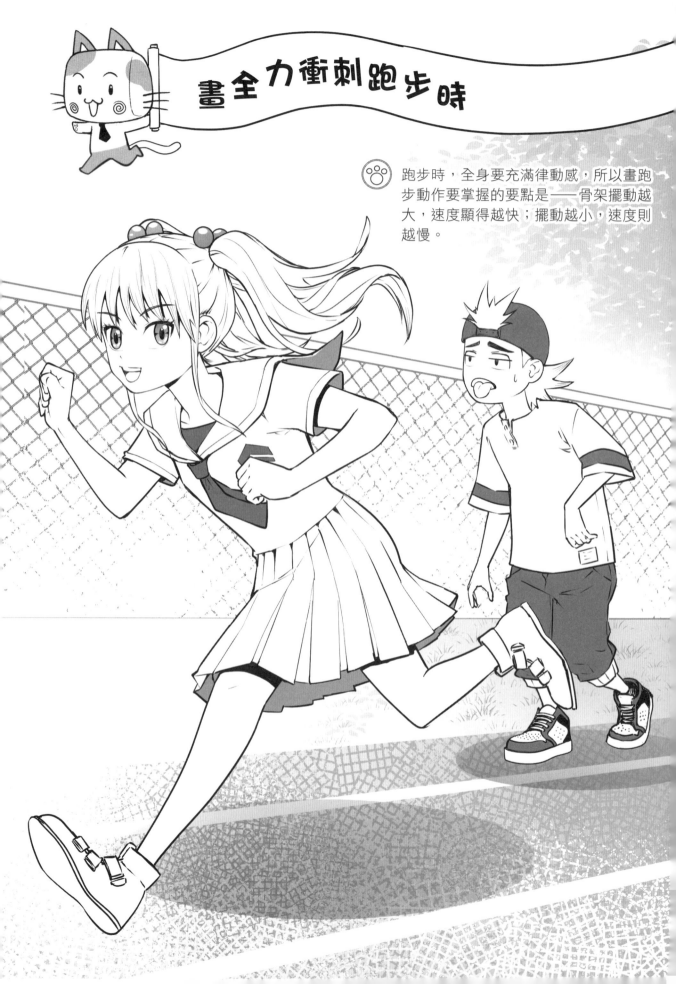

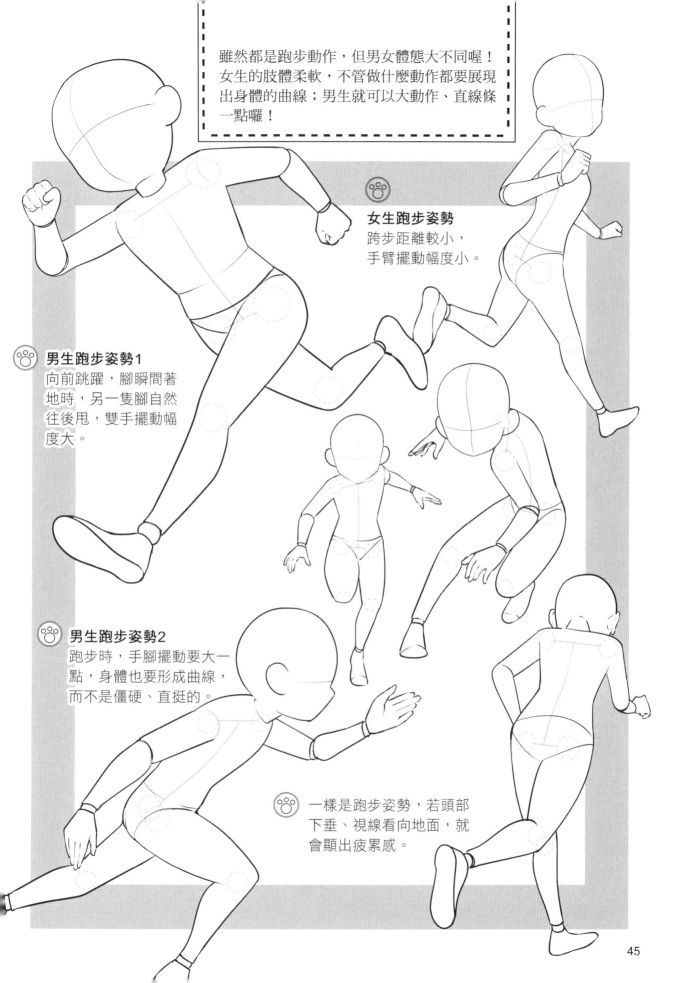

雖然都是跑步動作，但男女體態大不同喔！女生的肢體柔軟，不管做什麼動作都要展現出身體的曲線；男生就可以大動作、直線條一點囉！

女生跑步姿勢
跨步距離較小，
手臂擺動幅度小。

男生跑步姿勢1
向前跳躍，腳瞬間著地時，另一隻腳自然往後甩，雙手擺動幅度大。

男生跑步姿勢2
跑步時，手腳擺動要大一點，身體也要形成曲線，而不是僵硬、直挺的。

一樣是跑步姿勢，若頭部下垂、視線看向地面，就會顯出疲累感。

45

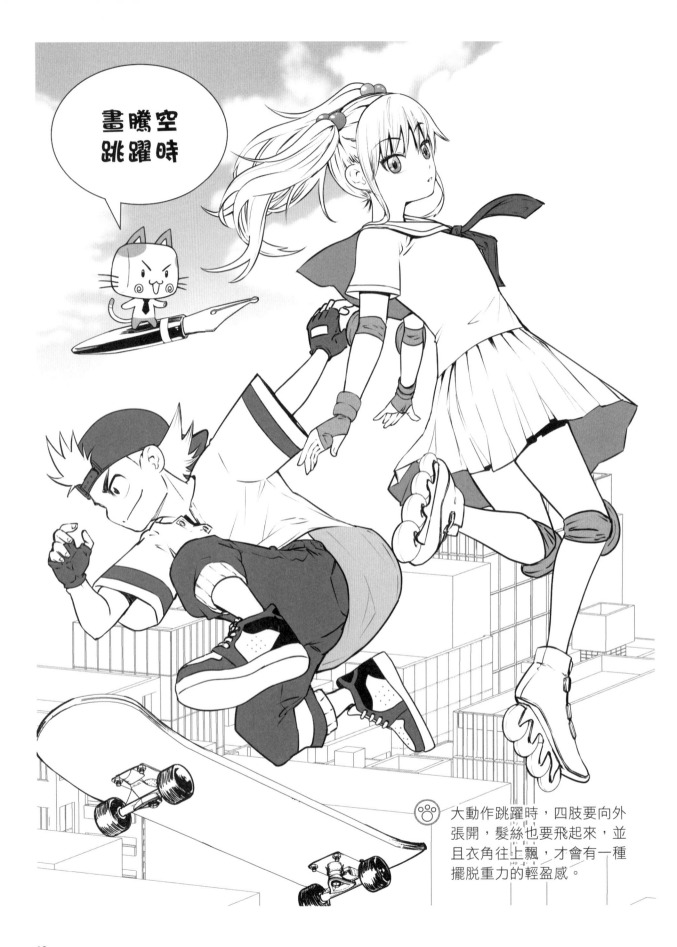

畫騰空跳躍時

大動作跳躍時，四肢要向外張開，髮絲也要飛起來，並且衣角往上飄，才會有一種擺脫重力的輕盈感。

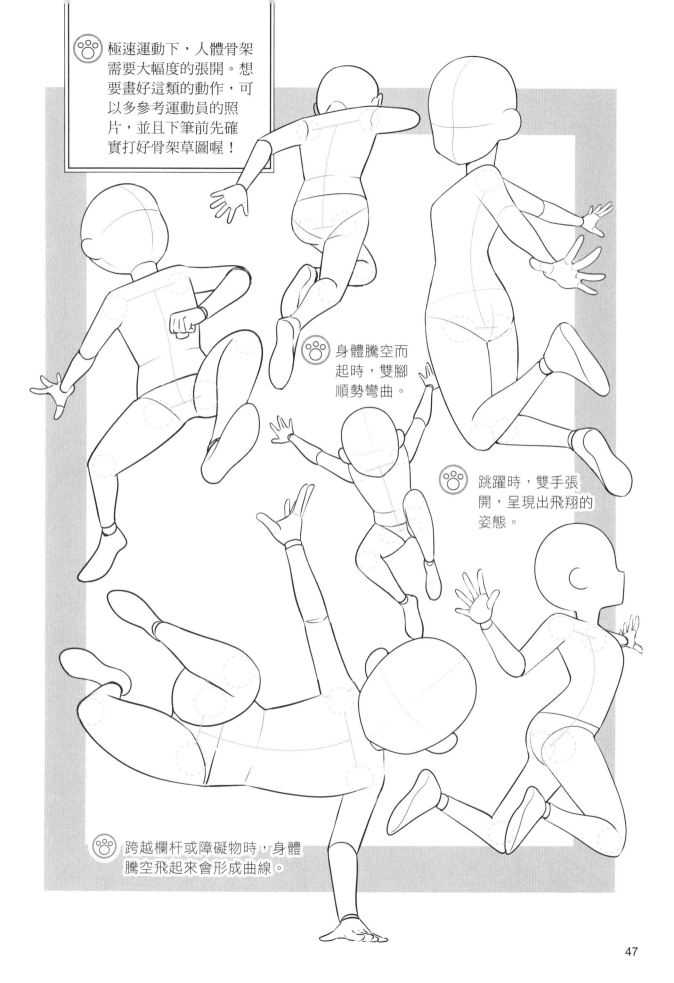

極速運動下，人體骨架需要大幅度的張開。想要畫好這類的動作，可以多參考運動員的照片，並且下筆前先確實打好骨架草圖喔！

身體騰空而起時，雙腳順勢彎曲。

跳躍時，雙手張開，呈現出飛翔的姿態。

跨越欄杆或障礙物時，身體騰空飛起來會形成曲線。

快看！
是喵漫耶！

學校就是
終點了。

偶像！

啊啊！
被陰啦！

咻～

你怎麼老是遲
到，罰你作業
多抄一遍！

是的，
老師……

 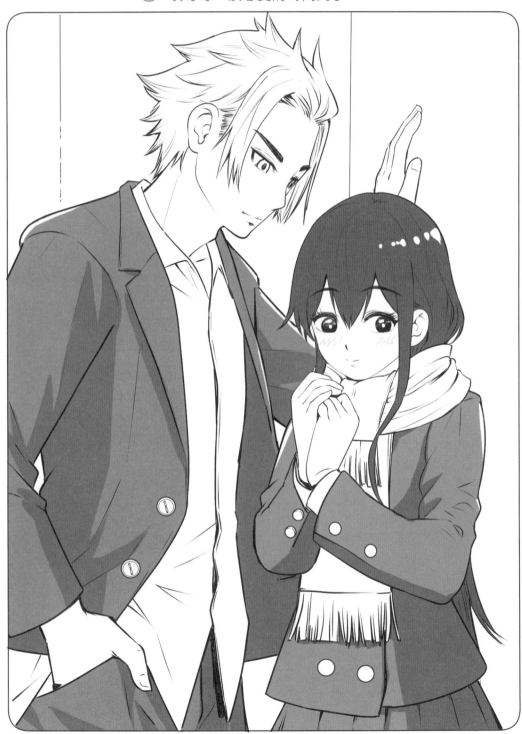

唉呀呀…談戀愛的時間到了……

女孩十六、十七時，是最甜美可人的時候了！就讓我們回憶自己的初戀情境，動筆畫下一段段美好時刻吧！

設定情竇初開的少女，該從哪裡著手？想像著「春天的櫻花樹下站了一位少女」的畫面，你會希望她是什麼樣子呢？

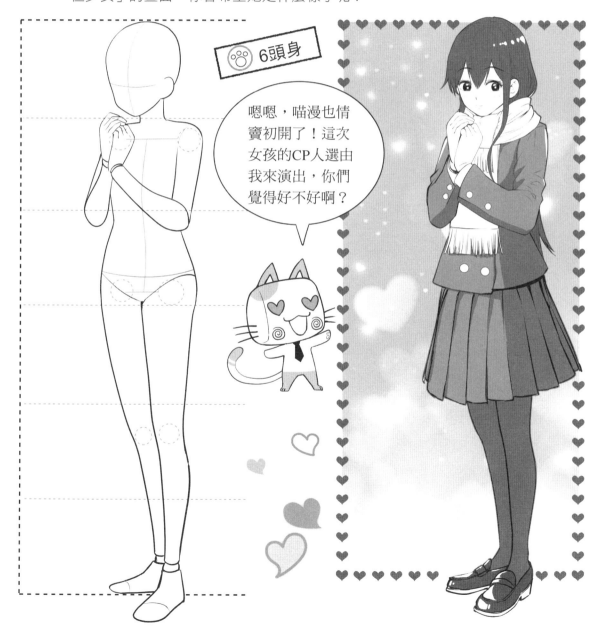

6頭身

嗯嗯，喵漫也情竇初開了！這次女孩的CP人選由我來演出，你們覺得好不好啊？

青少女
五官設定

青少女的臉形接近鵝蛋形，我們可以先畫一個橢圓當作基礎，再進行後續的調整。

在臉頰的部位畫削瘦一些，就能顯露出尖尖的小下巴，畢竟沒有女生喜歡大餅臉吧！畫好臉形再描上十字線，就可以畫上五官囉！

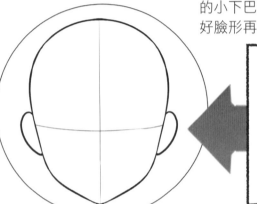

① 先畫眼瞼和睫毛，眼瞳塗黑。
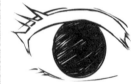

② 眼瞼、睫毛塗黑，眼瞳塗白畫出反光點。

眼睛位置確定並畫好後，依序畫上眉毛、鼻子、耳朵和嘴巴。

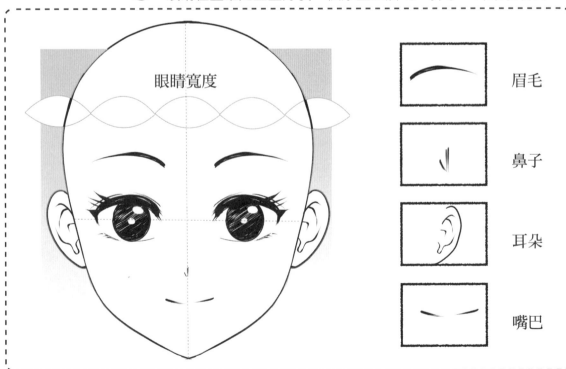

眼睛寬度

眉毛

鼻子

耳朵

嘴巴

喵漫小叮嚀： 兩隻眼睛的間距約是一隻眼睛的寬度。眼尾距離外輪廓約半隻眼睛的寬度，這樣的比例看起來最舒適喔！

飄逸長髮的畫法

先標示出前額髮際線，再畫上瀏海。

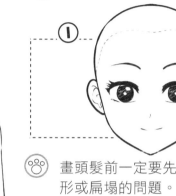

① ②

畫頭髮前一定要先打好頭形基礎，畫出的髮型才不會產生變形或扁塌的問題。瀏海完成後，再畫側髮和後面的長髮。

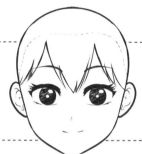

③ ④

◀ 側髮

喵漫小叮嚀：

側面則以耳朵為中心畫前髮和後髮，後腦杓要畫得圓圓的，長頭髮順順往下溜，髮尾線條微彎才會比較自然。

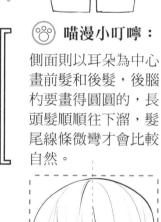

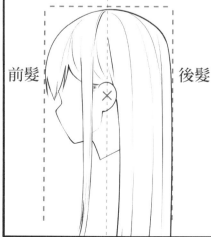

前髮　　　　後髮

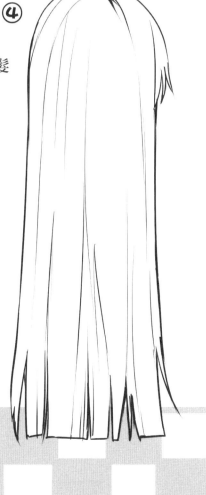

女高中生校服畫法

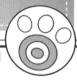

高中女生開始穿上西裝式制服了！重疊的領口畫法有點小複雜，要看仔細喔！

① 先畫好襯衫領的外形，再畫西裝外套領口的交錯線條。

② 畫出西裝外套的肩線，再畫兩邊交疊的領子。

③ 畫出外套的完整外形，加上外套鈕釦和口袋。釦子要大顆才好看，千萬別畫太小喔！

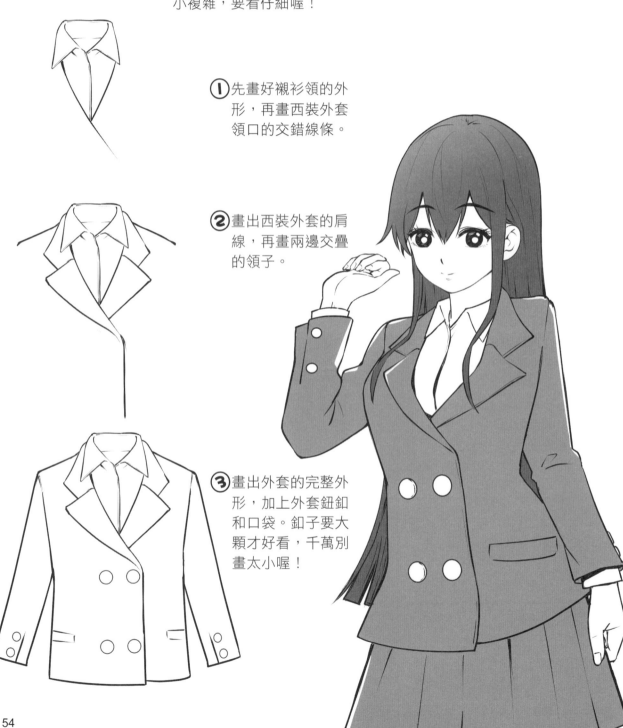

接下來畫百褶裙。
裙子要沿著腰、臀線條服貼的畫，
以展現出柔和感。裙襬下緣要有高
低落差，看起來才有動感喔！

裙子的褶痕要畫得工整、平均，每一條線
都要順著身軀的弧度，可別把曼妙身材畫
成了死硬派喔！

鞋子

褲襪

喵嗚～
我戀愛了！

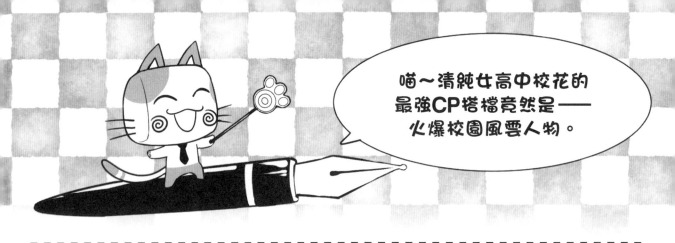

喵～清純女高中校花的最強CP搭檔竟然是——火爆校園風雲人物。

十七、十八歲的男性，頭形比女性瘦長，身材比例為7.5頭身。其中，上半身約占2.5個頭，大腿、小腿分別占2個頭的長度。

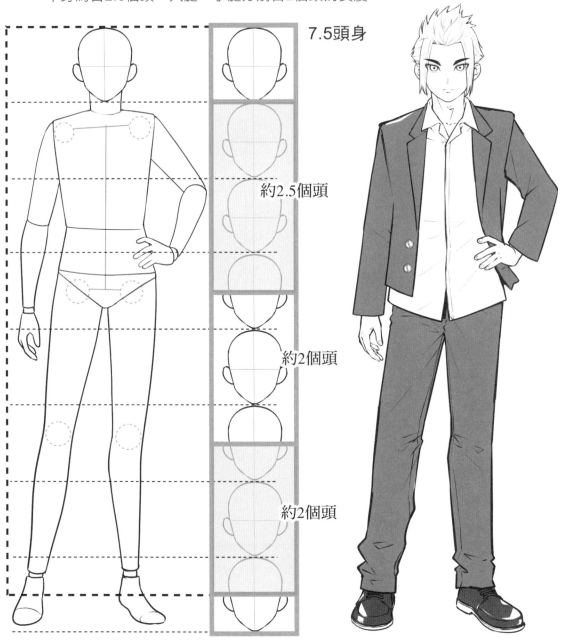

7.5頭身

約2.5個頭

約2個頭

約2個頭

火爆的校園
風雲人物

🐾 男性的頭形要畫得比女性長，臉部稜角分明，下巴顯得厚圓一些。

🐾 男性的眼睛位置比女性高一些，也會顯得比較成熟。描畫十字線時，位置要調高一點。

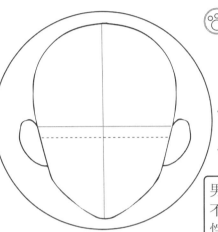

← 男性眼睛高度

← 女性眼睛高度

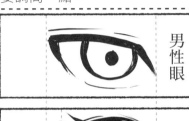

男性眼

男、女眼睛的形狀表現各有不同，男性的眼睛扁長，女性的眼睛要圓一些。

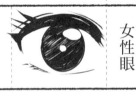

女性眼

🐾 眼睛位置確定並畫好後，依序畫上眉毛、鼻子、耳朵和嘴巴。

眉毛

鼻子

耳朵

嘴巴

🐾 **喵漫小叮嚀：**畫眼睛時要注意兩眼間距，千萬別畫成比目魚呀！
男性的眉毛畫粗一點、直一點，更能顯示出剛毅的氣質。

風雲人物的酷炫髮型

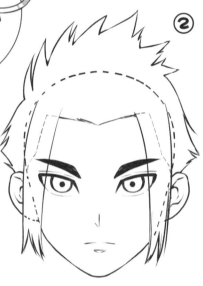

①

　　請對照右邊的三個步驟圖來練習畫酷炫髮型吧！

1 畫個大光頭，標示出前額髮際線。

2 描繪兩側髮束及大致的髮型輪廓。

3 加強細部的髮絲線條，只要注意順著髮流方向畫，酷炫的髮型很容易就完成了。

②

③

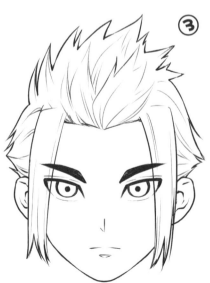

側面畫法：要先畫出頭形當作基準，再以耳朵為中心畫前髮和後髮，這樣髮型才不會變形。

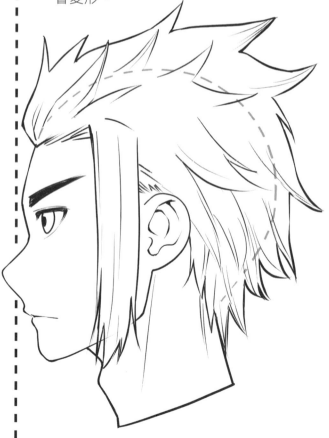

為了和校花搭CP，我們的校園風雲人物也穿上西裝式校服吧！

① 襯衫領口的釦子鬆開，比較符合角色瀟灑、不羈的個性。

② 不同於女性的柔和感，西裝外套的肩線可以畫直一點。內搭襯衫的長度則超過外套長度。

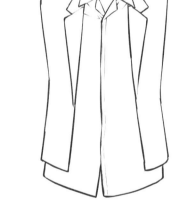

③ 袖子的長度畫到手腕處剛好。男孩子的衣袖不適合畫得太長。

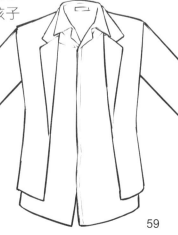

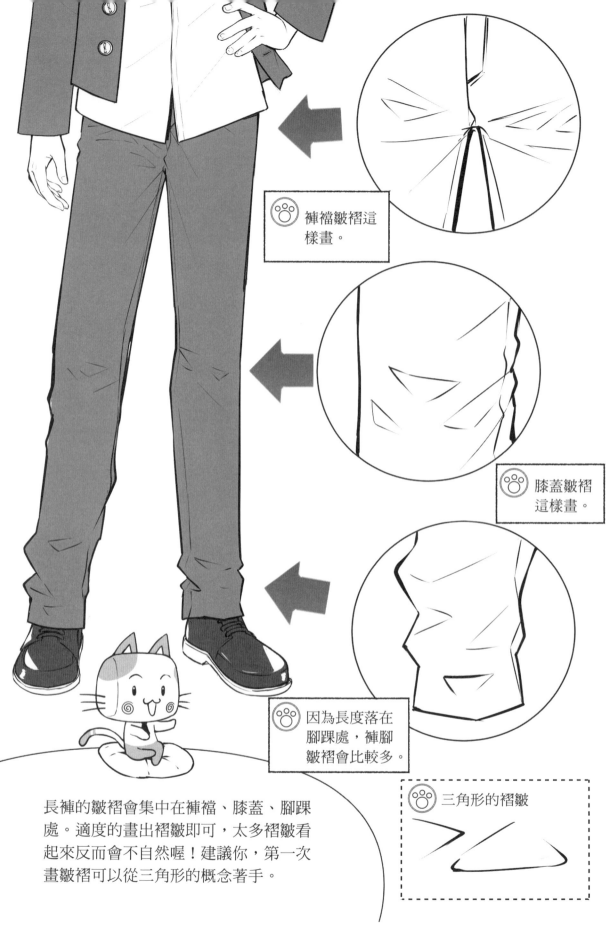

褲襠皺褶這樣畫。

膝蓋皺褶這樣畫。

因為長度落在腳踝處，褲腳皺褶會比較多。

三角形的褶皺

長褲的皺褶會集中在褲襠、膝蓋、腳踝處。適度的畫出褶皺即可，太多褶皺看起來反而會不自然喔！建議你，第一次畫皺褶可以從三角形的概念著手。

男女青年骨架比例大不同

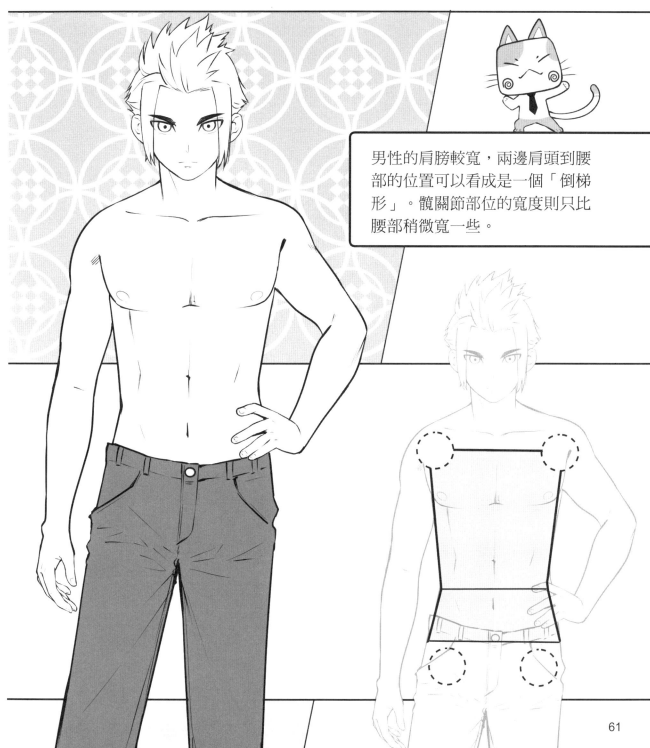

男性的肩膀較寬，兩邊肩頭到腰部的位置可以看成是一個「倒梯形」。髖關節部位的寬度則只比腰部稍微寬一些。

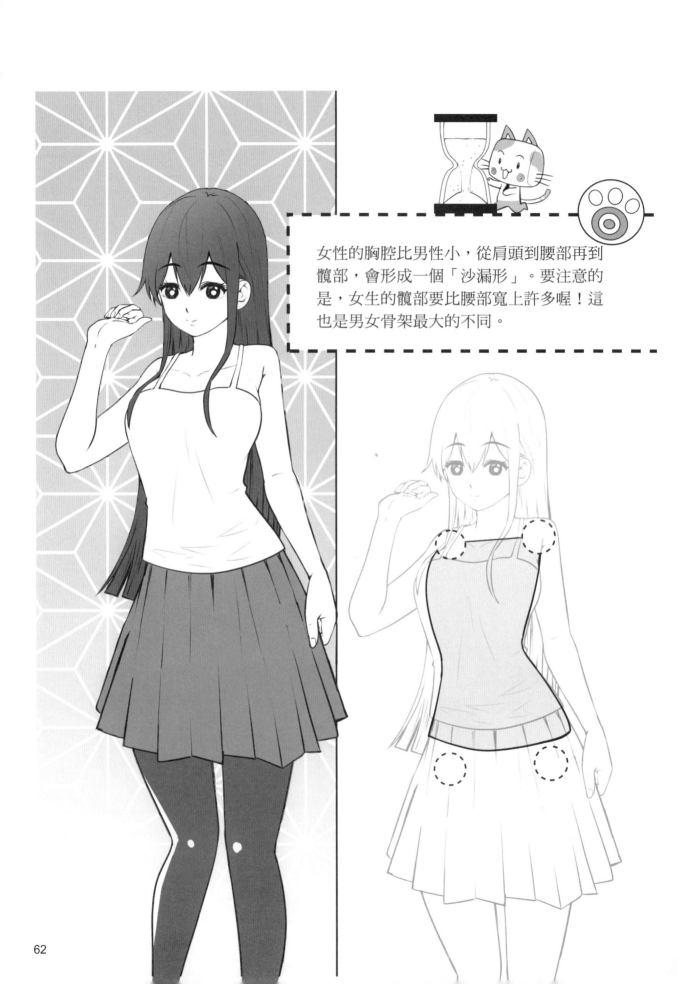

女性的胸腔比男性小，從肩頭到腰部再到
髖部，會形成一個「沙漏形」。要注意的
是，女生的髖部要比腰部寬上許多喔！這
也是男女骨架最大的不同。

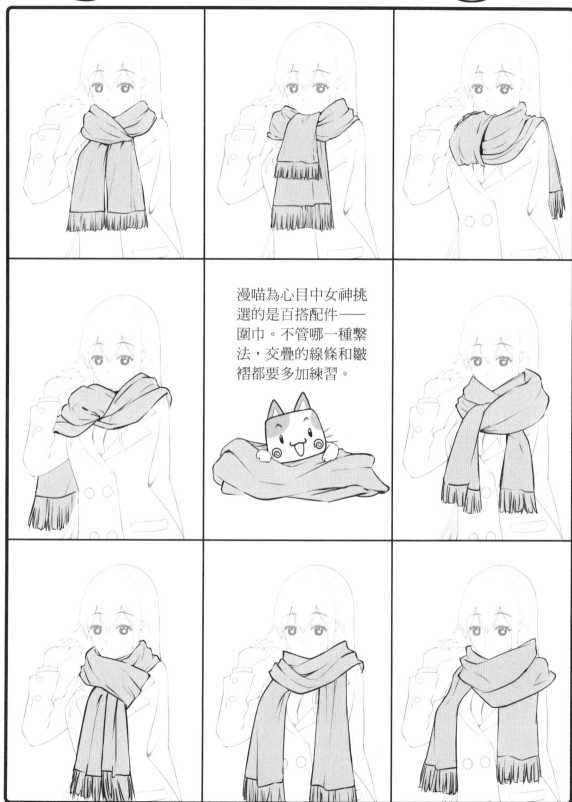

漫喵為心目中女神挑選的是百搭配件——圍巾。不管哪一種繫法，交疊的線條和皺褶都要多加練習。

青少女特有的害羞動作

飄逸的長髮可以營造一種浪漫的意境。

遞出告白信時,身體微微扭動,雙手朝前伸出,有透視感的畫面看起來更有臨場感喔!

你願意……收下情書嗎?

我願意!喵喵喵!

情書遞出時的意外結果……

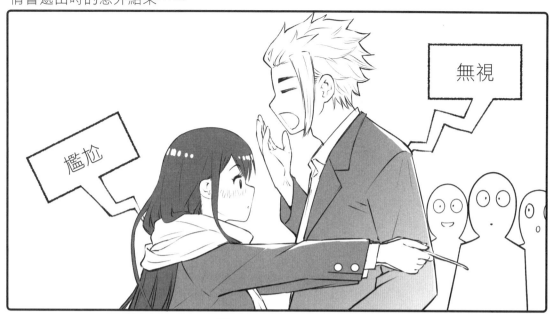

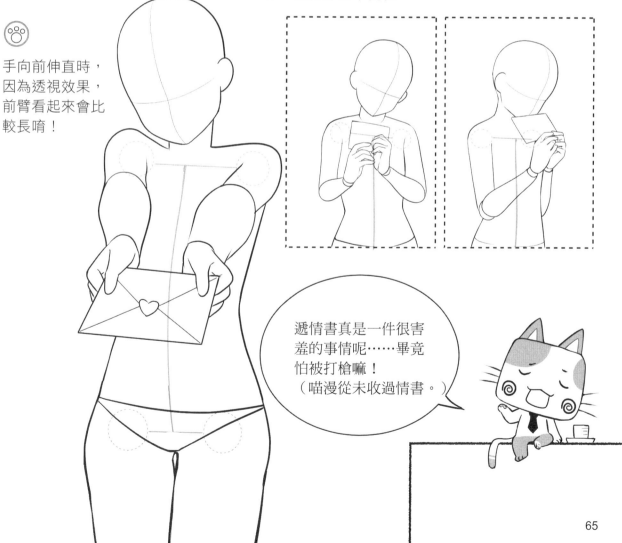

要表達害羞的心情時，肢體會有扭來扭去的動作，顯得非常不自在。

手向前伸直時，因為透視效果，前臂看起來會比較長唷！

遞情書真是一件很害羞的事情呢……畢竟怕被打槍嘛！
（喵漫從未收過情書。）

心兒怦怦跳的瞬間

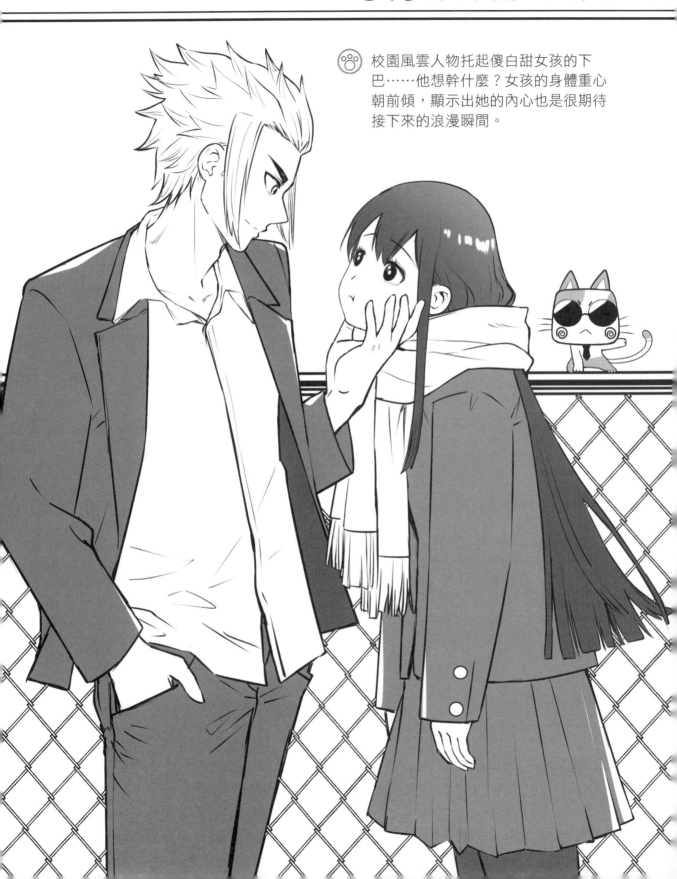

校園風雲人物托起傻白甜女孩的下巴……他想幹什麼？女孩的身體重心朝前傾，顯示出她的內心也是很期待接下來的浪漫瞬間。

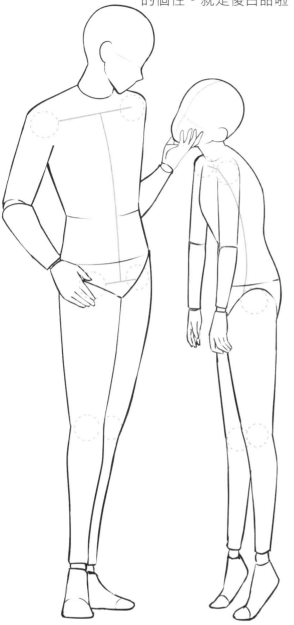

女孩的動作顯示出她可愛
的個性。就是傻白甜啦！

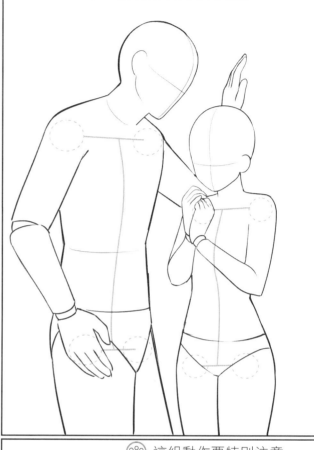

這組動作要特別注意的是，兩人
的眼神分別看向不同地方。

這組動作要特別注意，
女生身軀的側面——
背、腰、臀、小腿，要
畫得凹凸有致。

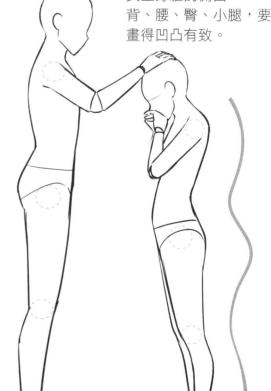

這三種不同的姿勢搭配，都
傳達出了男、女雙方不同的
心情。男生顯得主動又
大方，女生則顯得害
羞、雀躍，所以低
著頭、駝著背。

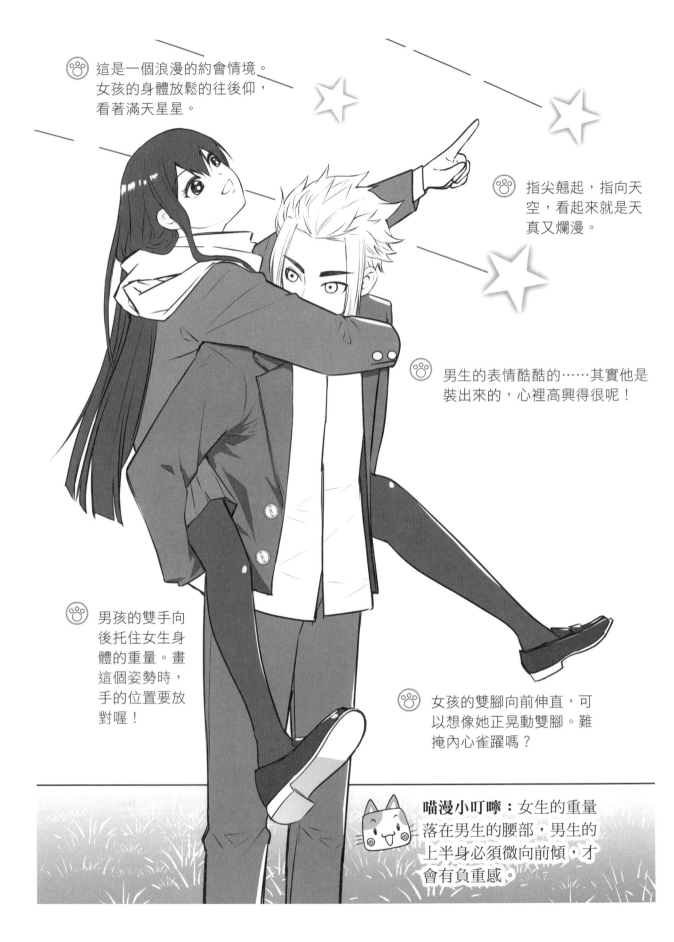

這是一個浪漫的約會情境。
女孩的身體放鬆的往後仰，
看著滿天星星。

指尖翹起，指向天
空，看起來就是天
真又爛漫。

男生的表情酷酷的……其實他是
裝出來的，心裡高興得很呢！

男孩的雙手向
後托住女生身
體的重量。畫
這個姿勢時，
手的位置要放
對喔！

女孩的雙腳向前伸直，可
以想像她正晃動雙腳。難
掩內心雀躍嗎？

喵漫小叮嚀：女生的重量
落在男生的腰部，男生的
上半身必須微向前傾，才
會有負重感。

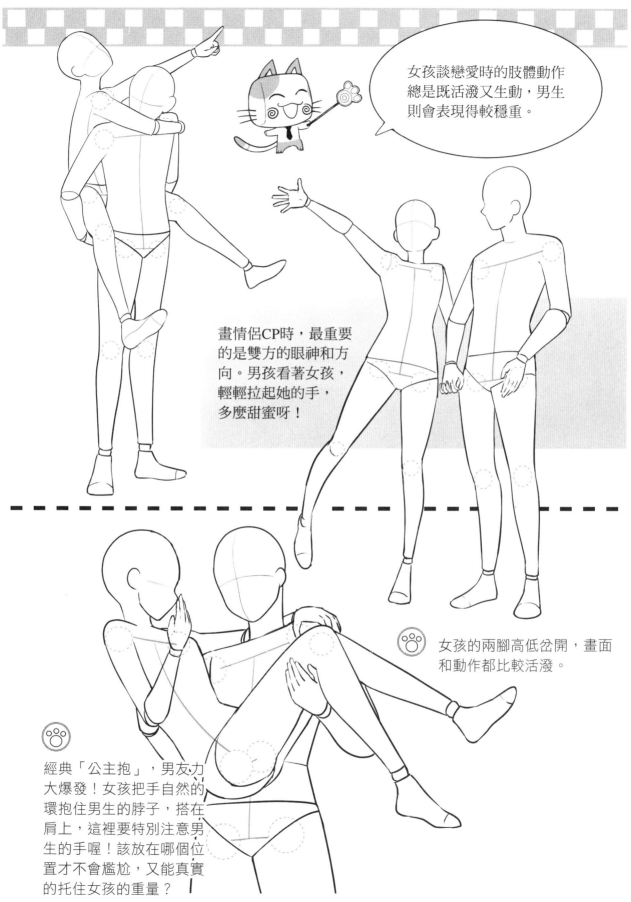

女孩談戀愛時的肢體動作總是既活潑又生動，男生則會表現得較穩重。

畫情侶CP時，最重要的是雙方的眼神和方向。男孩看著女孩，輕輕拉起她的手，多麼甜蜜呀！

女孩的兩腳高低岔開，畫面和動作都比較活潑。

經典「公主抱」，男友力大爆發！女孩把手自然的環抱住男生的脖子，搭在肩上，這裡要特別注意男生的手喔！該放在哪個位置才不會尷尬，又能真實的托住女孩的重量？

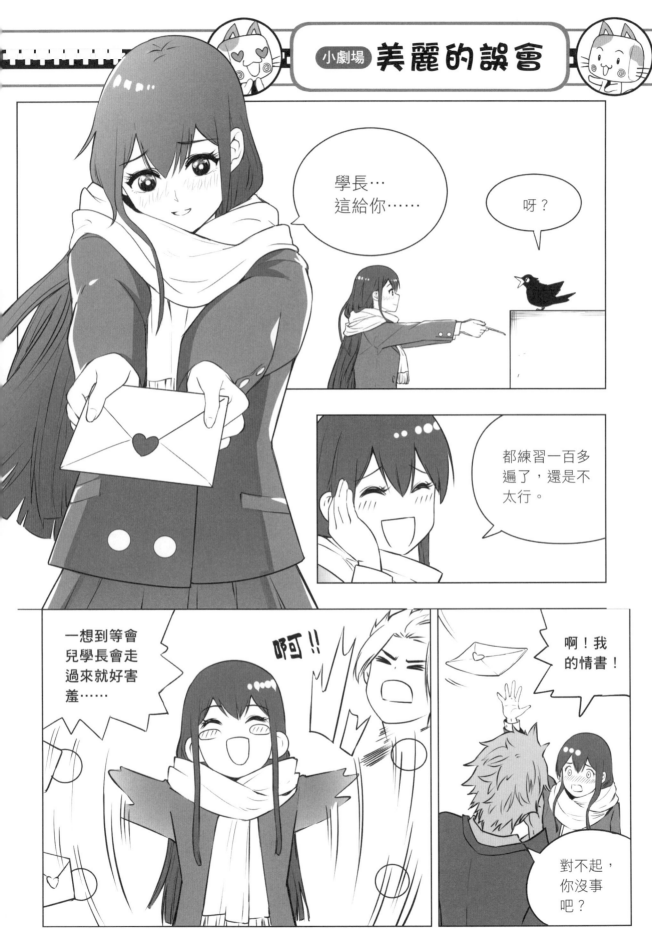

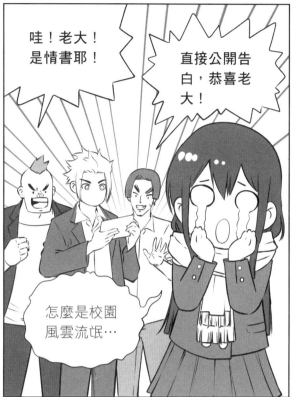

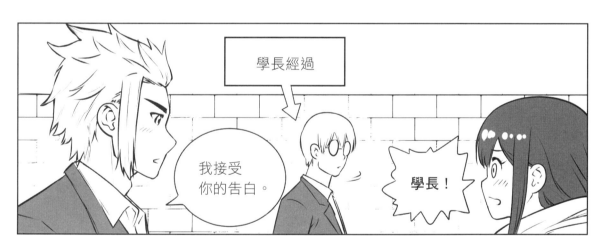

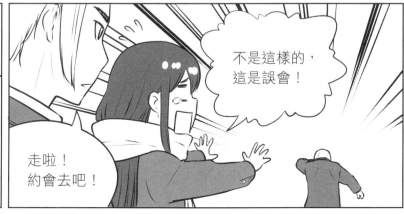

PART 4 青春洋溢大學生

跟我組CP，一起來探索神祕、未知的領域吧！

幽靈社

青春就是要大膽冒險呀！
喵漫現在設計的ＣＰ
是大學幽靈社的成員。

二十歲的大學男生已經長成大人的體型了，所以，我們設定他為8頭身的身材。下半身的長度有5個頭的長度，腳畫長才會顯得高挑；上半身包含頭部，則有3個頭的長度喔！

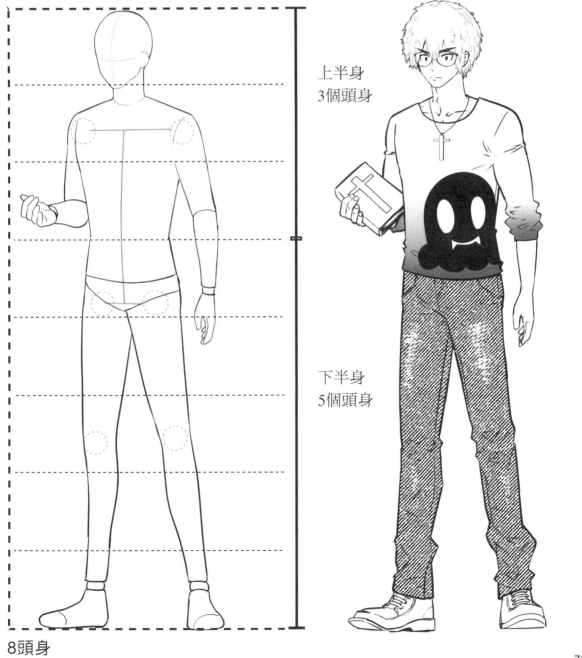

上半身
3個頭身

下半身
5個頭身

8頭身

男大學生五官設定

🐾 成年男性的頭形一般比女性長，臉部輪廓稜角分明，臉頰線條削瘦，下巴顯得厚實。

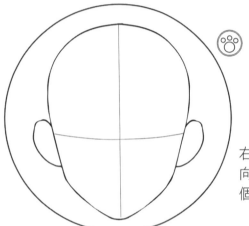

🐾 左圖的臉形比較大眾化，看起來是溫和的男生類型。

🐾 右圖的臉形臉頰有點向內凹，看起來屬於個性陽剛的類型。

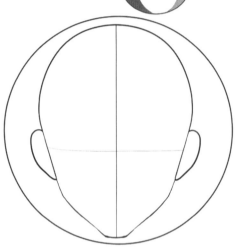

🐾 眼睛位置確定並畫好後，依序再畫上眉毛、鼻子、耳朵和嘴巴。

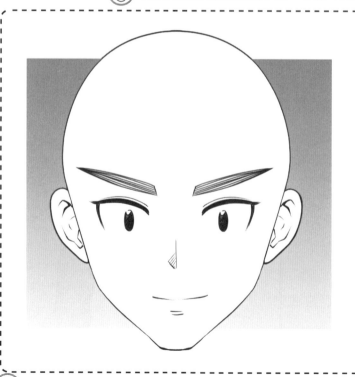

 眉毛

 鼻子

 耳朵

 嘴巴

🐾 **喵漫小叮嚀：**成年男性的眼眶顯得更為狹長。你發現了嗎？眼球越圓，看起來年紀越小、越純真；眼球越小，年齡也就隨之增長，變得成熟囉！

男大學生的短捲髮

短捲髮帶有書卷氣，這次我們嘗試給男大學生燙個頭髮，變化氣質。請對照右邊的三個步驟圖來練習吧！

1 在大光頭上畫出前額的髮際線。
2 有了基準位置，再畫出瀏海和髮型的輪廓。要蓬蓬的喔！
3 在頭髮的輪廓內加柔順、自然的線條點綴。線條要順著髮流方向畫，別亂撇，否則看起來會像沒梳頭唷！

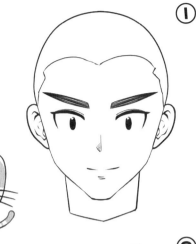

①

側面畫法的技巧和正面一樣，要特別注意的是，捲髮會比一般髮型蓬鬆，頭髮要大於頭顱多一點喔！

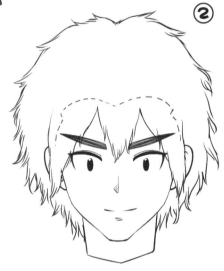

②

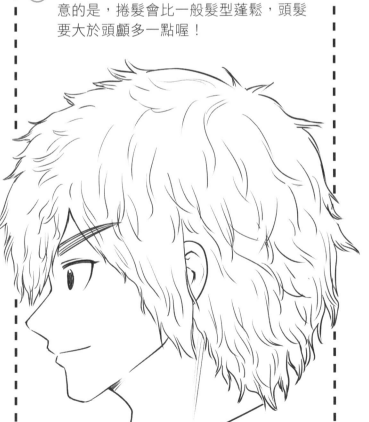

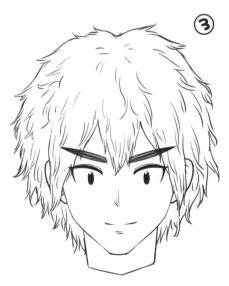

③

簡潔T恤冒險裝

🐾 追求未知與刺激感的大學生,最愛玩試膽遊戲,喜歡到鬼屋冒險。穿著簡單素T搭配十字架項鍊,更能凸顯目的及青春活力。

🐾 在長袖上衣的胸前設計一個簡潔的圖案,T恤才不會太單調。

🐾 袖子沒往上拉時,皺褶較少。

🐾 袖子向上拉起,皺褶會較多。

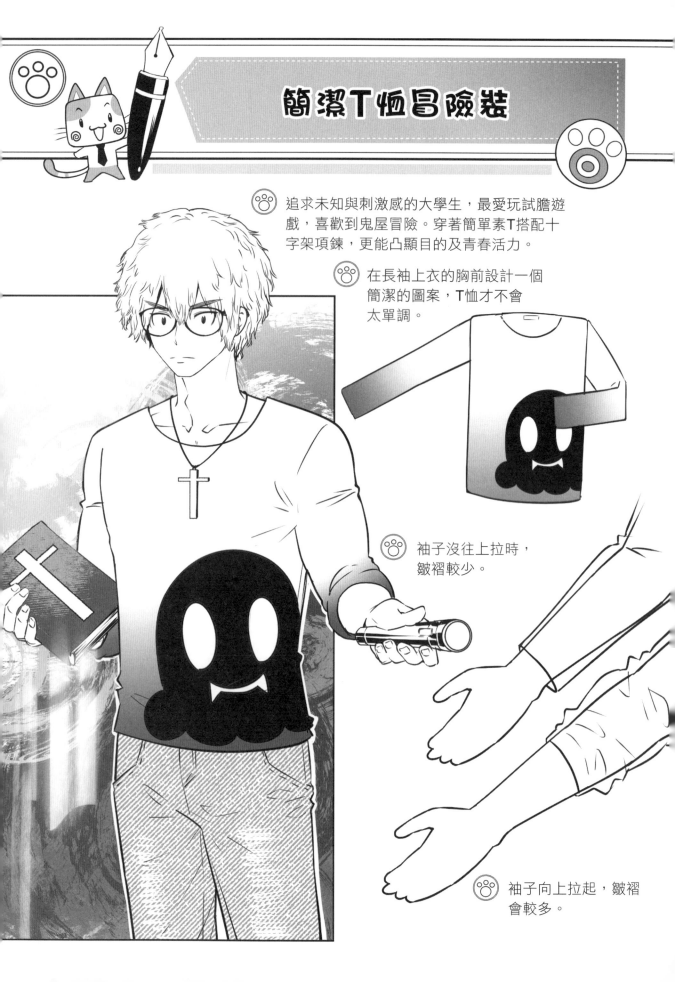

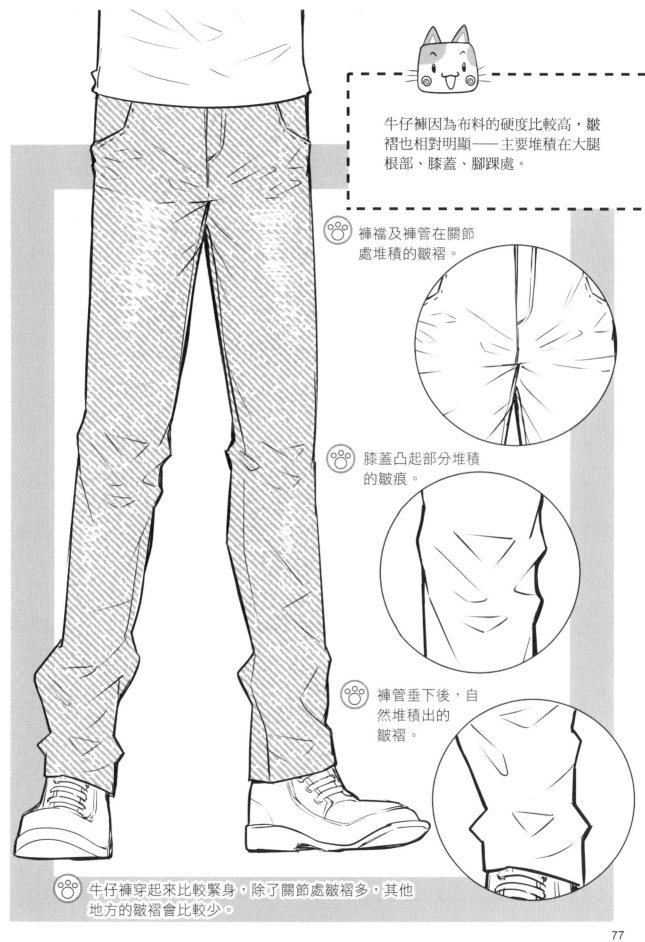

牛仔褲因為布料的硬度比較高，皺褶也相對明顯—— 主要堆積在大腿根部、膝蓋、腳踝處。

褲襠及褲管在關節處堆積的皺褶。

膝蓋凸起部分堆積的皺痕。

褲管垂下後，自然堆積出的皺褶。

牛仔褲穿起來比較緊身，除了關節處皺褶多，其他地方的皺褶會比較少。

膽識過人的女大學生

男大生是幽靈社社長，女大生性格活潑、膽識過人，對於試膽活動也非常熱中。所以，這次女大生的造型設計就要呈現簡單、明朗、大方的特質。

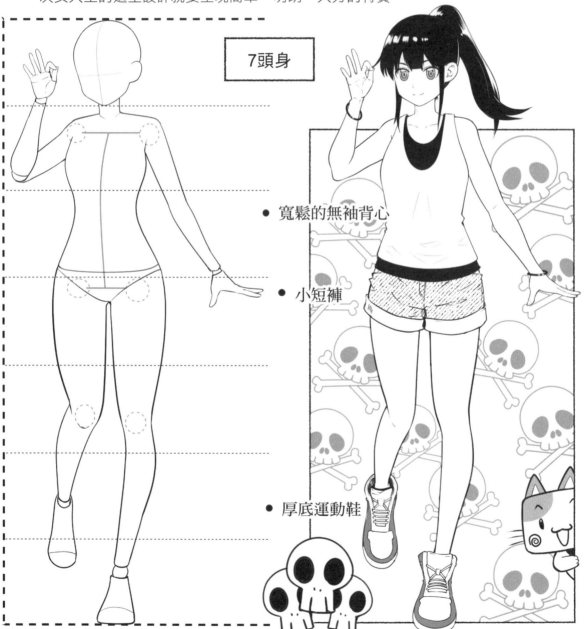

7頭身

- 寬鬆的無袖背心

- 小短褲

- 厚底運動鞋

青春靚女 五官設定

少女的輪廓很多樣,有圓潤臉、瓜子臉,也有鵝蛋臉。我們只需簡單的先畫個圓形作為基礎,就可以繪製出各種臉形了。

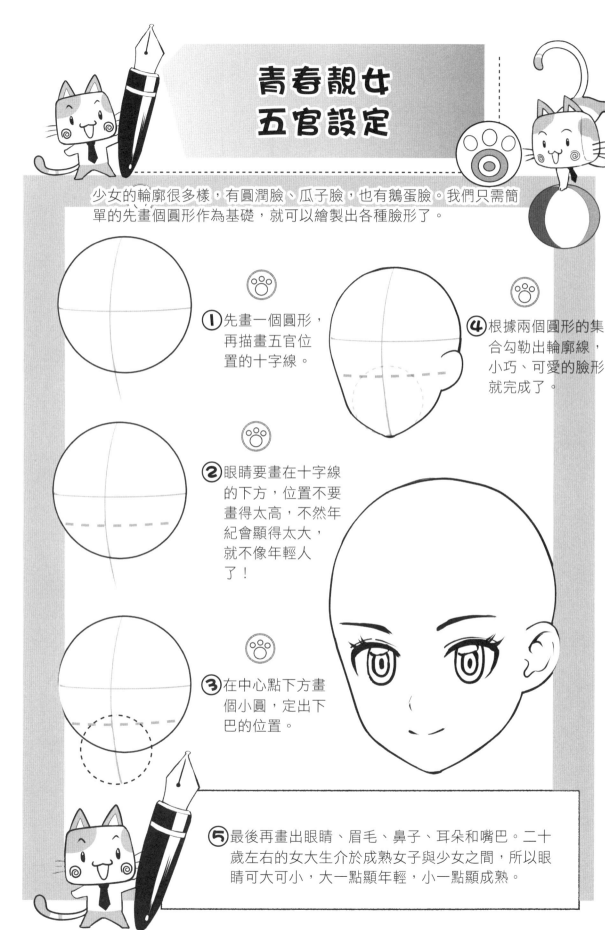

① 先畫一個圓形,再描畫五官位置的十字線。

④ 根據兩個圓形的集合勾勒出輪廓線,小巧、可愛的臉形就完成了。

② 眼睛要畫在十字線的下方,位置不要畫得太高,不然年紀會顯得太大,就不像年輕人了!

③ 在中心點下方畫個小圓,定出下巴的位置。

⑤ 最後再畫出眼睛、眉毛、鼻子、耳朵和嘴巴。二十歲左右的女大生介於成熟女子與少女之間,所以眼睛可大可小,大一點顯年輕,小一點顯成熟。

女大學生的馬尾髮型

女大生髮型的設計重點在於──
簡單、俐落又不失嫵媚。
請對照右邊的三個步驟圖來練習吧！
1 光頭上先描出前額髮際線。
2 描繪出髮型輪廓、前髮及梳高的馬尾。
3 除了加上細髮絲，還要畫出光澤感，表現
　 光澤的圖案邊緣需呈波浪狀。

畫側面髮型時要特別注意後腦杓的形狀，圓
圓鼓鼓的較討喜喔！此外，高馬尾束起時，
髮流的方向要整齊；後頸髮際線也要加些短
線條。

① ② ③

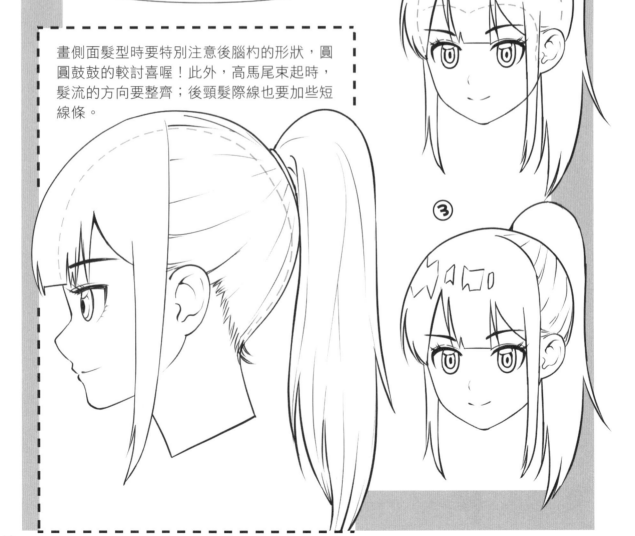

俐落有型的休閒裝扮

簡單的兩件式無袖上衣搭配，非常的新潮、有型喔！

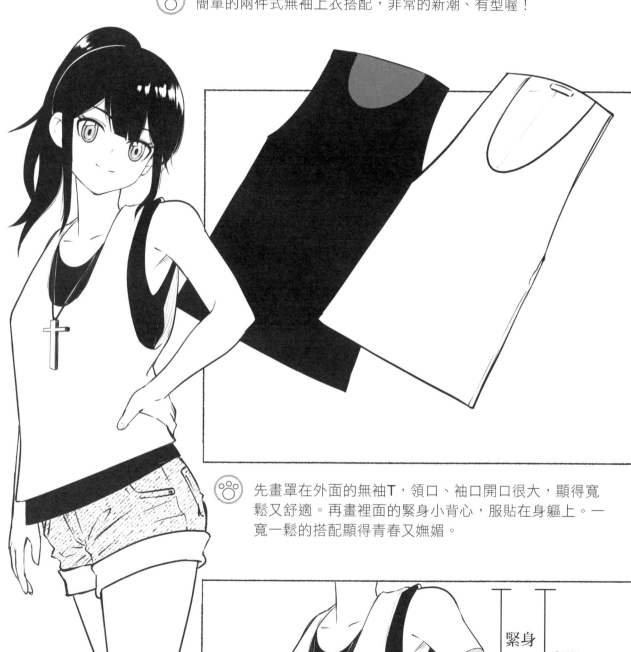

先畫罩在外面的無袖T，領口、袖口開口很大，顯得寬鬆又舒適。再畫裡面的緊身小背心，服貼在身軀上。一寬一鬆的搭配顯得青春又嫵媚。

緊身

寬鬆

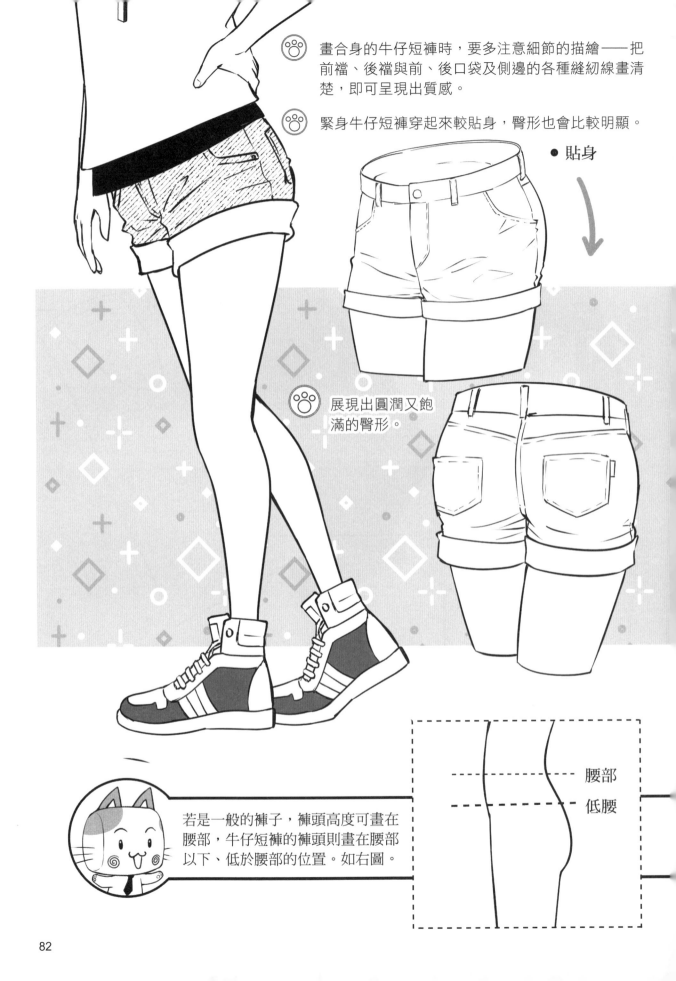

畫合身的牛仔短褲時，要多注意細節的描繪——把前襠、後襠與前、後口袋及側邊的各種縫紉線畫清楚，即可呈現出質感。

緊身牛仔短褲穿起來較貼身，臀形也會比較明顯。

● 貼身

展現出圓潤又飽滿的臀形。

若是一般的褲子，褲頭高度可畫在腰部，牛仔短褲的褲頭則畫在腰部以下、低於腰部的位置。如右圖。

腰部

低腰

男大生戴眼鏡的畫法

男大生大概是幽靈書看太多，得了近視眼，必須戴上眼鏡了。眼鏡怎麼畫呢？

眼鏡的形狀有很多種，幫他挑一副適合的吧！

圓框眼鏡	方框眼鏡

半框眼鏡	八角框眼鏡

橢圓框眼鏡	飛行員眼鏡

怎麼樣？這副橢圓框眼鏡適合他嗎？

畫眼鏡
要注意什麼？

畫眼鏡時，鏡片和眼睛之間必須有段距離，千萬不能貼在眼睛上。

眼鏡戴上後，眼鏡腳會向上斜15度左右。

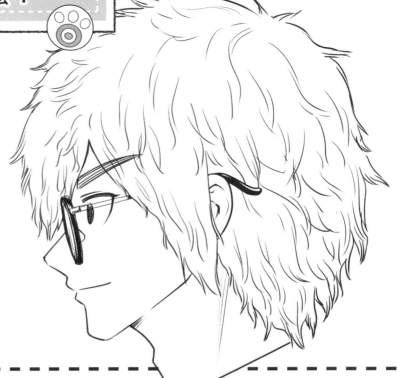

這是錯誤畫法
從側面看，眼鏡鏡片絕對不會拗成這樣包住眼睛喔！

畫各種角度時，無論是仰視角或俯視角，眼鏡的鏡片都必須跟眼睛保持適當距離喔！

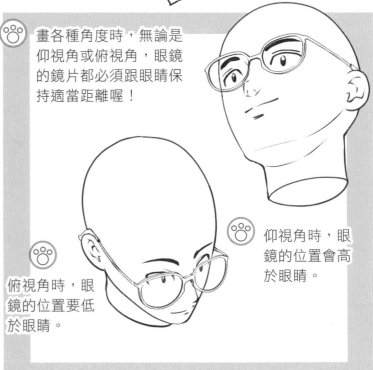

俯視角時，眼鏡的位置要低於眼睛。

仰視角時，眼鏡的位置會高於眼睛。

牛仔長褲&短褲的畫法

★★★★★

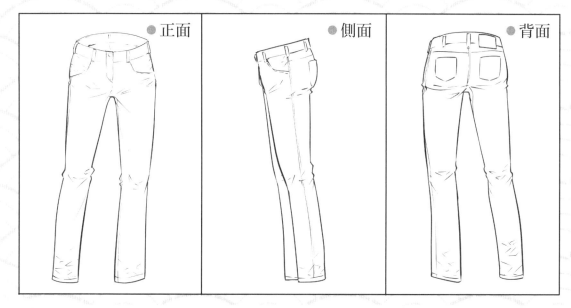

● 正面　　　　● 側面　　　　● 背面

 畫牛仔褲時，臀部的位置比較貼身，所以無皺褶，臀形也會非常明顯；而褲管皺褶的拉扯變化則會受到腰部的影響，一定要仔細揣摩喔！

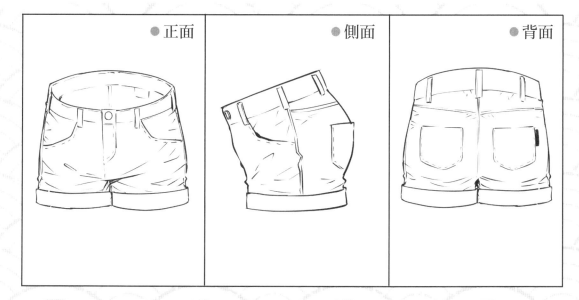

● 正面　　　　● 側面　　　　● 背面

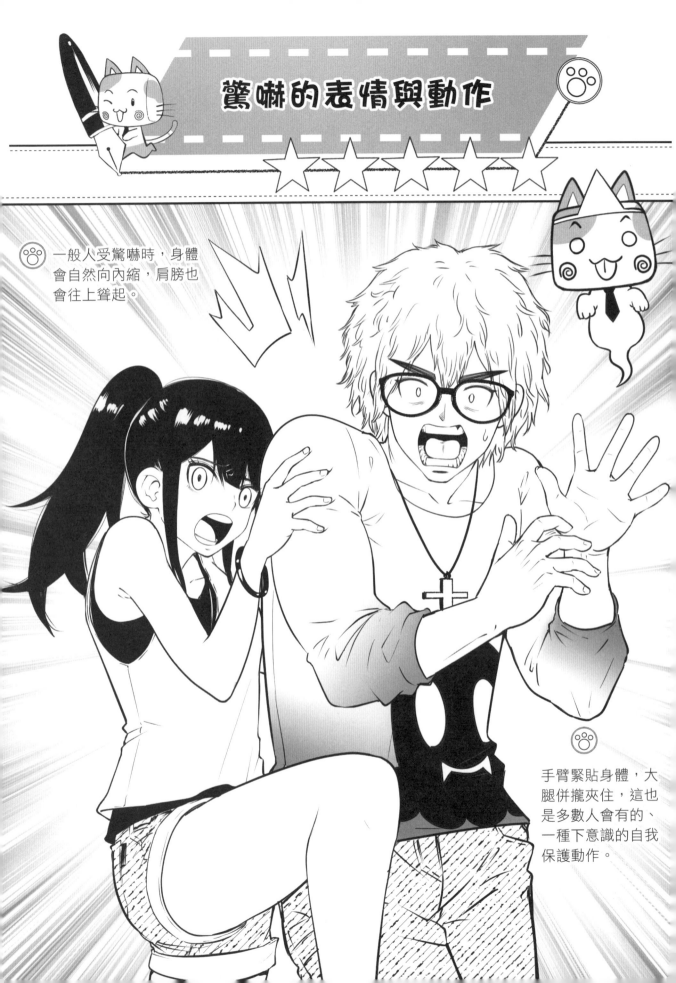

驚嚇的表情與動作

★★★★★

一般人受驚嚇時，身體會自然向內縮，肩膀也會往上聳起。

手臂緊貼身體，大腿併攏夾住，這也是多數人會有的、一種下意識的自我保護動作。

 畫驚嚇的表情變化，重點在於眉毛、眼睛與嘴巴——眉心（眉毛中間）的肌肉會往上擠壓，嘴巴張大，下巴也要拉長一點。

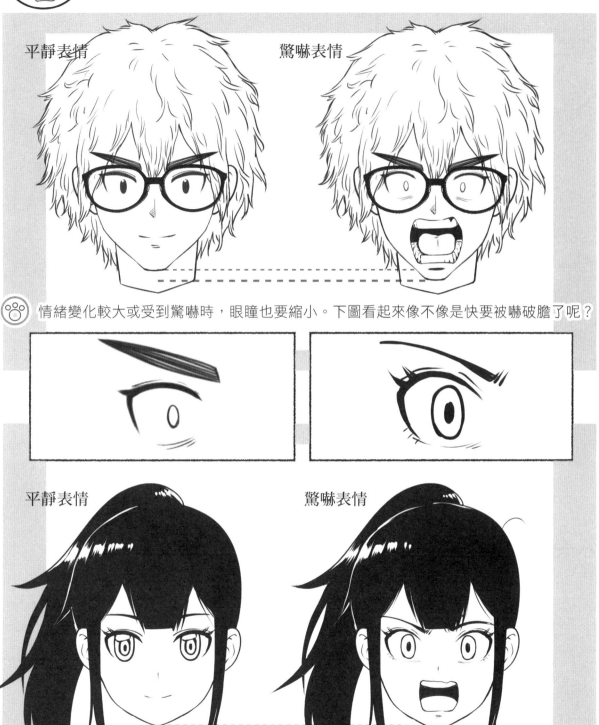

平靜表情　　　　　　　　驚嚇表情

情緒變化較大或受到驚嚇時，眼瞳也要縮小。下圖看起來像不像是快要被嚇破膽了呢？

平靜表情　　　　　　　　驚嚇表情

畫女生的驚嚇表情時，表情還是要美美的，不要過度誇張。

87

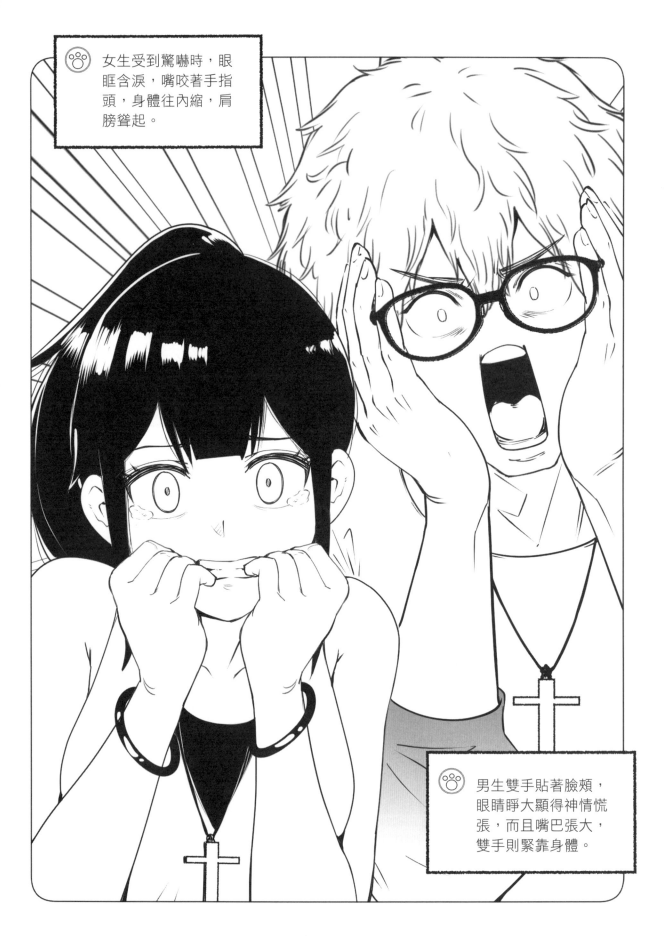

女生受到驚嚇時，眼眶含淚，嘴咬著手指頭，身體往內縮，肩膀聳起。

男生雙手貼著臉頰，眼睛睜大顯得神情慌張，而且嘴巴張大，雙手則緊靠身體。

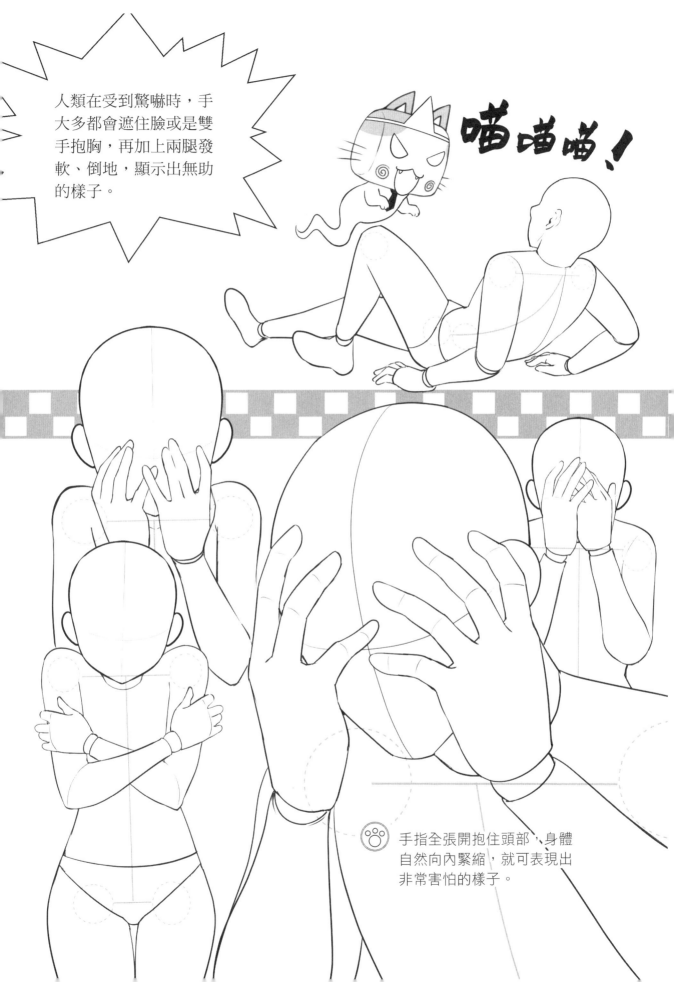

人類在受到驚嚇時，手大多都會遮住臉或是雙手抱胸，再加上兩腿發軟、倒地，顯示出無助的樣子。

喵喵喵！

手指全張開抱住頭部，身體自然向內緊縮，就可表現出非常害怕的樣子。

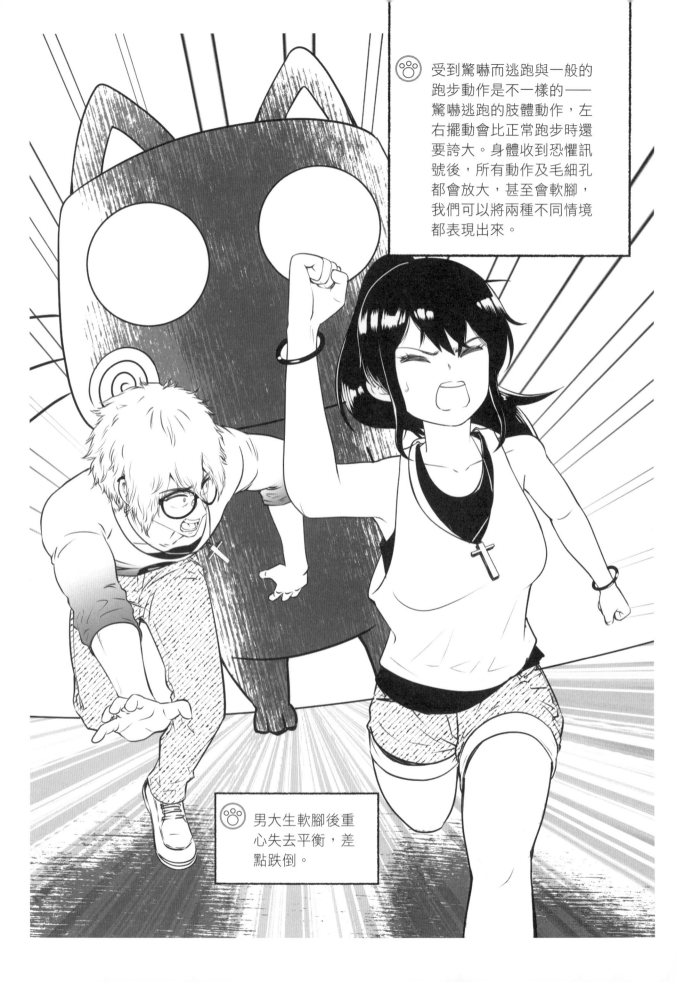

受到驚嚇而逃跑與一般的跑步動作是不一樣的──驚嚇逃跑的肢體動作，左右擺動會比正常跑步時還要誇大。身體收到恐懼訊號後，所有動作及毛細孔都會放大，甚至會軟腳，我們可以將兩種不同情境都表現出來。

男大生軟腳後重心失去平衡，差點跌倒。

● 正面　　　　　● 側面　　　　　● 背面

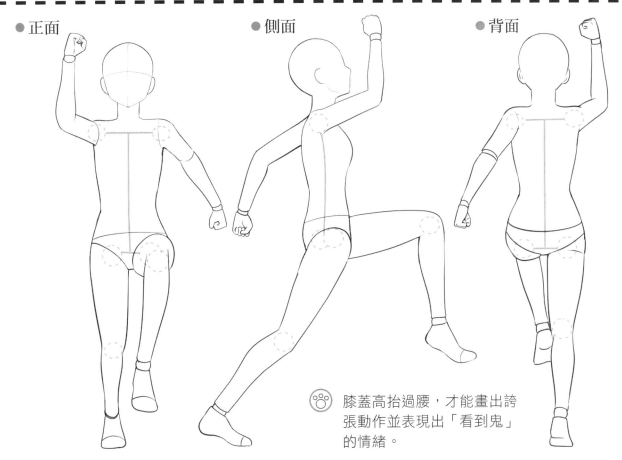

膝蓋高抬過腰，才能畫出誇張動作並表現出「看到鬼」的情緒。

● 正面　　　　　● 側面　　　　　● 背面

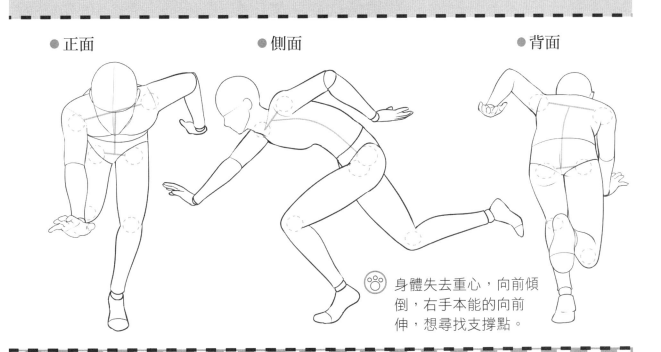

身體失去重心，向前傾倒，右手本能的向前伸，想尋找支撐點。

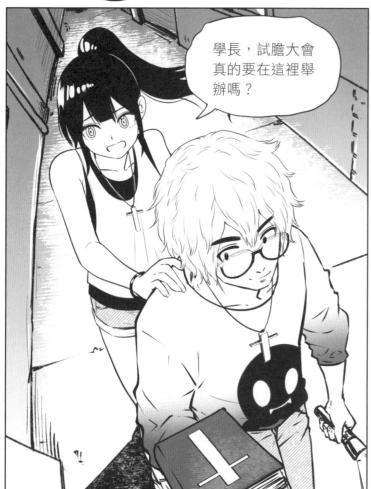

學長，試膽大會真的要在這裡舉辦嗎？

當然，若要加入幽靈社，就得先通過考驗。

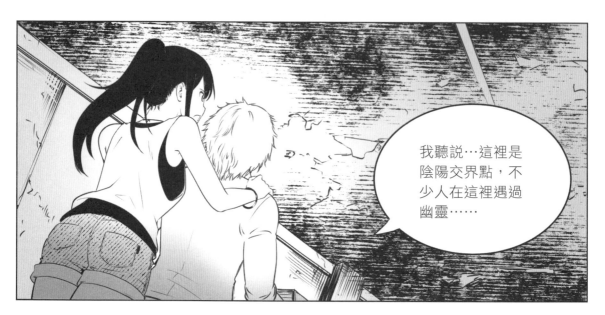

我聽說…這裡是陰陽交界點，不少人在這裡遇過幽靈……

離開校園的我們，就要展翅高飛了！

剛踏入職場的社會新鮮人，一定要好好打理自己，才能開啟光明前途喔！

這次男主角的設定是——性格積極，努力學習。男子身高約175公分，身長比例為7.5頭身，身長約為2.5個頭，大腿、小腿各為2個頭的長度。

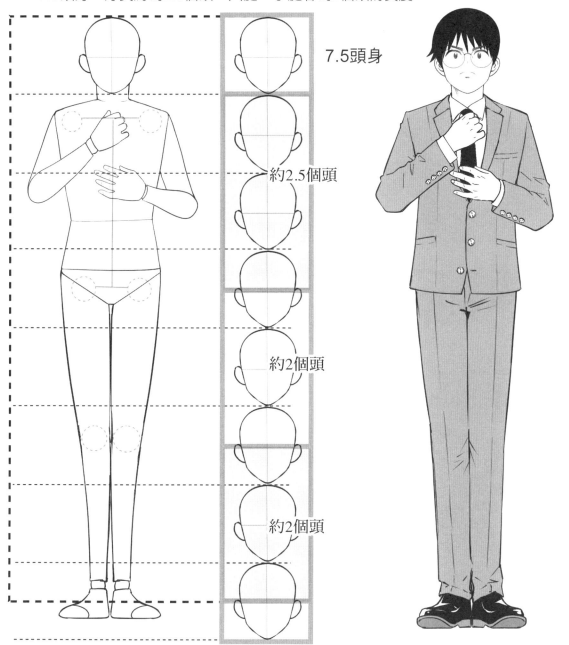

7.5頭身

約2.5個頭

約2個頭

約2個頭

男性上班族五官設定

 因為個性老實、憨厚，我們就給這位職場新鮮人一個圓形臉吧！

上眼線全部塗黑會顯得有點單調，如果用線條一筆一筆畫出來，就可以呈現出不同的風格。

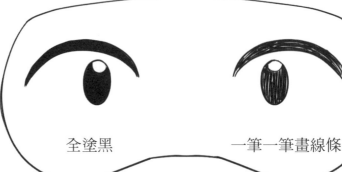

全塗黑　　　　　　　　一筆一筆畫線條

眼睛位置確定並畫好後，依序再畫上眉毛、鼻子、耳朵和嘴巴。

 眉毛

 鼻子

 耳朵

 嘴巴

 喵漫小叮嚀：畫眉毛時也可以不用全部塗黑，一筆一筆畫出線條比較自然喔！

男性上班族的髮型

對照右邊的步驟圖，一起來練習畫男性短髮吧！
1 在前額描出髮際線。
2 描繪瀏海、鬢角及髮型輪廓。

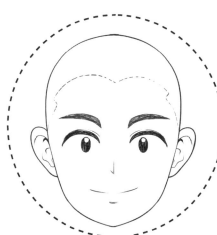

①

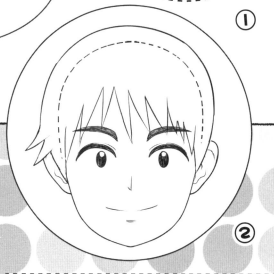

②

① ② ③

喵漫小叮嚀：
男性短髮的側面要畫得漂亮，
最好分三區來畫：
1 瀏海（前髮）區
2 鬢角（側髮）區
3 後髮區
＊要特別注意：髮型的輪廓線須大於頭
　形，才能表現出頭髮的蓬鬆感。

男性上班族的西裝戰服

🐾 畫西裝時，肩膀部位要表現出挺度，
並且整體須合身。

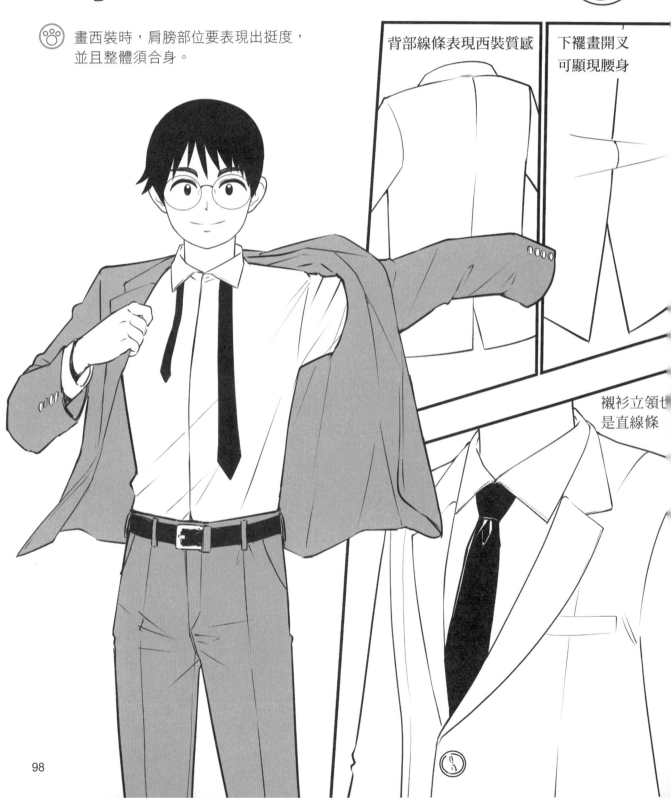

背部線條表現西裝質感

下襬畫開叉
可顯現腰身

襯衫立領也
是直線條

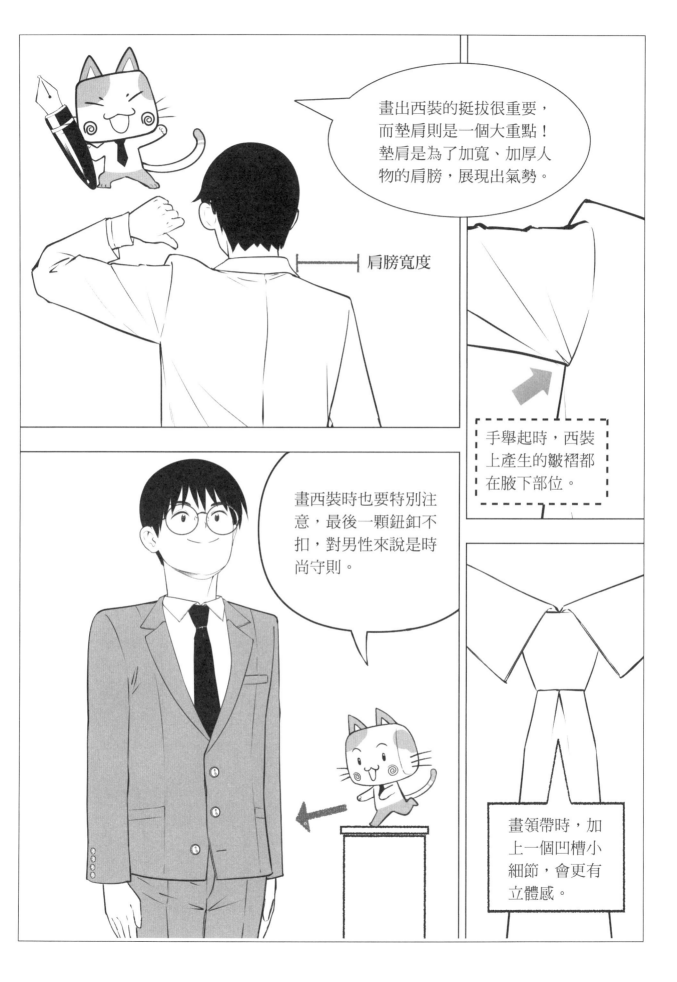

霸氣高冷女主管

女主管是一位年輕的千金小姐,擁有8頭身的模特兒身材和姣好的面容。性格果
敢、幹練,還有那麼一點點霸氣,因此常常嚇到社會新鮮人。

8頭身

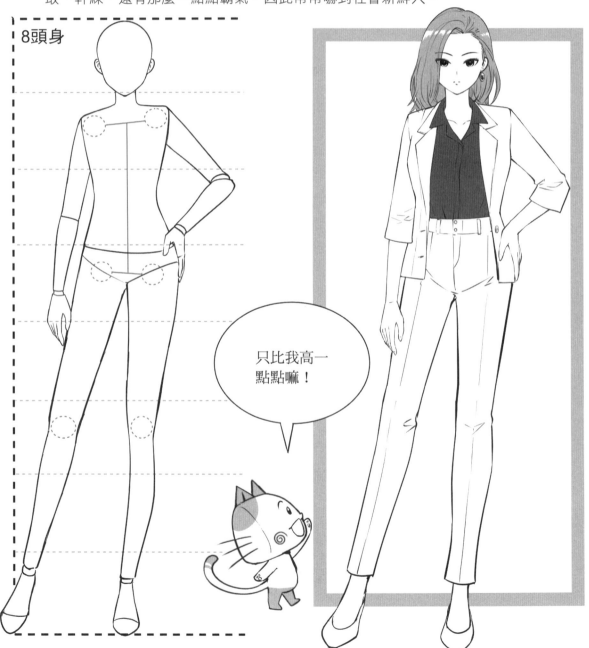

只比我高一
點點嘛!

高冷女主管
五官設定

🐾 高冷型的女生需要有一個尖下巴，看起來較為凌厲、幹練。

🐾 參照第79頁步驟畫臉形，下巴畫長一點，再修飾一下銳角，然後在十字線上畫眼睛。

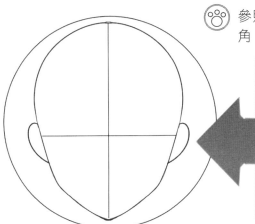

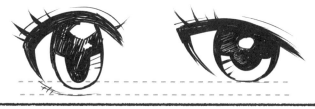

🐾 活潑、可愛型大多是大眼睛。

🐾 高冷型美人眼睛較細長，眼尾上揚。

🐾 眼睛位置確定並畫好後，依序再畫上眉毛、鼻子、耳朵和嘴巴。

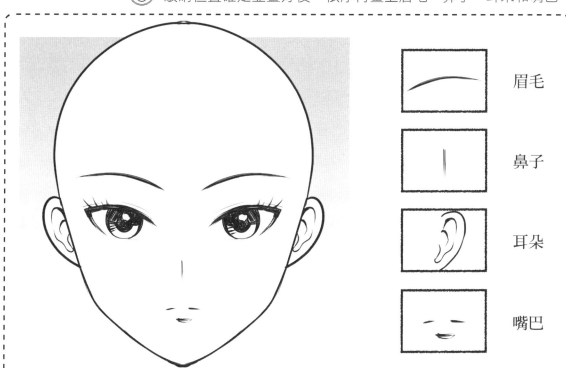

眉毛

鼻子

耳朵

嘴巴

🐾 **喵漫小叮嚀：**眼球畫得越圓、越完整，看起來就會越像小孩子，隨著年齡增長，眼球通常不需要畫到全圓，大約畫出三分之二就會有成熟感。

女主管的幹練中長髮

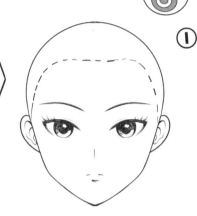
①

畫中長髮可對照右邊的三個步驟圖來練習：
1 描出前額髮際線。
2 順著頭形描繪髮型輪廓。
3 在髮型輪廓內畫流線型髮絲，展現出層次。

這款中長髮的左、右側面畫法不同，示範如下：

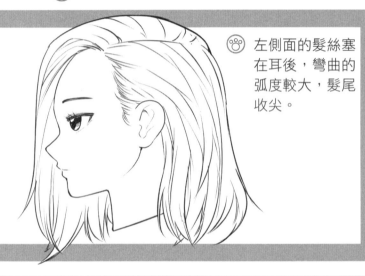

左側面的髮絲塞在耳後，彎曲的弧度較大，髮尾收尖。

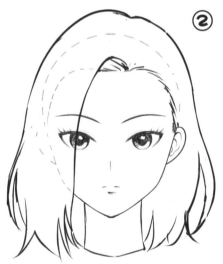
②

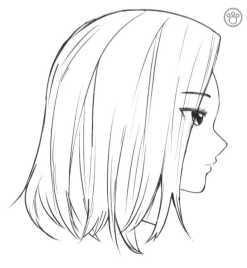

右側的髮流自然下垂，遮住右臉頰，髮尾收尖。

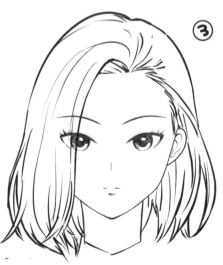
③

這次選擇的是七分袖西裝式套裝，畫的時候一樣要注意肩線的挺拔。

襯衫領口少扣一顆鈕釦，陽剛中帶點柔美。

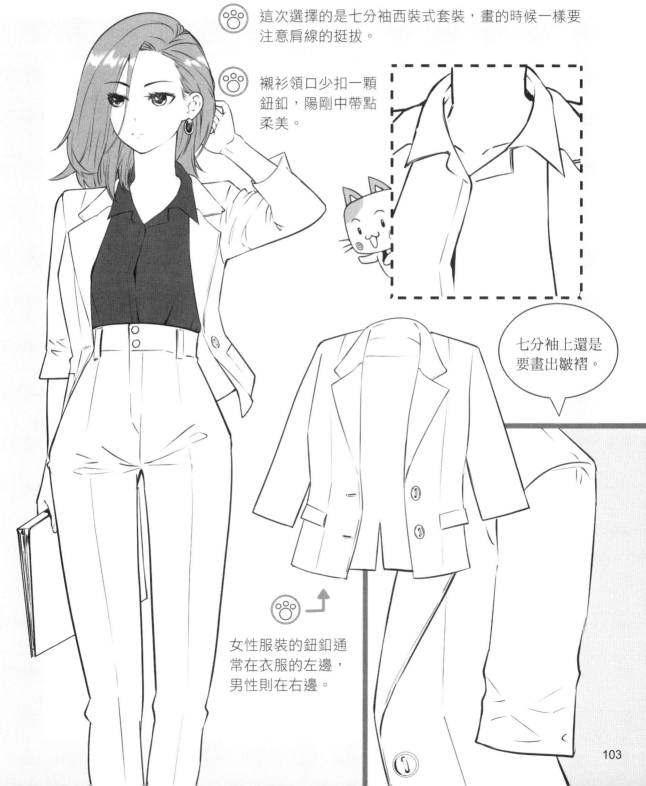

七分袖上還是要畫出皺褶。

女性服裝的鈕釦通常在衣服的左邊，男性則在右邊。

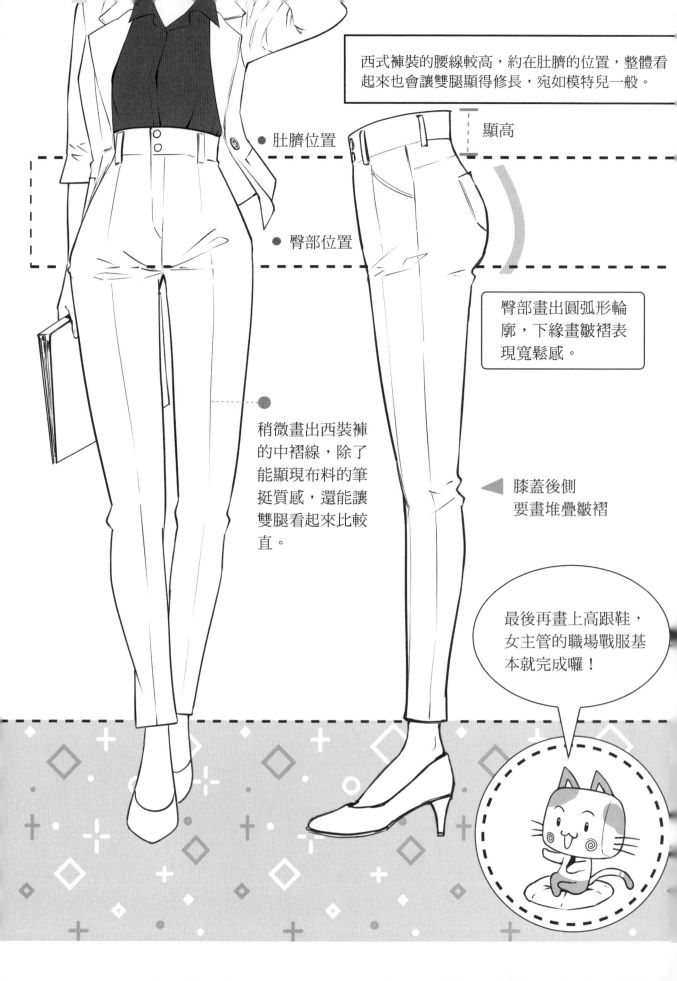

西式褲裝的腰線較高，約在肚臍的位置，整體看
起來也會讓雙腿顯得修長，宛如模特兒一般。

● 肚臍位置

顯高

● 臀部位置

臀部畫出圓弧形輪
廓，下緣畫皺褶表
現寬鬆感。

稍微畫出西裝褲
的中褶線，除了
能顯現布料的筆
挺質感，還能讓
雙腿看起來比較
直。

膝蓋後側
要畫堆疊皺褶

最後再畫上高跟鞋，
女主管的職場戰服基
本就完成囉！

職場新鮮人vs.千金主管

工作中

加班中

用餐中

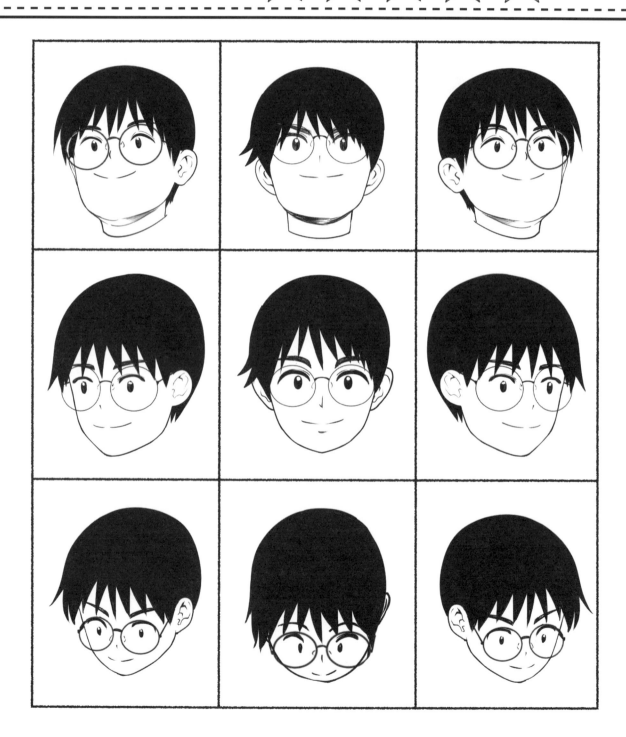

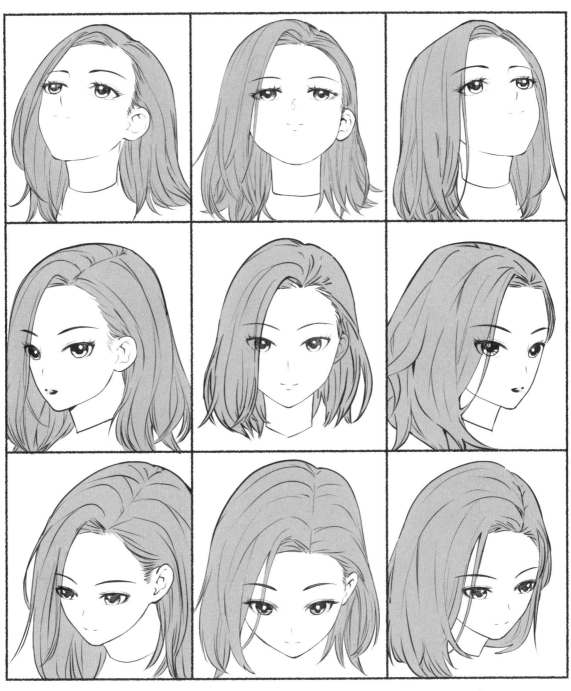

大家在畫頭部的各種角度時，可以先把頭部想像成一個畫了「十字線的雞蛋」，隨著「雞蛋」的轉動，五官的位置也會有高低和角度變化。

用肢體動作表現地位差別

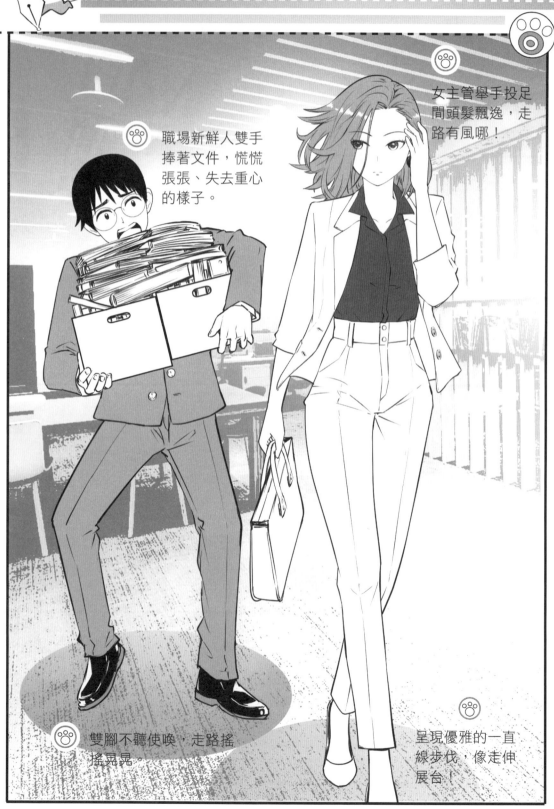

職場新鮮人雙手捧著文件，慌慌張張、失去重心的樣子。

女主管舉手投足間頭髮飄逸，走路有風哪！

雙腳不聽使喚，走路搖搖晃晃。

呈現優雅的一直線步伐，像走伸展台！

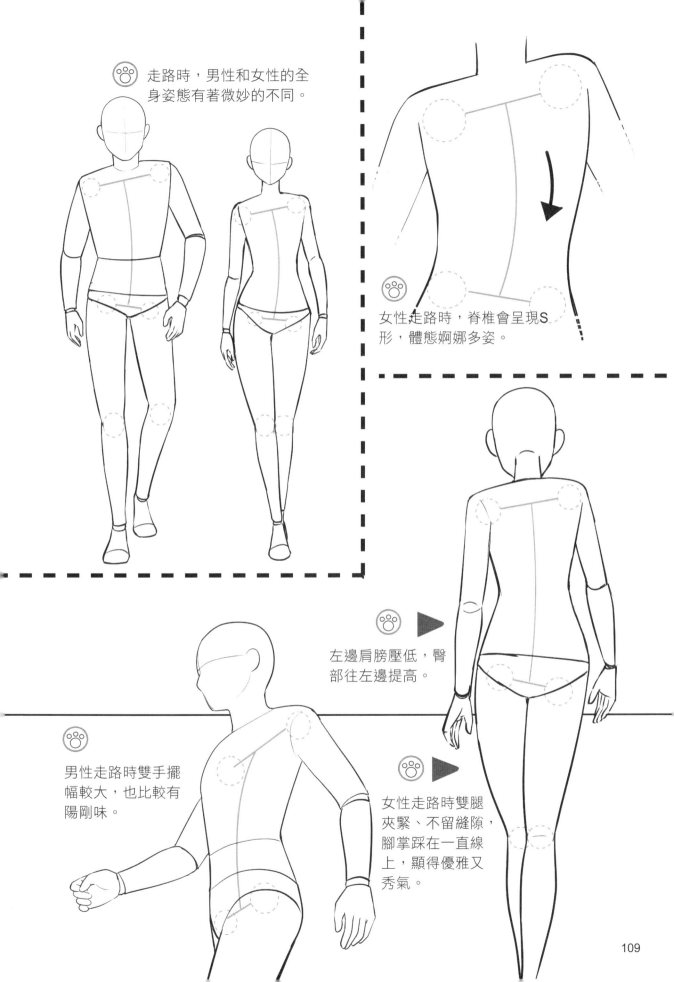

走路時，男性和女性的全身姿態有著微妙的不同。

女性走路時，脊椎會呈現S形，體態婀娜多姿。

左邊肩膀壓低，臀部往左邊提高。

男性走路時雙手擺幅較大，也比較有陽剛味。

女性走路時雙腿夾緊、不留縫隙，腳掌踩在一直線上，顯得優雅又秀氣。

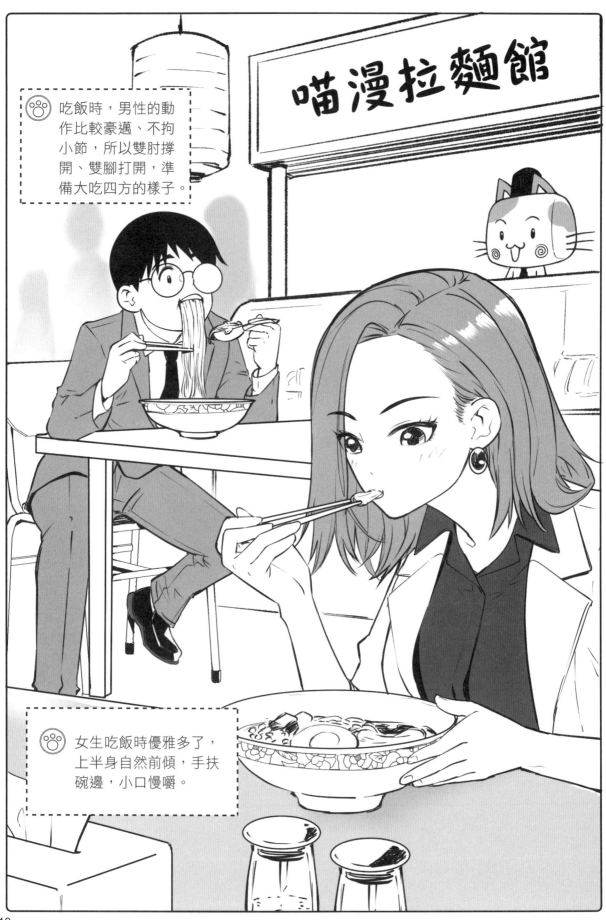

吃飯時，男性的動作比較豪邁、不拘小節，所以雙肘撐開、雙腳打開，準備大吃四方的樣子。

喵漫拉麵館

女生吃飯時優雅多了，上半身自然前傾，手扶碗邊，小口慢嚼。

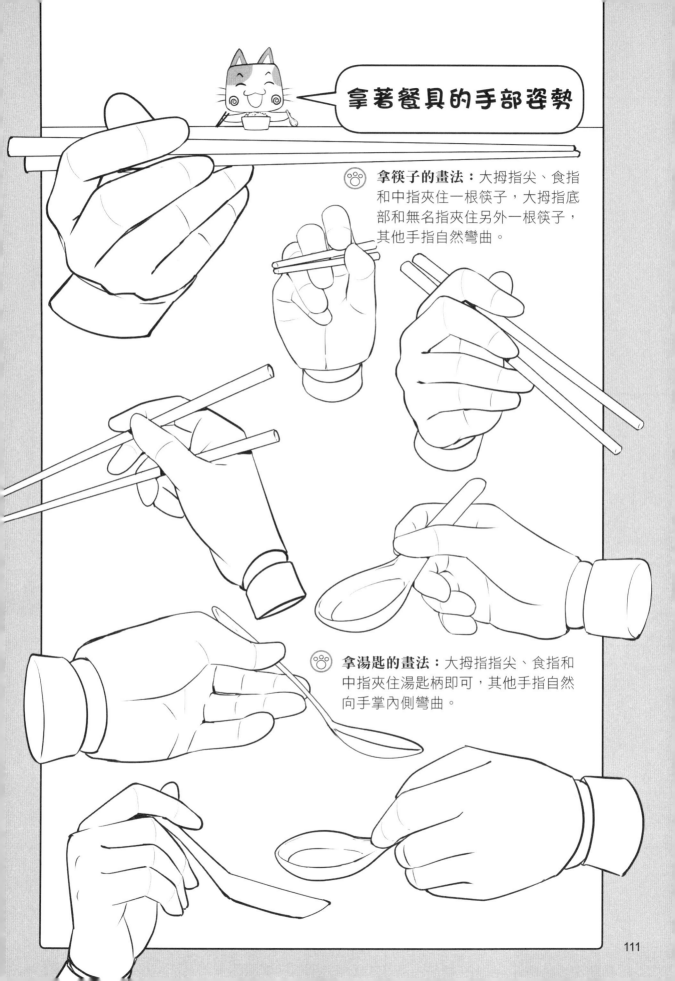

拿著餐具的手部姿勢

🐾 **拿筷子的畫法**：大拇指尖、食指和中指夾住一根筷子，大拇指底部和無名指夾住另外一根筷子，其他手指自然彎曲。

🐾 **拿湯匙的畫法**：大拇指指尖、食指和中指夾住湯匙柄即可，其他手指自然向手掌內側彎曲。

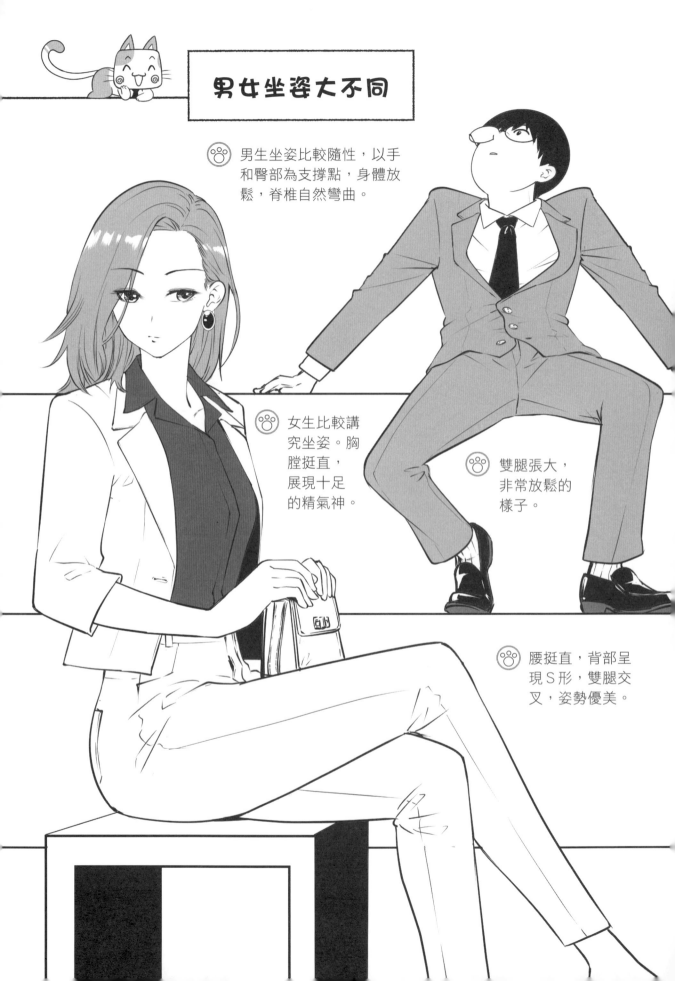

男女坐姿大不同

🐾 男生坐姿比較隨性，以手和臀部為支撐點，身體放鬆，脊椎自然彎曲。

🐾 女生比較講究坐姿。胸膛挺直，展現十足的精氣神。

🐾 雙腿張大，非常放鬆的樣子。

🐾 腰挺直，背部呈現S形，雙腿交叉，姿勢優美。

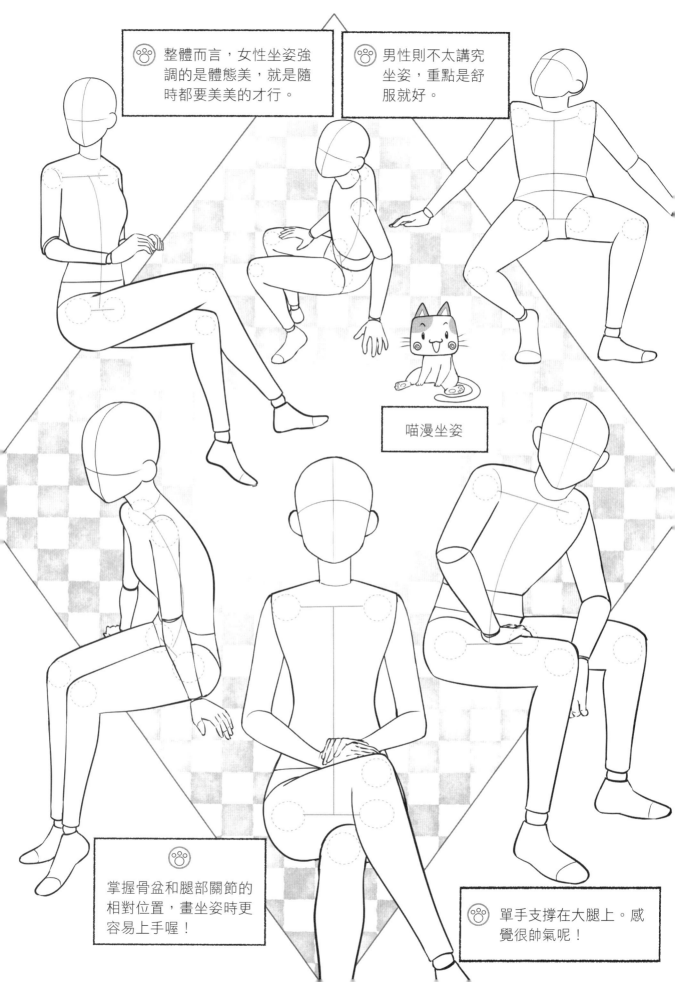

整體而言，女性坐姿強調的是體態美，就是隨時都要美美的才行。

男性則不太講究坐姿，重點是舒服就好。

喵漫坐姿

掌握骨盆和腿部關節的相對位置，畫坐姿時更容易上手喔！

單手支撐在大腿上。感覺很帥氣呢！

這個月的業績竟然比上個月還差！

聽好，這個月的業績要是沒達到我的標準，就回去吃自己！

是！

主管脾氣這麼臭，這輩子注定沒人要！對吧？

呃…

你來啦！

 PART **6** 社會菁英輕熟男女

讓我們努力工作、盡情探索世界吧！

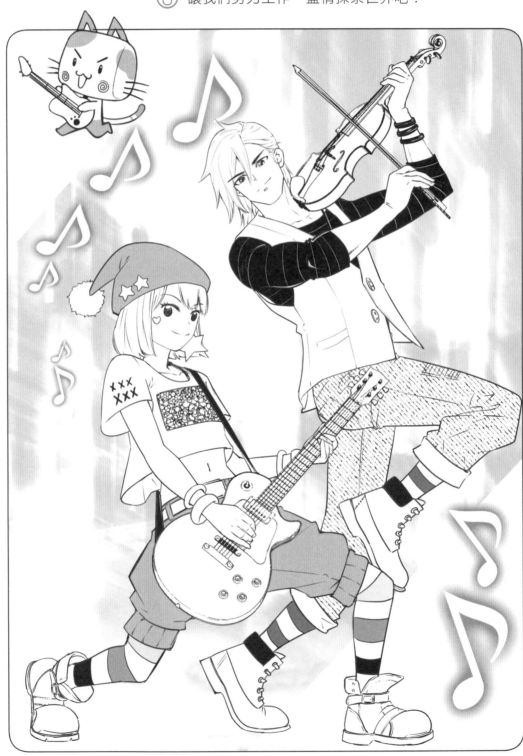

街頭音樂輕熟女，
展開追尋夢想之旅吧！

輕熟女是名街頭藝人，熱愛音樂和自由，年齡三十出頭，有著甜美的外表和聲音，最大的夢想是在小巨蛋辦演唱會。

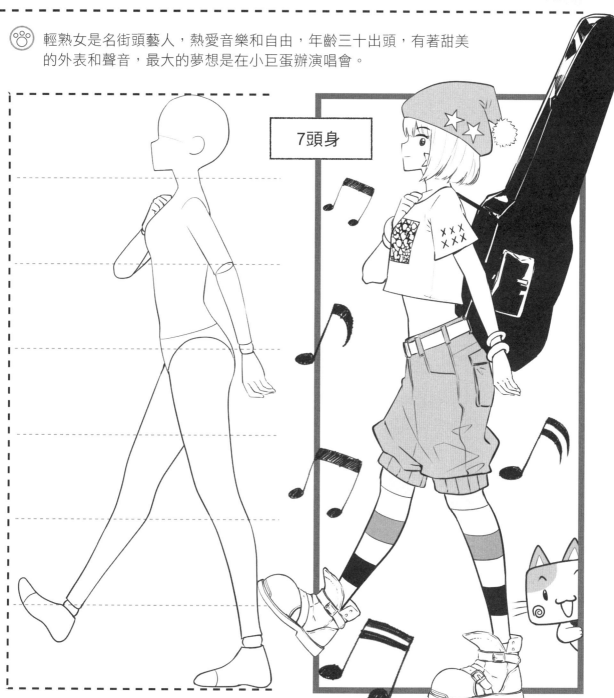

7頭身

街頭女藝人 五官設定

在PART1～PART5裡，喵漫都示範過畫好各種五官的步驟和技巧，如果你已經很熟悉了，甚至可以不須先打十字線，就能畫出完美的五官比例喔！

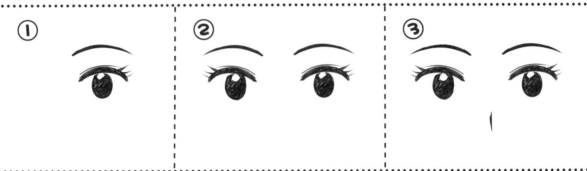

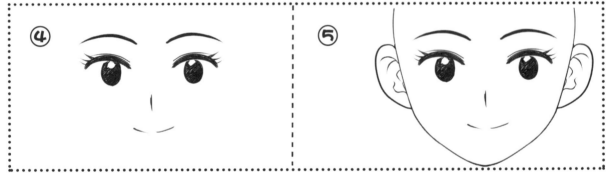

不打十字線畫五官的步驟

1 先畫一隻單眼。

2 隔一個鼻梁的距離，再畫另一隻單眼。

3 在雙眼中間輕描出輔助線，再畫上鼻子。

4 往下再畫嘴巴。

5 眼睛和臉形輪廓間要有半隻眼睛的距離，抓好寬度後就可以畫出臉形了。

6 最後畫出完整的頭形。

女藝人的個性短直髮

畫短直髮可對照右邊的三個步驟圖來練習：
1 描出前額的瀏海輔助線。
2 描繪髮型輪廓和髮絲。
3 畫帽子，帽簷壓低，蓋住一半瀏海。帽子的
　外型要畫大一點喔！

前額瀏海有分流，從側面看起來，
左、右的樣子也會不同喔！

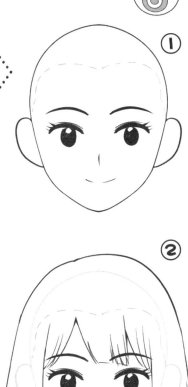

① ② ③

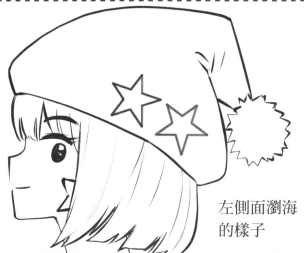

左側面瀏海
的樣子

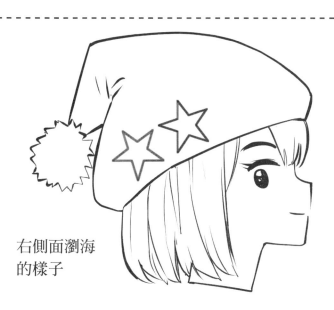

右側面瀏海
的樣子

女藝人街頭表演服裝

這次造型搭配有帽子、露臍上衣、運動型內衣、燈籠式短褲、條紋長襪。

手掌張開,中指與無名指緊靠,小拇指往外翹。

頭微微側轉。

毛球帽

手臂向上舉時,衣服也會被往上拉高。

露臍上衣

運動型內衣

四隻手指向外翹。手指翹起可表現動感。

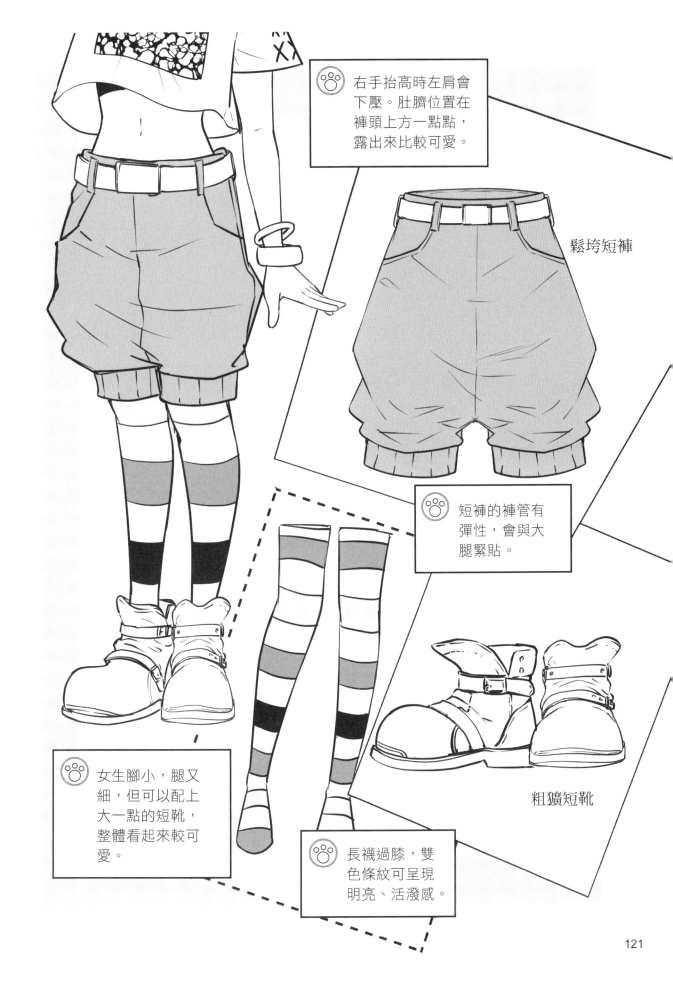

右手抬高時左肩會下壓。肚臍位置在褲頭上方一點點，露出來比較可愛。

鬆垮短褲

短褲的褲管有彈性，會與大腿緊貼。

女生腳小，腿又細，但可以配上大一點的短靴，整體看起來較可愛。

粗獷短靴

長襪過膝，雙色條紋可呈現明亮、活潑感。

121

成熟的街頭男藝人年齡約四十歲。工作穩定，事業有成。工作之餘他仍堅持追逐音樂夢想，並相信音樂能撫慰心靈，使人感到快樂。

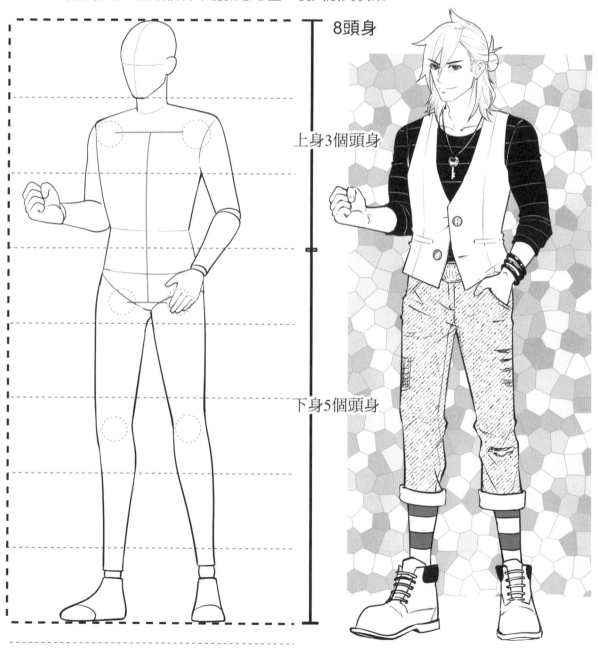

8頭身

上身3個頭身

下身5個頭身

街頭男藝人 五官設定

熟男的輪廓需更加立體，以下示範45度的側面，從眼睛開始，畫出熟男的五官。

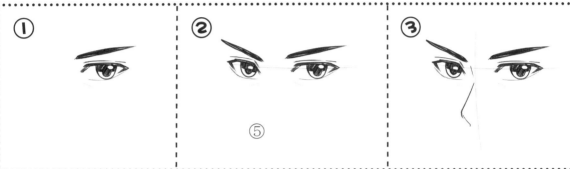

① ② ⑤ ③

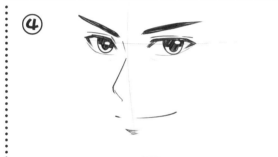

④ ⑤

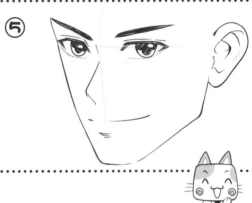

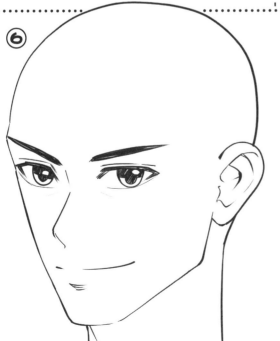

⑥

1 右邊先畫一隻單眼。
2 左邊再畫另隻一單眼。因為側面透視的關係，這眼必須畫窄一點。
3 中間輔助線要靠近左邊眼睛，描好後再畫上鼻子。
4 往下畫出嘴巴。
5 左邊臉頰削瘦，下巴厚實，右邊的下頷線和耳朵相連。耳朵距離右邊的眼睛約一隻眼睛的寬度。
6 最後畫出完整頭形和脖子線條。

男藝人的率性中長髮

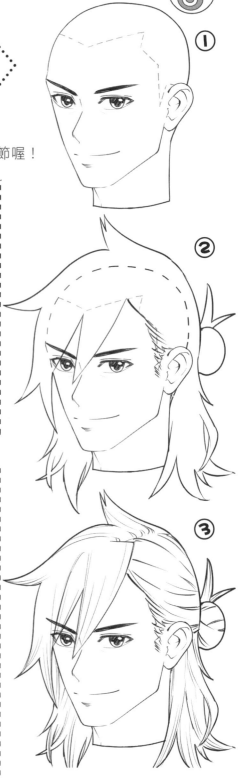

畫男性中長髮可對照右邊的三個步驟圖來練習：

1 前額畫出瀏海輔助線。

2 畫出不規則的飄逸瀏海和髮型輪廓。

3 畫髮絲。這款髮型較為隨性，髮流變化也多，畫的時候要特別注意整體感。

這款髮型的正面和背面變化都很多，一定要注意細節喔！

正面頭髮的樣子

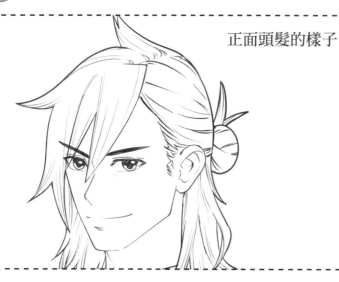

背面頭髮的樣子

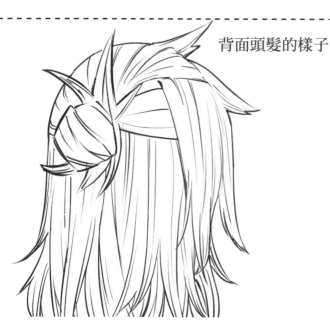

街頭男藝人穿搭設定

上半身的搭配是——西裝背心、七分袖T恤、手環、項鍊。

弓形站姿，腳跨開與肩同寬，頭部微側。

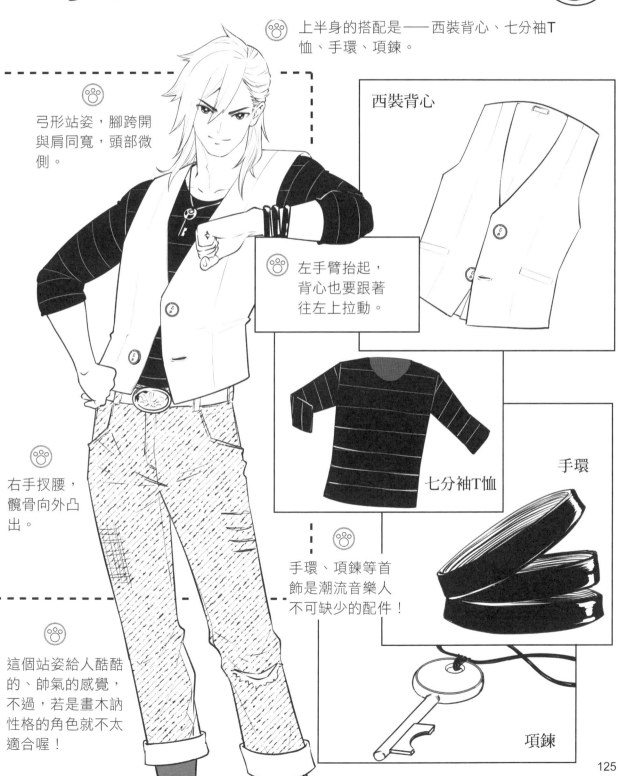

西裝背心

左手臂抬起，背心也要跟著往左上拉動。

右手扠腰，髖骨向外凸出。

七分袖T恤

手環

手環、項鍊等首飾是潮流音樂人不可缺少的配件！

這個站姿給人酷酷的、帥氣的感覺，不過，若是畫木訥性格的角色就不太適合喔！

項鍊

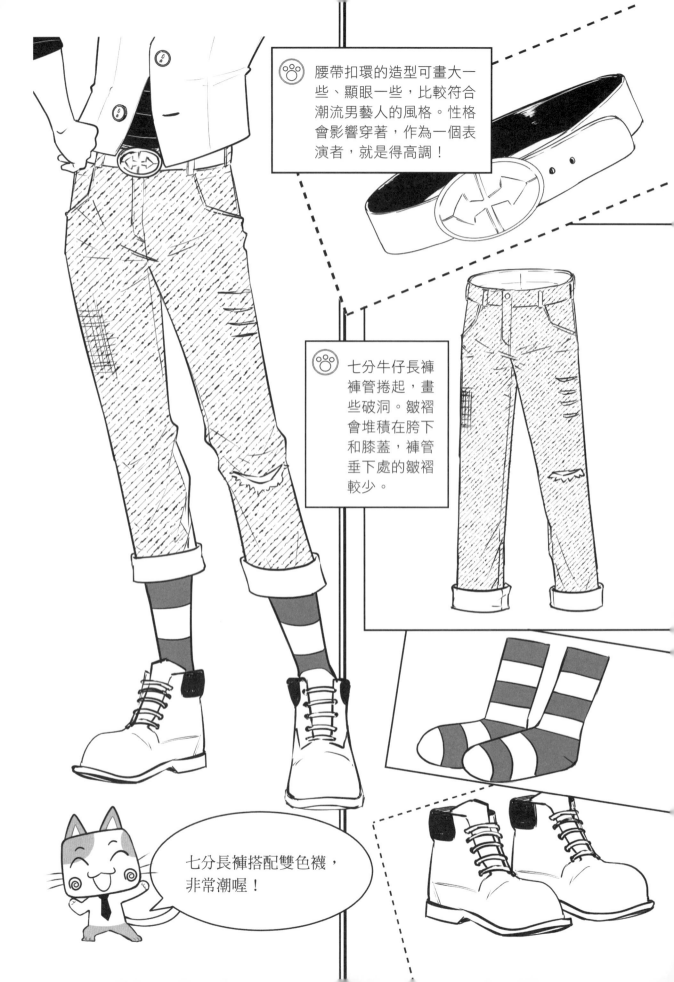

腰帶扣環的造型可畫大一些、顯眼一些，比較符合潮流男藝人的風格。性格會影響穿著，作為一個表演者，就是得高調！

七分牛仔長褲褲管捲起，畫些破洞。皺褶會堆積在胯下和膝蓋，褲管垂下處的皺褶較少。

七分長褲搭配雙色襪，非常潮喔！

拿著樂器的姿勢這樣畫

★★★★★

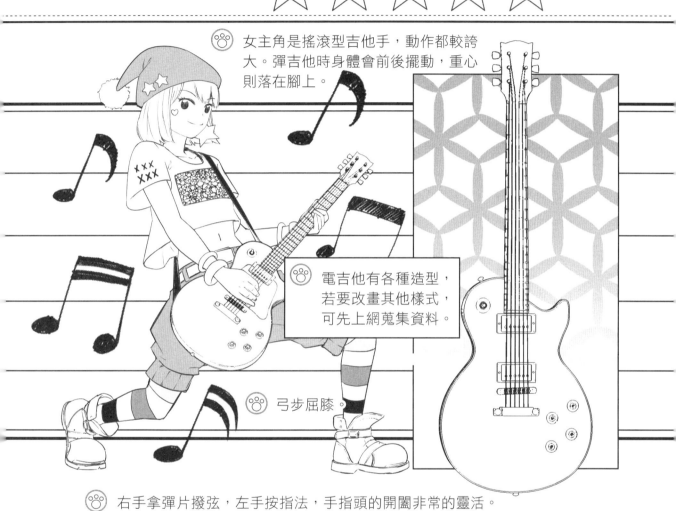

女主角是搖滾型吉他手，動作都較誇大。彈吉他時身體會前後擺動，重心則落在腳上。

電吉他有各種造型，若要改畫其他樣式，可先上網蒐集資料。

弓步屈膝。

右手拿彈片撥弦，左手按指法，手指頭的開闔非常的靈活。

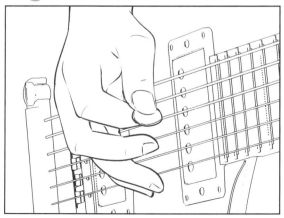

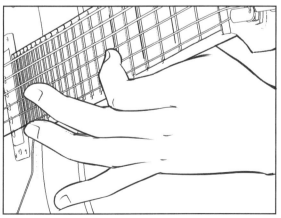

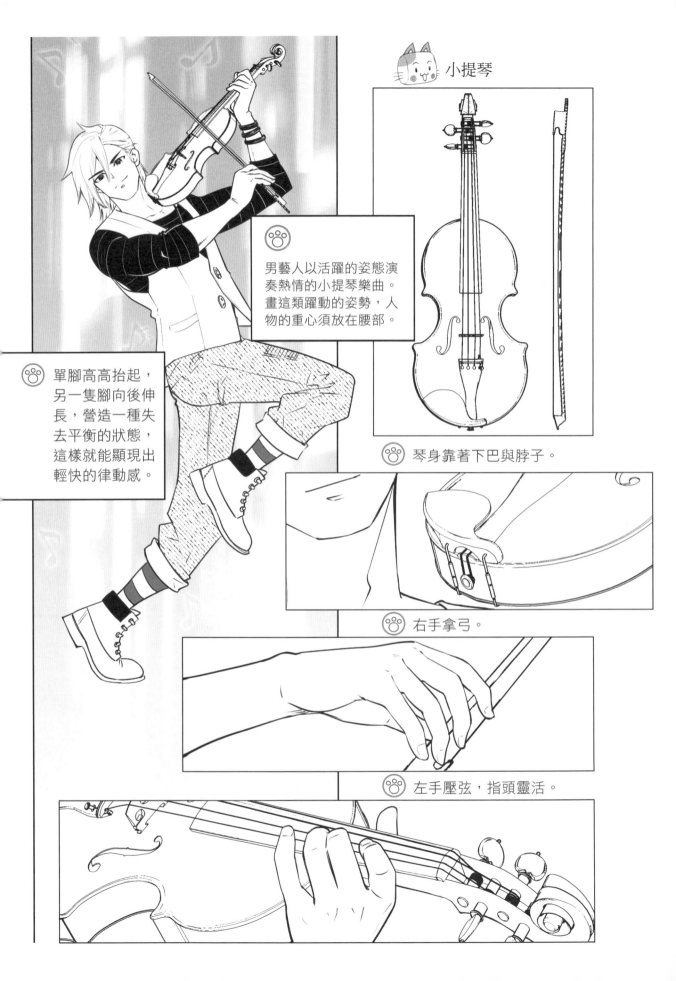

小提琴

男藝人以活躍的姿態演奏熱情的小提琴樂曲。畫這類躍動的姿勢，人物的重心須放在腰部。

單腳高高抬起，另一隻腳向後伸長，營造一種失去平衡的狀態，這樣就能顯現出輕快的律動感。

琴身靠著下巴與脖子。

右手拿弓。

左手壓弦，指頭靈活。

電吉他與小提琴的畫法

電吉他四面圖

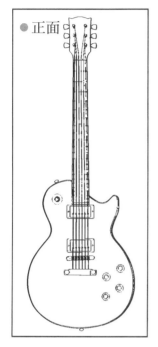

● 正面

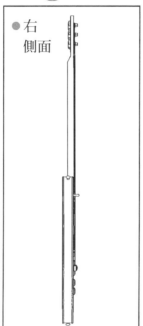

● 右側面

● 背面

● 左側面

小提琴四面圖

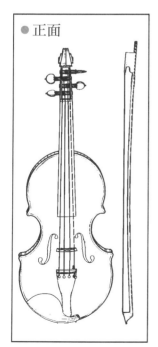

● 正面

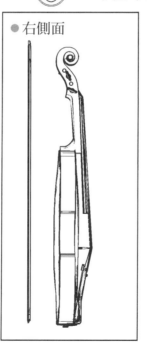

● 右側面

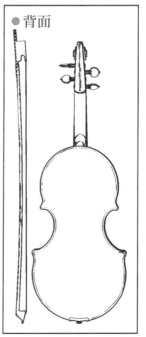

● 背面

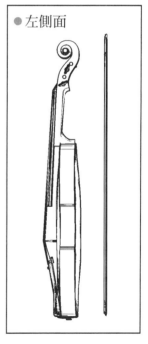

● 左側面

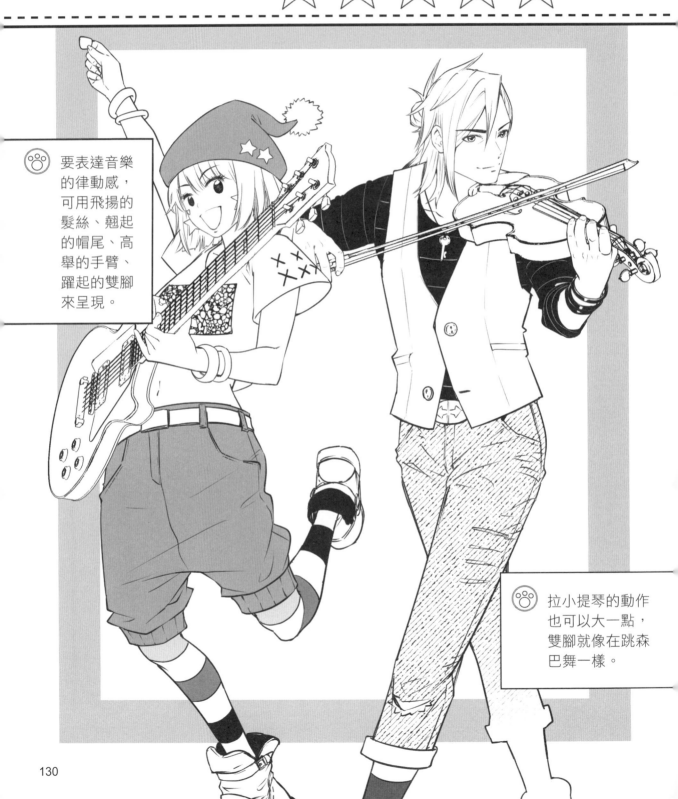

要表達音樂的律動感，可用飛揚的髮絲、翹起的帽尾、高舉的手臂、躍起的雙腳來呈現。

拉小提琴的動作也可以大一點，雙腳就像在跳森巴舞一樣。

彈吉他可以有站姿、坐姿及各種走位、跳躍等動作，重點是要能表現出搖滾樂的律動感。以下的骨架動作，都可以試著套入角色中。

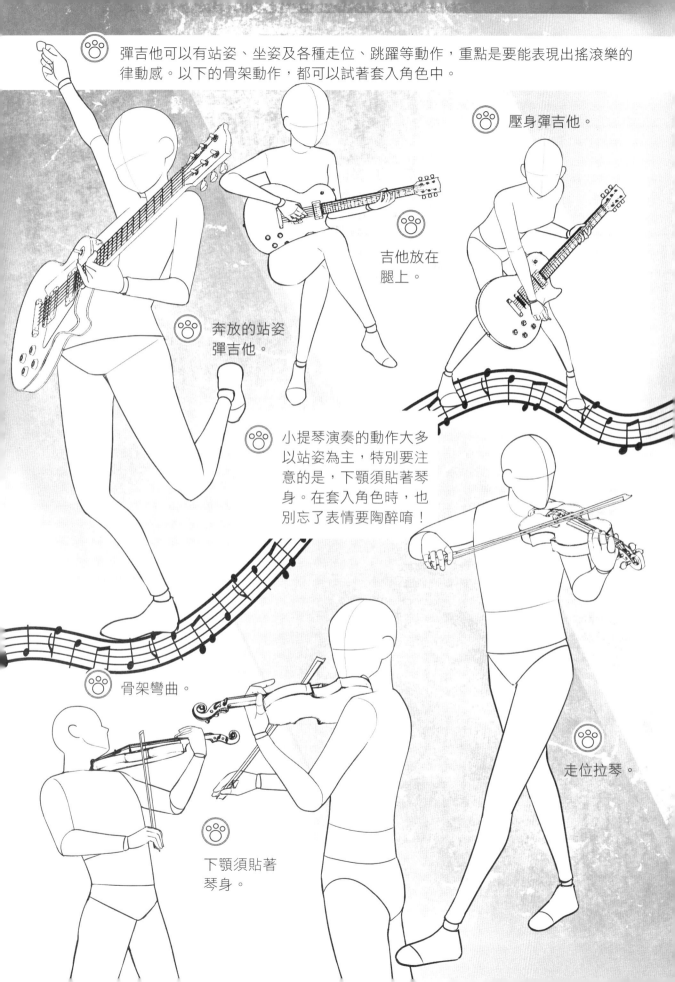

壓身彈吉他。

吉他放在腿上。

奔放的站姿彈吉他。

小提琴演奏的動作大多以站姿為主，特別要注意的是，下顎須貼著琴身。在套入角色時，也別忘了表情要陶醉唷！

骨架彎曲。

走位拉琴。

下顎須貼著琴身。

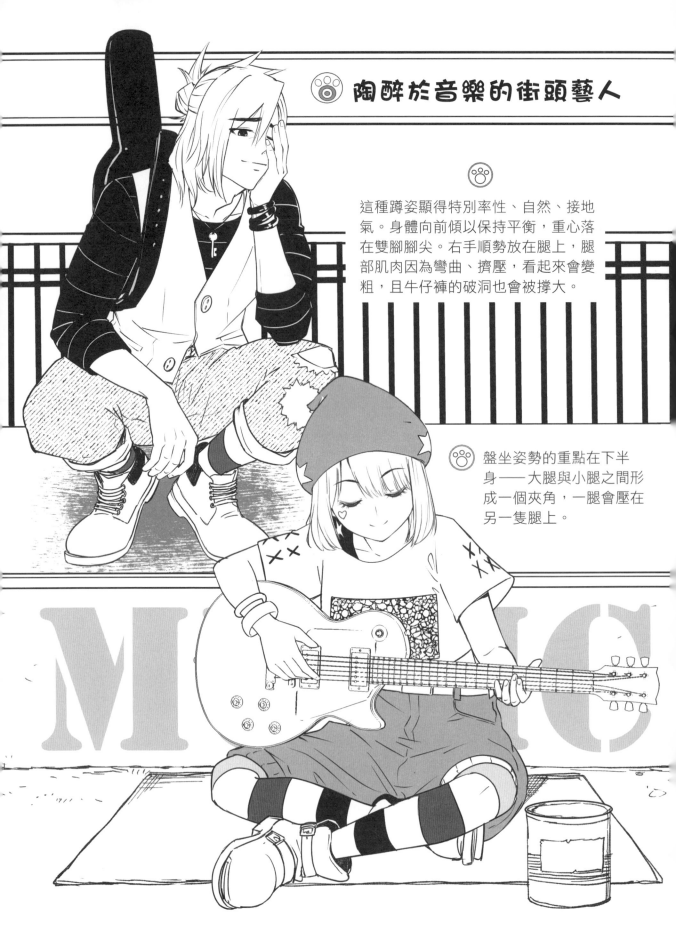

陶醉於音樂的街頭藝人

這種蹲姿顯得特別率性、自然、接地氣。身體向前傾以保持平衡，重心落在雙腳腳尖。右手順勢放在腿上，腿部肌肉因為彎曲、擠壓，看起來會變粗，且牛仔褲的破洞也會被撐大。

盤坐姿勢的重點在下半身──大腿與小腿之間形成一個夾角，一腿會壓在另一隻腿上。

如果想多做練習，以下示範的一些常見的坐姿、蹲姿，都可以試著臨摹看看喔！

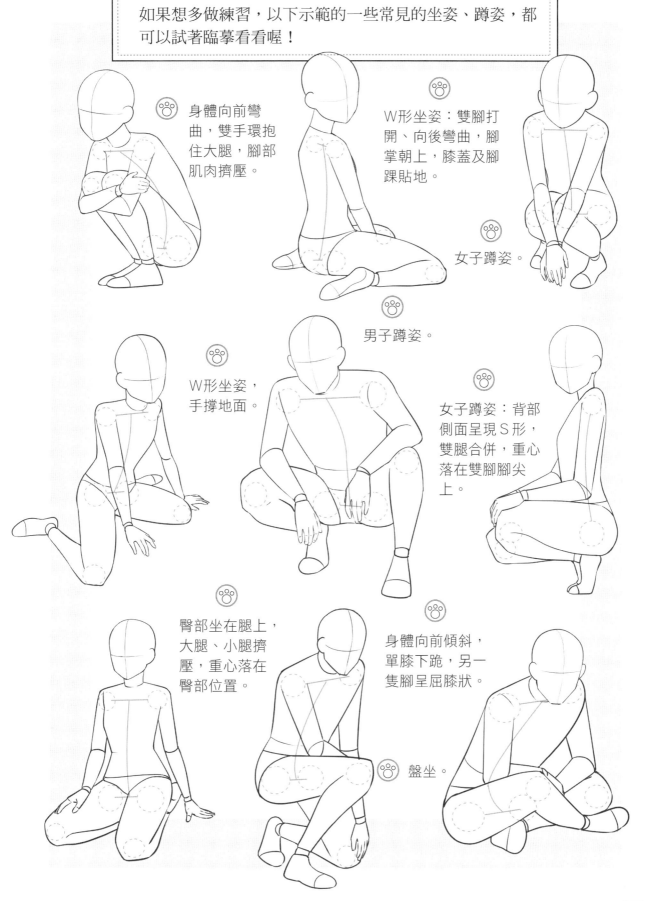

身體向前彎曲，雙手環抱住大腿，腳部肌肉擠壓。

W形坐姿：雙腳打開、向後彎曲，腳掌朝上，膝蓋及腳踝貼地。

女子蹲姿。

男子蹲姿。

W形坐姿，手撐地面。

女子蹲姿：背部側面呈現S形，雙腿合併，重心落在雙腳腳尖上。

臀部坐在腿上，大腿、小腿擠壓，重心落在臀部位置。

盤坐。

身體向前傾斜，單膝下跪，另一隻腳呈屈膝狀。

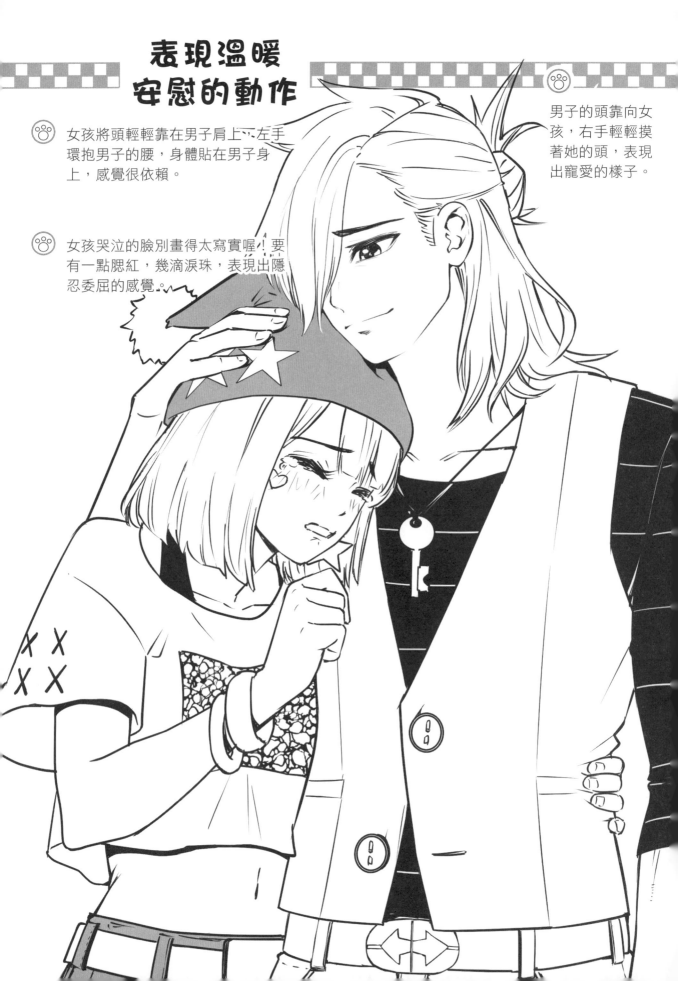

表現溫暖
安慰的動作

🐾 女孩將頭輕輕靠在男子肩上，左手環抱男子的腰，身體貼在男子身上，感覺很依賴。

🐾 女孩哭泣的臉別畫得太寫實喔！要有一點腮紅，幾滴淚珠，表現出隱忍委屈的感覺。

男子的頭靠向女孩，右手輕輕摸著她的頭，表現出寵愛的樣子。

「安慰動作」在不同情境下的表現方法也會有差異，以下哪一種更顯得濃情蜜意呢？

擁抱時身體緊緊貼合，一手抱著對方的脖子，另一手環抱在背上。

身體貼近，邊走邊安慰。這個動作要注意腳的姿勢。

男子用雙手摀著臉，看起來很沮喪。

女子用手輕拍著男子的背。這是一種很貼心的安慰。

拍背安慰。

一般戲劇裡常會看到的「拍頭安慰」，男主角的身高一定要比女主角高，這樣的畫面才會有滿滿的寵溺感。

小劇場 無聲的掌聲

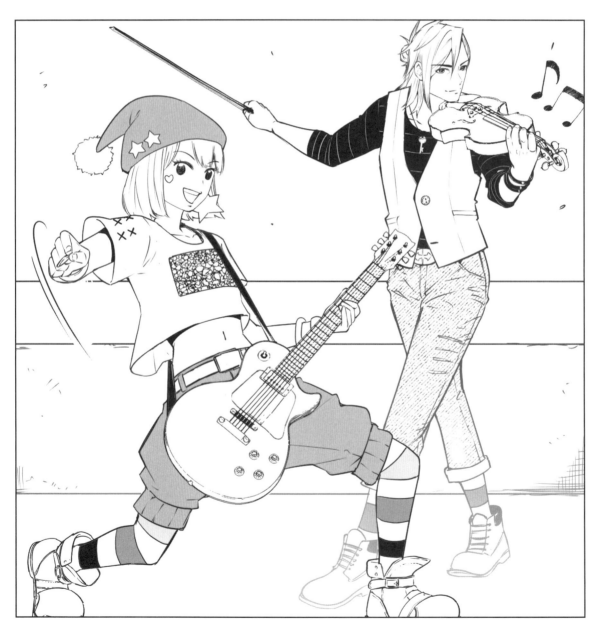

PART 7　溫和慈祥老伴侶

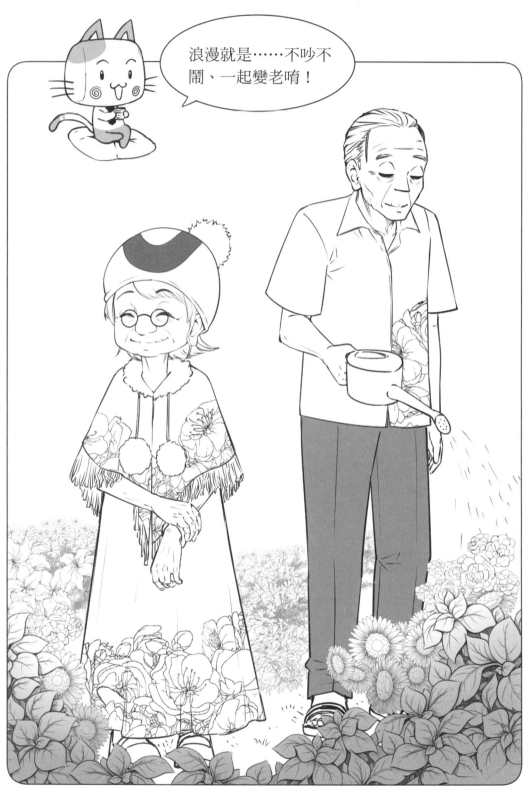

浪漫就是……不吵不鬧、一起變老唷！

笑容慈祥老奶奶

老奶奶總是露出慈祥的笑容，寬以待人，廣結善緣，樂善好施。因為子女都外出工作，不在身邊，一直與老伴在鄉下過著安逸的日子。

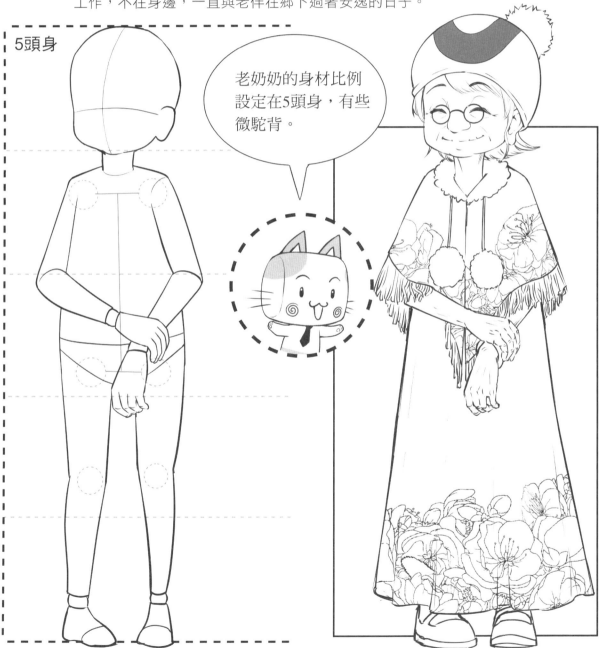

5頭身

老奶奶的身材比例設定在5頭身，有些微駝背。

老人家的臉形輪廓可畫圓一點，鼻頭有肉，笑口常開。歲月痕跡則用眼角的皺紋、眼袋和嘴邊的法令紋來表現。

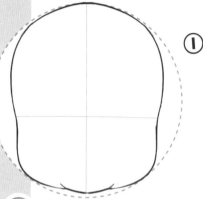

① 圓圓鼓鼓的輪廓。

② 眉毛與眼睛距離比較寬，有眼袋和魚尾紋。

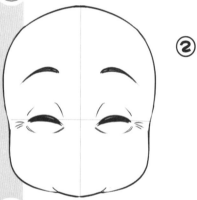

③ 鼻頭寬又圓，有法令紋。

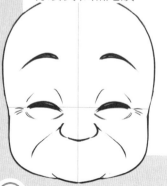

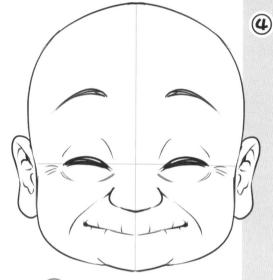

④ 耳朵較垂，有嘴唇紋。

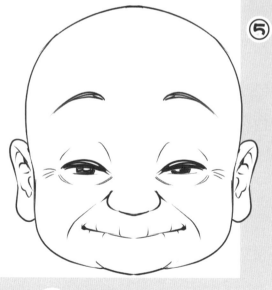

⑤ 眼睛微閉、上眼皮下垂，顯得較為慈祥。

老奶奶的頭部造型

喵漫小叮嚀

老年人的髮際線一般都會比年輕人高喔！

畫老奶奶頭部造型可對照以下三個步驟圖來練習：

1 前額畫出較高的瀏海輔助線。
2 老人頭髮稀少，髮型的輪廓會比較貼近頭皮。
3 畫一頂毛帽，預防風寒。

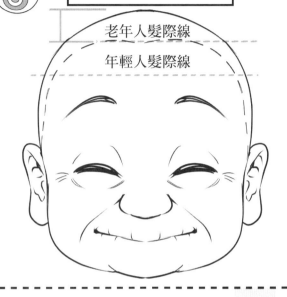

老年人髮際線
年輕人髮際線

①

②

③

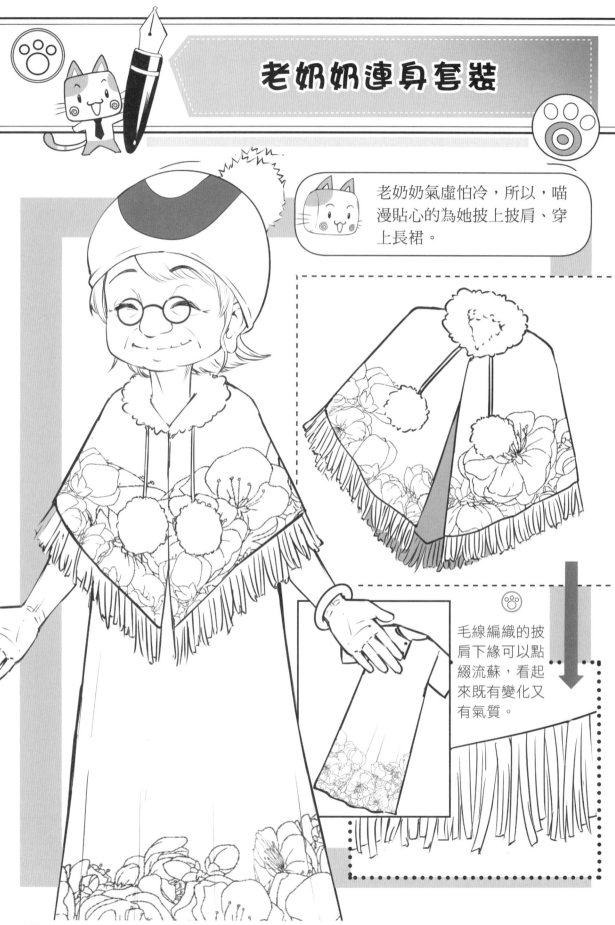

老奶奶連身套裝

老奶奶氣虛怕冷,所以,喵漫貼心的為她披上披肩、穿上長裙。

毛線編織的披肩下緣可以點綴流蘇,看起來既有變化又有氣質。

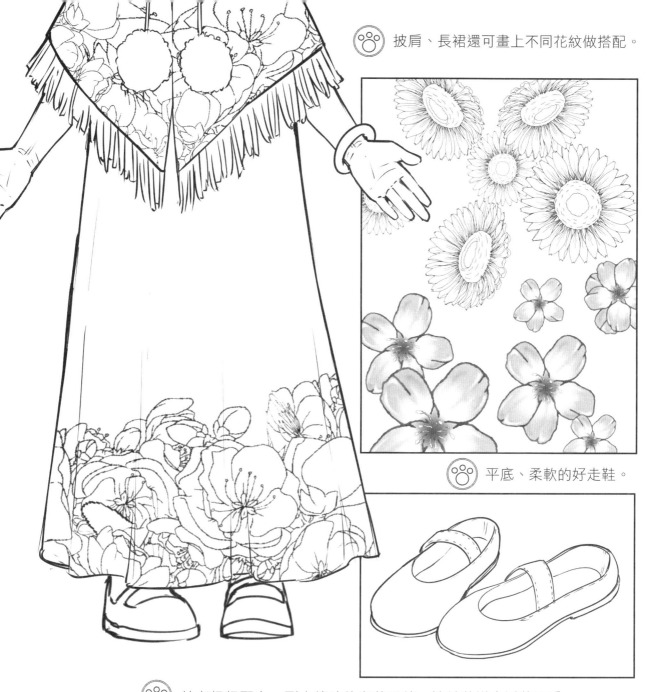

披肩、長裙還可畫上不同花紋做搭配。

平底、柔軟的好走鞋。

給老奶奶配上一副小鏡片的老花眼鏡,讓她慈祥中透著可愛。

性情溫和老爺爺

爺爺一向愛護著奶奶，見奶奶高興自己就高興，見奶奶傷心自己就傷心。不管奶奶說什麼，爺爺只會回答：好，好，好。

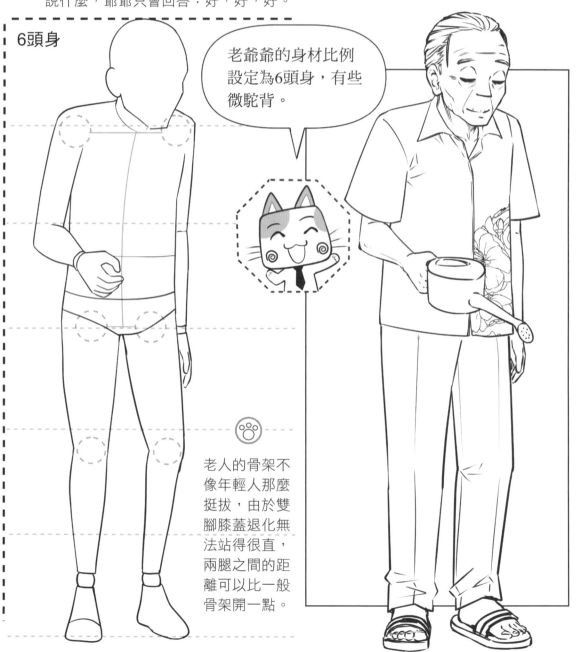

6頭身

老爺爺的身材比例設定為6頭身，有些微駝背。

老人的骨架不像年輕人那麼挺拔，由於雙腳膝蓋退化無法站得很直，兩腿之間的距離可以比一般骨架開一點。

溫和老爺爺
五官設定

🐾 年輕時非常努力工作養家的老爺爺,如今已雙頰消瘦,
臉部的骨相也比較明顯。

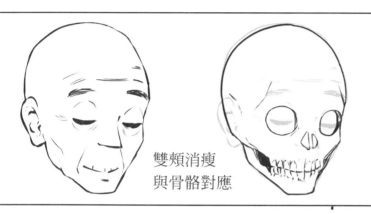

雙頰消瘦
與骨骼對應

🐾 老人臉部的皺紋順著箭頭方向鬆垂。皺紋
不須畫得太寫實,只要畫出抬頭紋、魚尾
紋、法令紋就行了喔!

🐾 由於眼皮已經鬆弛,眼睛部
位的皺紋也會比較深。

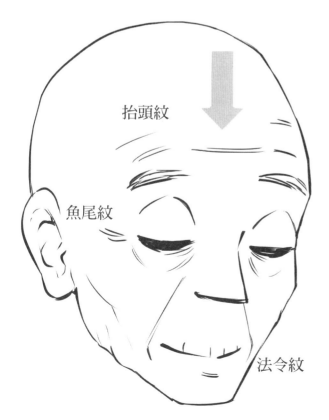

抬頭紋

魚尾紋

法令紋

🐾 上唇肉下垂的關係,人中
(鼻頭下方到嘴唇之間)
會顯得長一點。

人中

溫和老爺爺的髮型

 畫老爺爺的髮型可對照右邊三個步驟圖來練習：

1 前額畫出較高的瀏海輔助線。

2 老人頭髮稀疏，髮型的輪廓會比較貼近頭皮。

3 順著頭形往後畫髮絲，油頭造型的頭髮會服貼著頭皮，線條不要畫得太密，看起來才會顯得髮量稀疏。

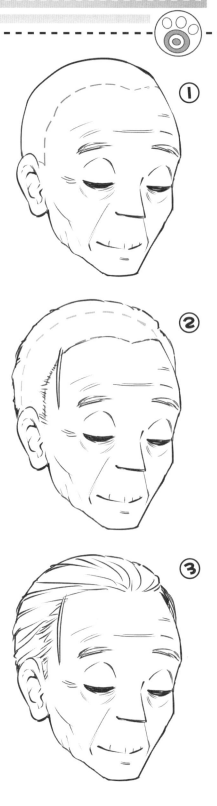

① ② ③

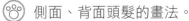

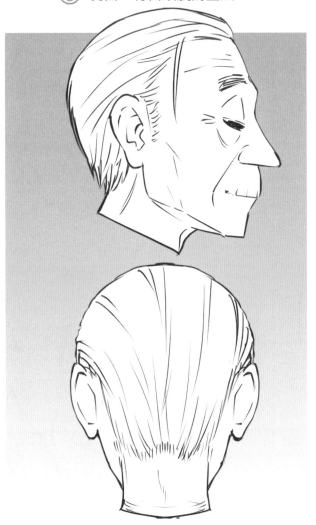

側面、背面頭髮的畫法。

老爺爺的休閒服

穿上剪裁簡單的花襯衫來演示氣功，老爺爺即使退休了，依然擁有一顆活躍的心喔！

這裡要注意的是，因為肌肉鬆弛，當老人抬起手臂時，肌肉會自然下垂。

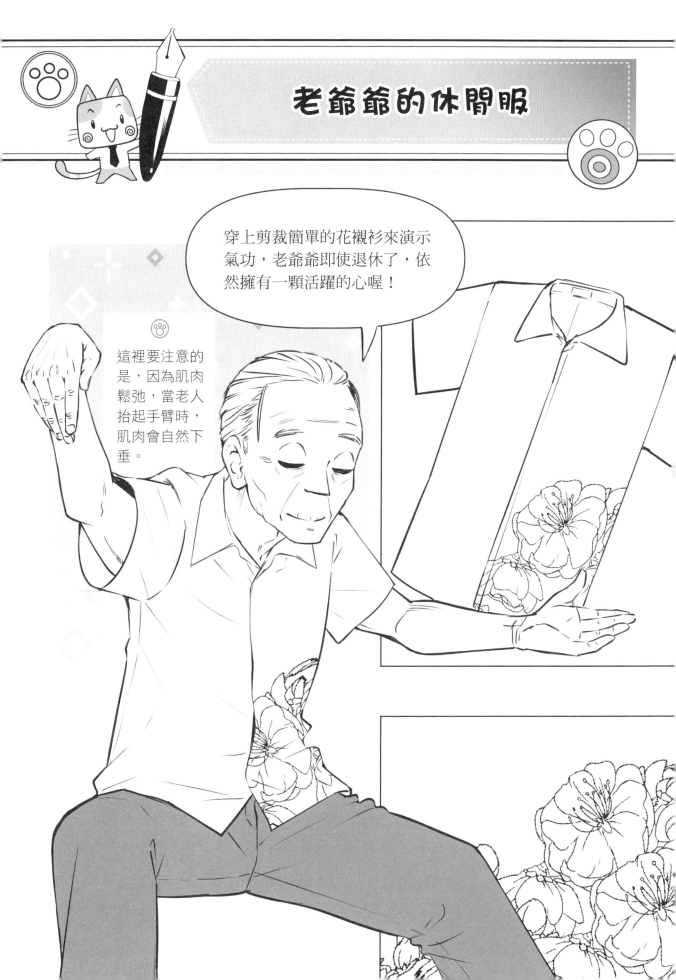

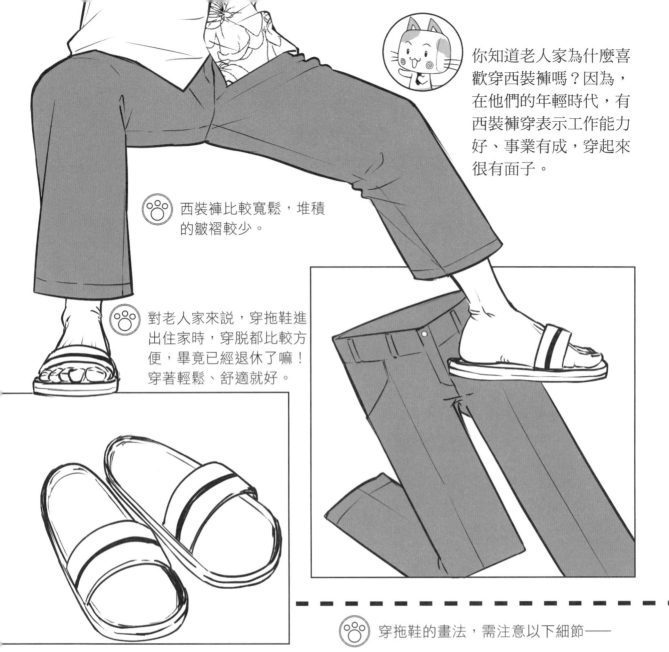

你知道老人家為什麼喜歡穿西裝褲嗎？因為，在他們的年輕時代，有西裝褲穿表示工作能力好、事業有成，穿起來很有面子。

🐾 西裝褲比較寬鬆，堆積的皺褶較少。

🐾 對老人家來說，穿拖鞋進出住家時，穿脫都比較方便，畢竟已經退休了嘛！穿著輕鬆、舒適就好。

🐾 穿拖鞋的畫法，需注意以下細節——

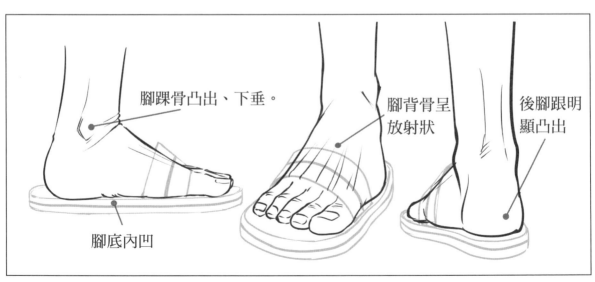

腳踝骨凸出、下垂。

腳背骨呈放射狀

後腳跟明顯凸出

腳底內凹

老人的體態特徵

俗話説：老倒縮。意思就是，隨著年齡增長、老化，身高也會漸漸縮水，不再如壯年人一般高大、挺拔。

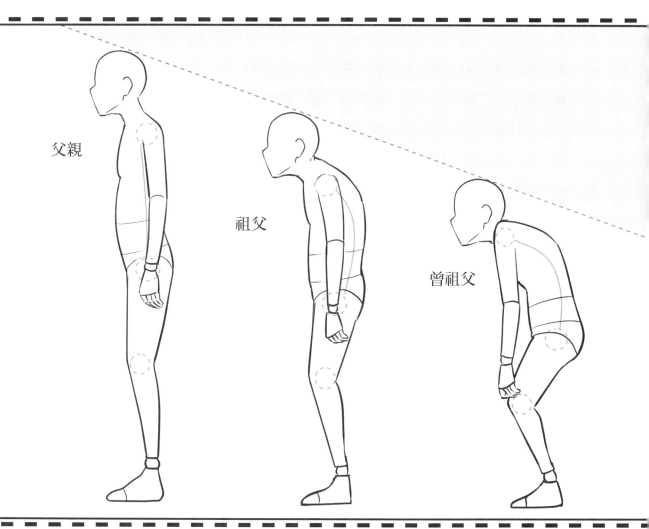

父親

祖父

曾祖父

老年人身上最常見的體態有三種特徵：駝背、膝蓋微彎、脖子向前伸長。上圖顯示出三種不同年齡段的老人在體態上的變化，也就是說，這是父親、祖父和曾祖父之間的不同啦！

畫老人不是只在臉部畫上特徵，相當明顯的手部變化也要確實掌握。圖一是年輕人的手臂，皺紋少，簡單的線條即能凸顯肌肉。圖二是老年人的手，骨相明顯凸出，皺紋多，肌肉鬆垂。

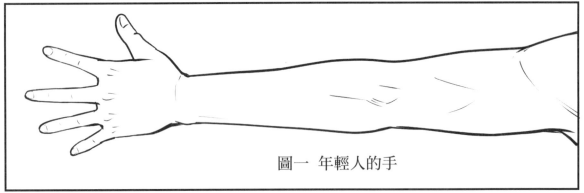

圖一　年輕人的手

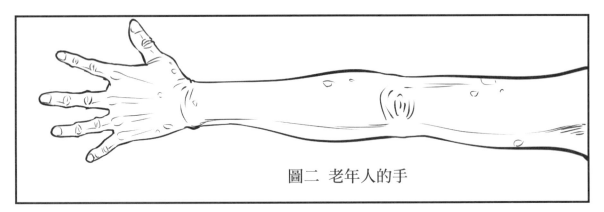

圖二　老年人的手

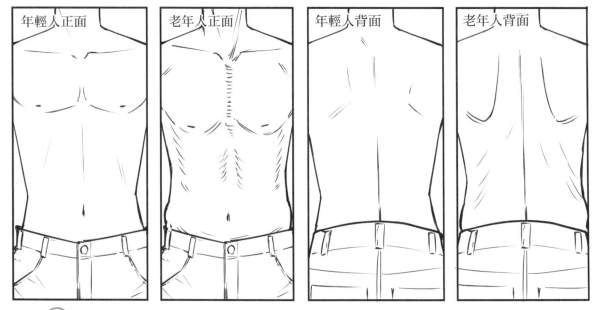

身體也會有明顯的不同：老年人的身體不強調肌肉，反而要強調骨相。

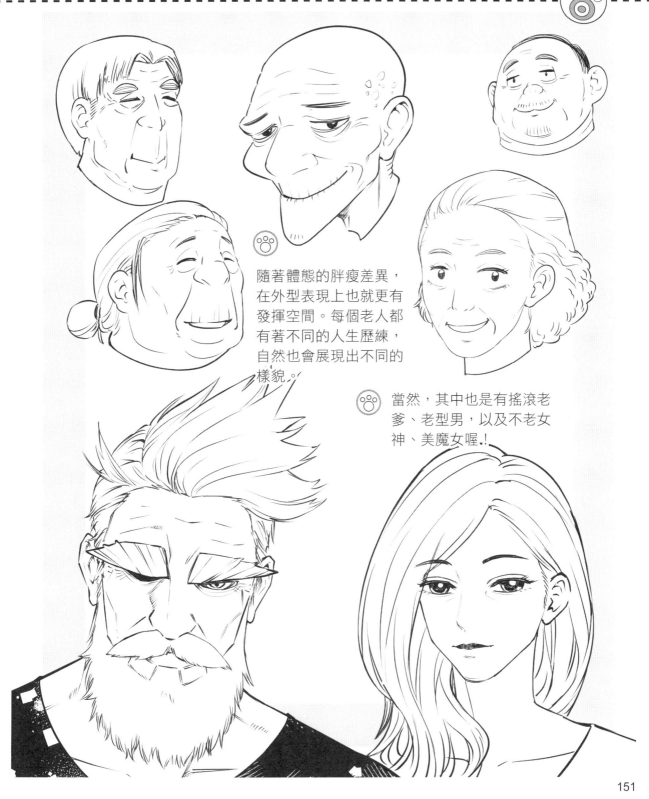

隨著體態的胖瘦差異，在外型表現上也就更有發揮空間。每個老人都有著不同的人生歷練，自然也會展現出不同的樣貌。

當然，其中也是有搖滾老爹、老型男，以及不老女神、美魔女喔！

畫老人家真的比畫俊男、美女還簡單，畢竟不用擔心會畫醜嘛！所以，只要掌握基本要點，都可以畫得有模有樣。老年人是漫畫裡常見的配角，為筆下的男、女主角配上一組適合的爺奶CP，也是可以錦上添花的喔！

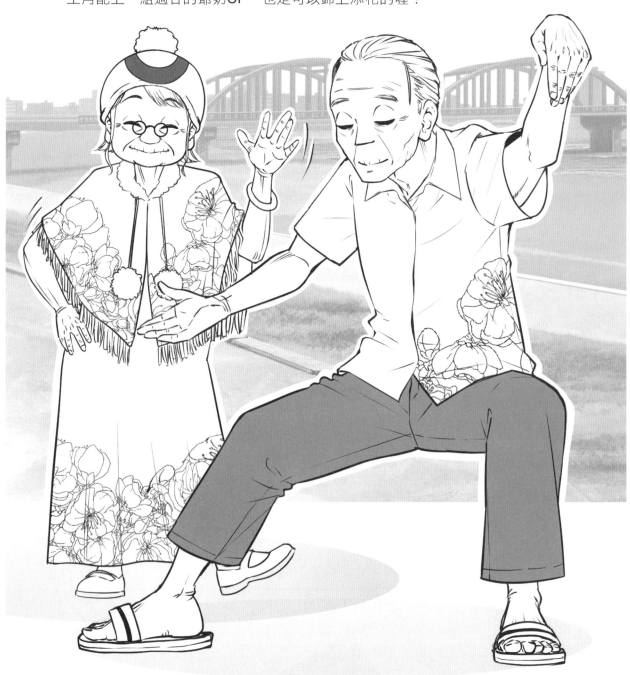

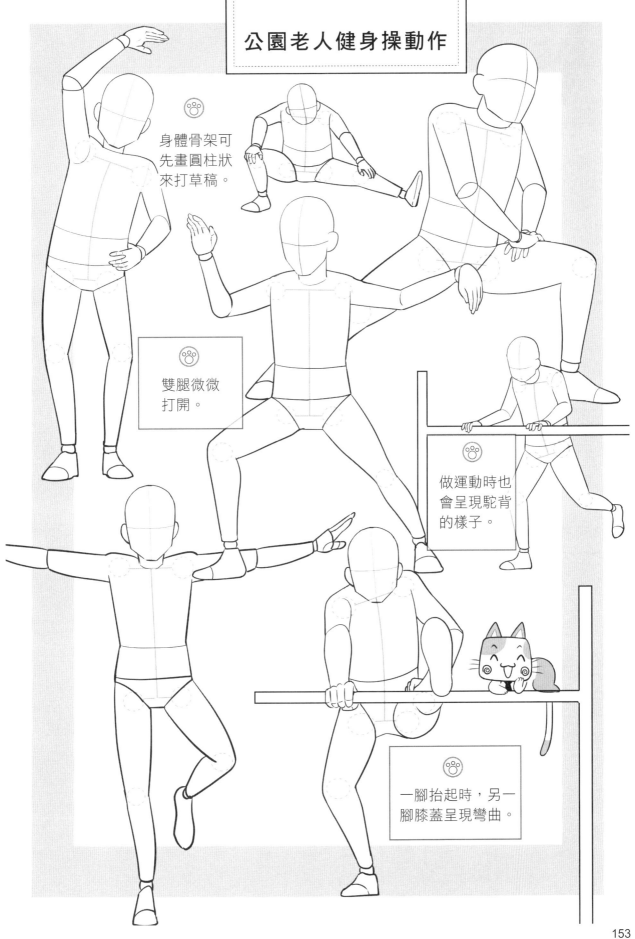

公園老人健身操動作

身體骨架可先畫圓柱狀來打草稿。

雙腿微微打開。

做運動時也會呈現駝背的樣子。

一腳抬起時,另一腳膝蓋呈現彎曲。

老人走路時，步幅比較小，上半身會微微晃動。

老奶奶右手搭在老爺爺的手臂上，身體向爺爺手臂上靠，兩人看起來感情非常好。

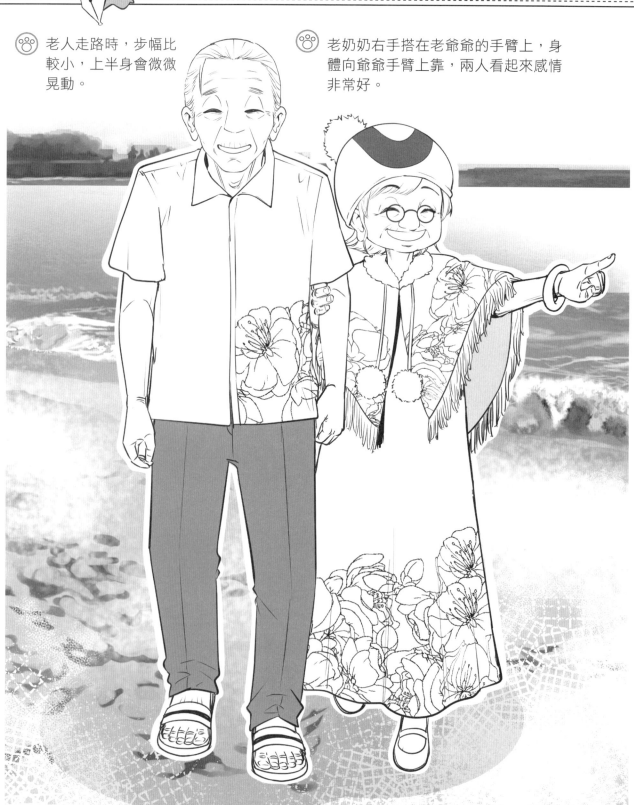

牽手

後方的人挽著前方人的手臂

手搭肩膀

兩人並行時，肢體微妙的互動可以表現出相依相伴的感情。

兩人挽著手

兩人手牽手

頭部靠在一起

老人的背影特別能傳達出歲月流逝、浮生若夢之感！

情比金堅老來伴

既然是老老相伴，畫圖時記得人物要呈現出放鬆、安詳對待彼此的感覺。人物身後可以搭配簡單、乾淨的背景，只要能傳達出靜謐、美好的氣氛就行了喔！

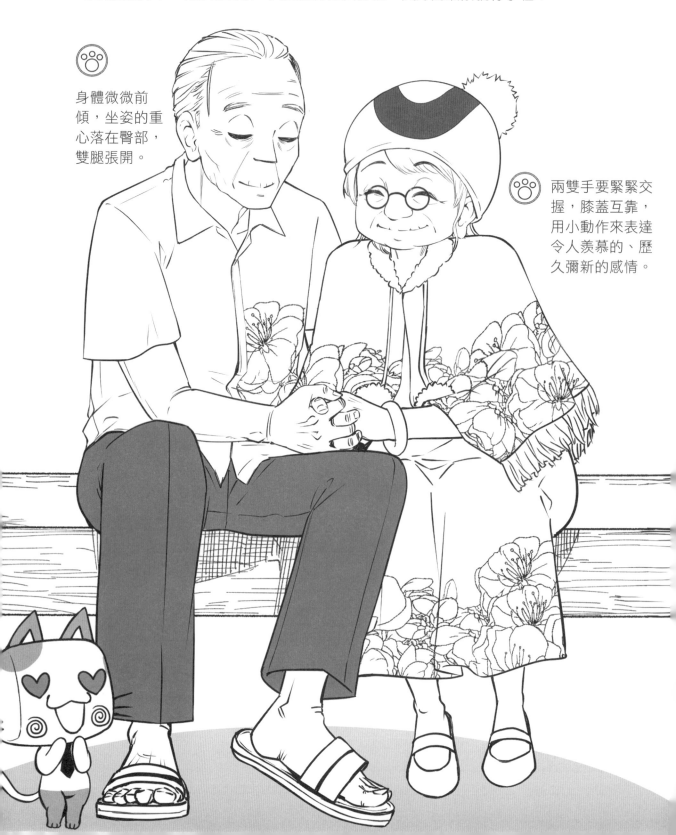

身體微微前傾，坐姿的重心落在臀部，雙腿張開。

兩雙手要緊緊交握，膝蓋互靠，用小動作來表達令人羨慕的、歷久彌新的感情。

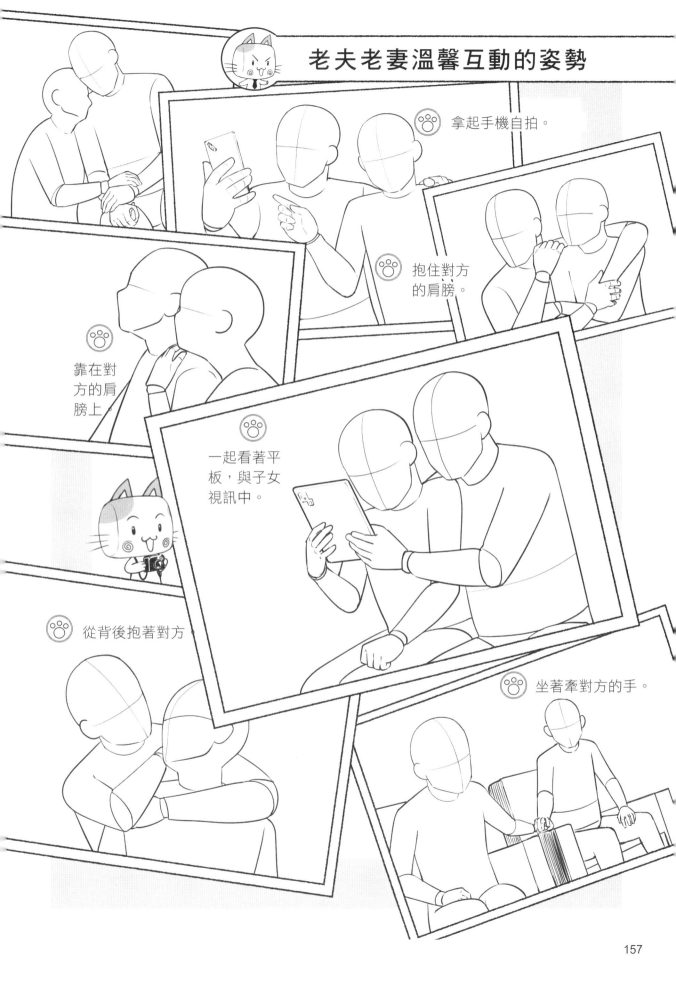

老夫老妻溫馨互動的姿勢

🐾 拿起手機自拍。

🐾 抱住對方的肩膀。

🐾 靠在對方的肩膀上。

🐾 一起看著平板，與子女視訊中。

🐾 從背後抱著對方。

🐾 坐著牽對方的手。

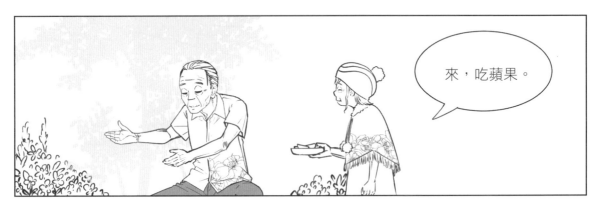

來，吃蘋果。

牙齒咬不動，
我去打成果汁。

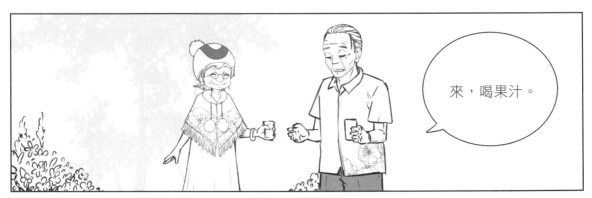

來，喝果汁。

果汁太甜不健康！別喝了。

我又沒加糖，只有加水下去打而己。

蘋果不吃，喝什麼果汁？甜得要人命！

？

 # PART **8** 異世界少年少女

來吧！讓我們一起穿越時空吧！

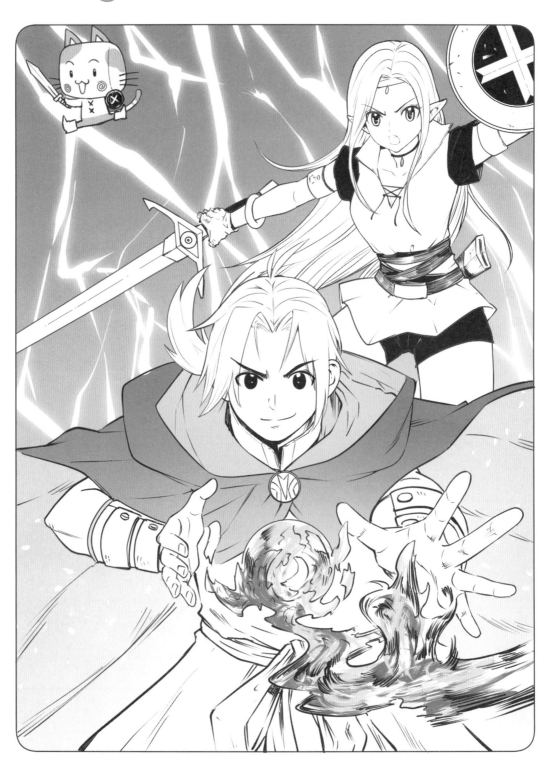

異世界少年魔法師

少年在異世界魔法師的排名是倒數前十名，為了當上最強的魔法師，他踏上學習魔法的道路。雖然法力不強，但遇到怪物總是能僥倖逃過一劫。

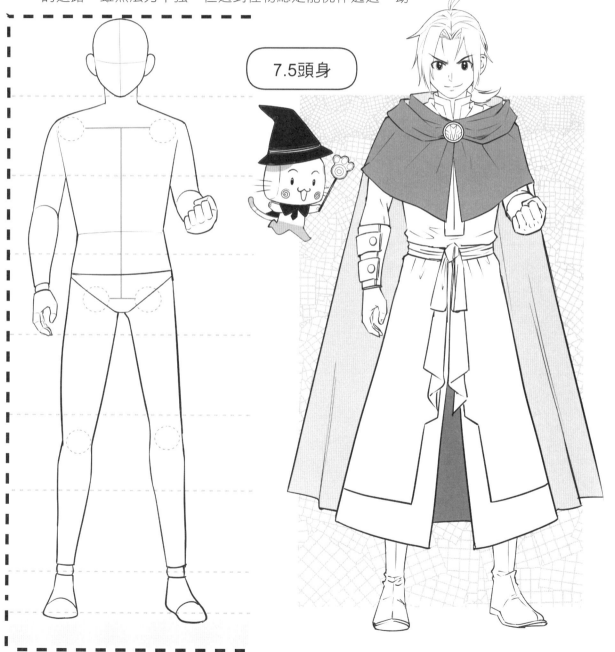

7.5頭身

少年魔法師
五官設定

 臉部線條稜角分明,下巴厚圓。

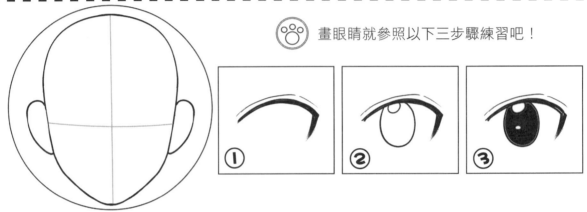

畫眼睛就參照以下三步驟練習吧!

眼睛位置確定並畫好後,依序再畫上眉毛、鼻子、耳朵和嘴巴。

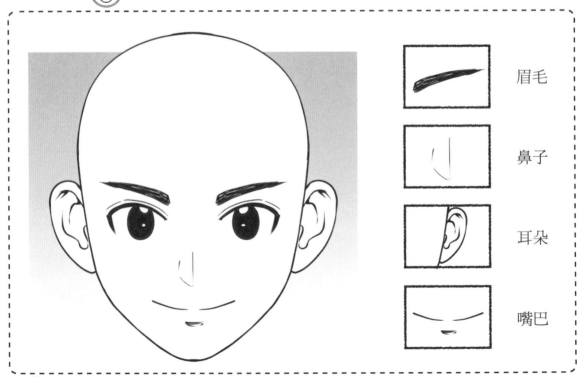

	眉毛
	鼻子
	耳朵
	嘴巴

喵漫小叮嚀:畫意氣風發的少年,嘴角必須上揚。嘴形的畫法有很多種,也可以嘗試以上示範的這種喔!

少年魔法師的髮型

畫少年魔法師的髮型可對照右
邊三個步驟圖來練習：
1 前額畫出瀏海輔助線。
2 中分的瀏海向兩邊梳開，頭頂的髮
　型輪廓要畫高一點。
3 輪廓內的髮絲也分別畫向兩邊，後面再加上
　一截短馬尾。

① 這款髮型的側面畫法如下。須注意髮流的
　順暢，別畫到打結了喔！

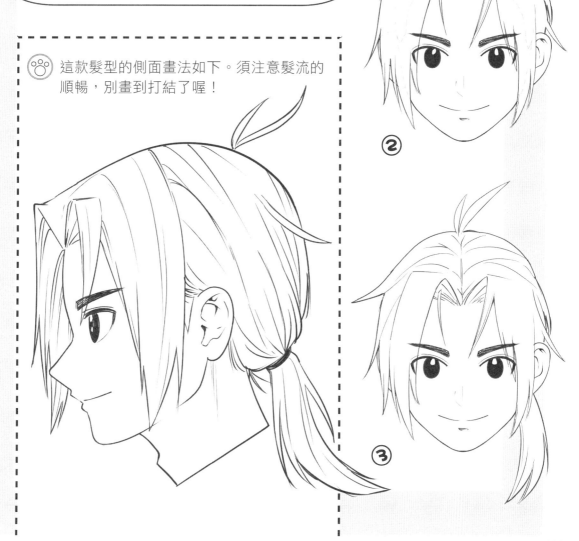

①

②

③

少年魔法師的服裝設計

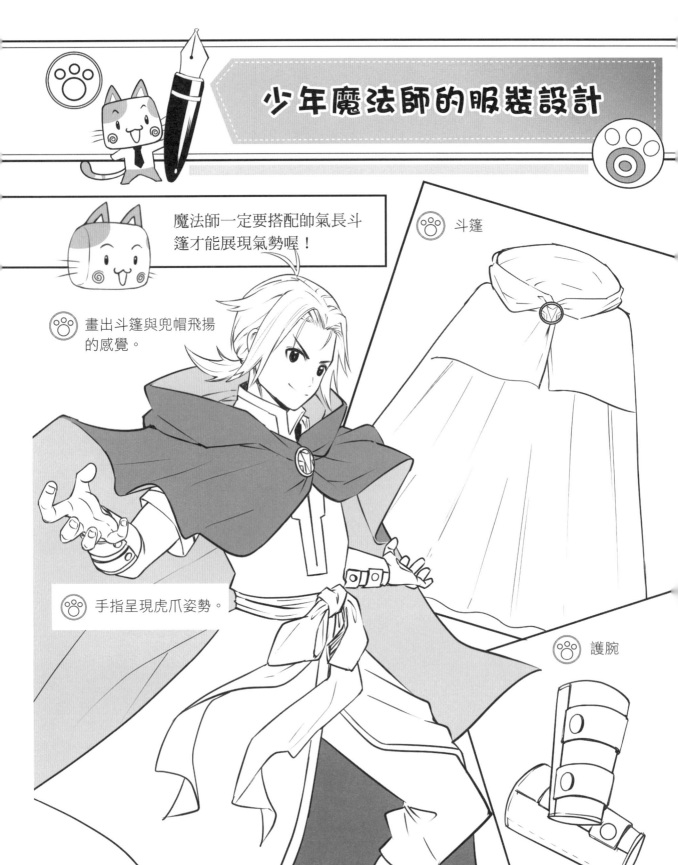

魔法師一定要搭配帥氣長斗篷才能展現氣勢喔！

斗篷

畫出斗篷與兜帽飛揚的感覺。

手指呈現虎爪姿勢。

護腕

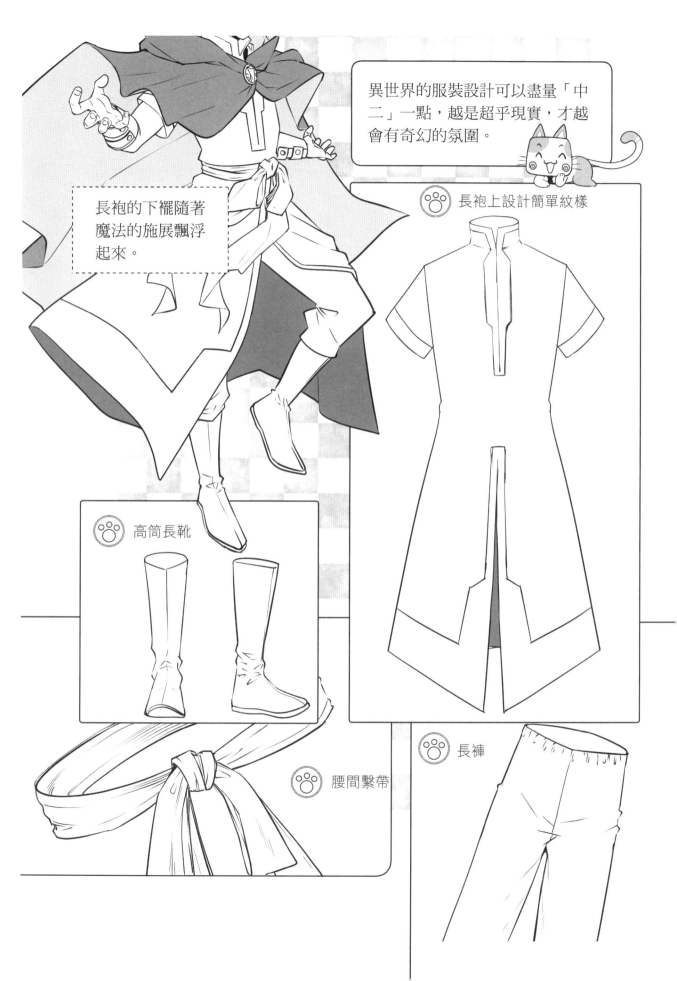

異世界的服裝設計可以盡量「中二」一點，越是超乎現實，才越會有奇幻的氛圍。

長袍的下襬隨著魔法的施展飄浮起來。

🐾 長袍上設計簡單紋樣

🐾 高筒長靴

🐾 腰間繫帶

🐾 長褲

異世界精靈少女

精靈少女是異世界精靈中最強的劍士，排名前十名，為了當上最強劍士而踏上修鍊之路。雖然一路上危機重重，遇到怪物時，她總是一馬當先。

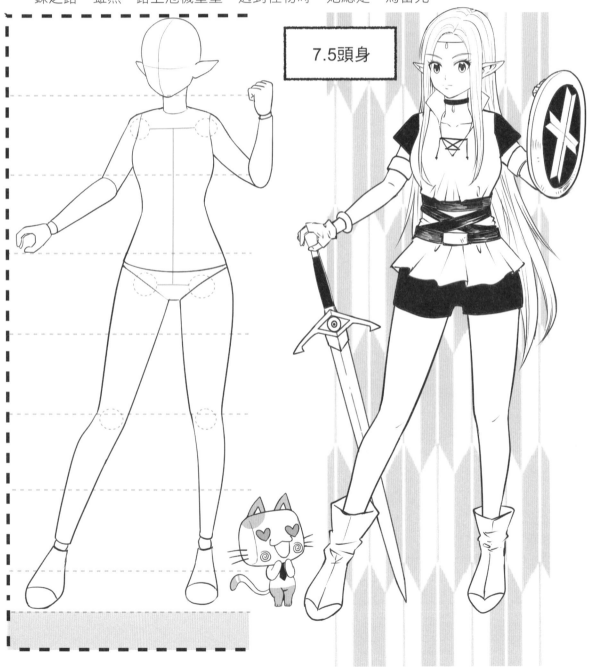

7.5頭身

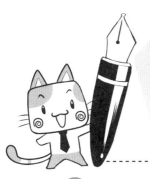

精靈少女五官設定

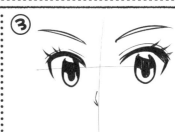

 少女的輪廓以展現可愛、甜美為主，大家可以簡單的先畫個橢圓形，就可以繪製出各種臉形囉！

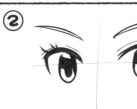

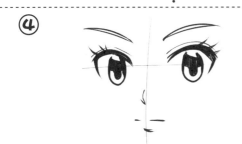

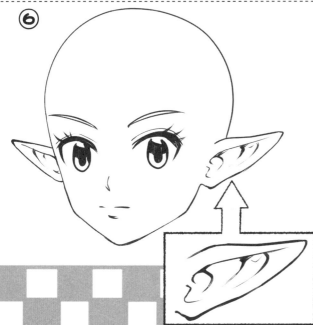

畫精靈少女五官的步驟

1 先畫右邊一隻單眼。

2 再畫左邊另一隻單眼，因為側面透視的關係，這隻眼睛要畫窄一點。

3 中間輔助線靠近左邊的眼睛，描好再畫上鼻子。

4 往下畫上可愛的小嘴巴。

5 左邊臉頰較平，下巴收尖，右邊的下頜線和耳朵相連。耳朵距離右邊的眼睛約一隻眼睛的寬度。

6 最後畫出完整的頭形。

精靈耳朵的上緣要比一般耳朵更尖、更長一些喔！

精靈少女的飄逸長髮

畫精靈少女的髮型可對照右邊三個步驟圖來練習：
1 前額畫出瀏海輔助線。
2 長髮採前髮三、後髮七的比例來分，往頭顱兩側滑下。
　髮型輪廓要高於頭皮多一點才不會扁扁塌塌的喔！
3 直髮的髮流只要順著輪廓的弧度畫，就能表現出柔順的
　髮絲了。

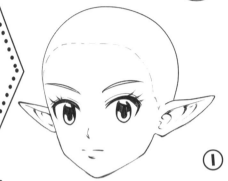

①

 這款髮型的側面畫法如下圖：

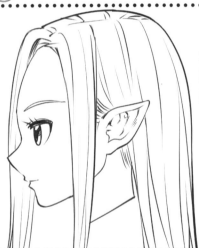

左臉頰的直髮攏
到耳後，露出精
靈耳朵。

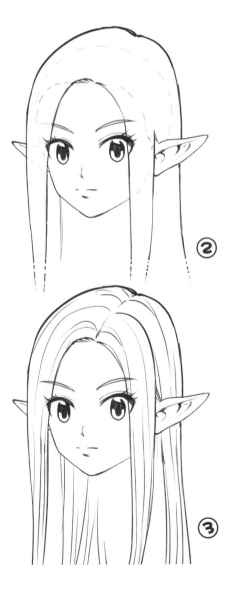

②

右側則有一片髮
向前遮住臉龐，
看起來比較有變
化。

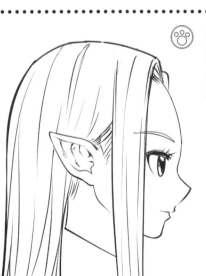

③

精靈少女的服裝配備

身為精靈少女劍士，隨時都要美美的迎戰敵人！

雖然打架很厲害，不打架的時候就是一個甜美的精靈少女！

頸飾與額飾

手握在劍柄上。

合身、立領的衣服

纏繞式造型腰帶

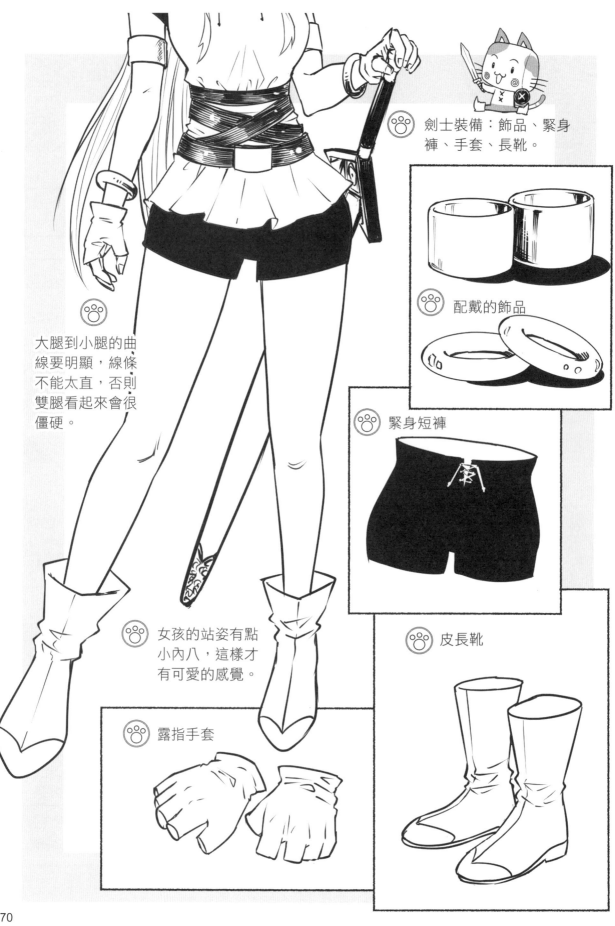

劍士裝備：飾品、緊身
褲、手套、長靴。

配戴的飾品

緊身短褲

大腿到小腿的曲
線要明顯，線條
不能太直，否則
雙腿看起來會很
僵硬。

女孩的站姿有點
小內八，這樣才
有可愛的感覺。

皮長靴

露指手套

170

異世界武器設定

★★★★★

動漫武器設定可先參考古代或現代武器既有的樣式，再依個人喜好和創意著手設計。

以下是法杖的設定步驟。

① ② ③

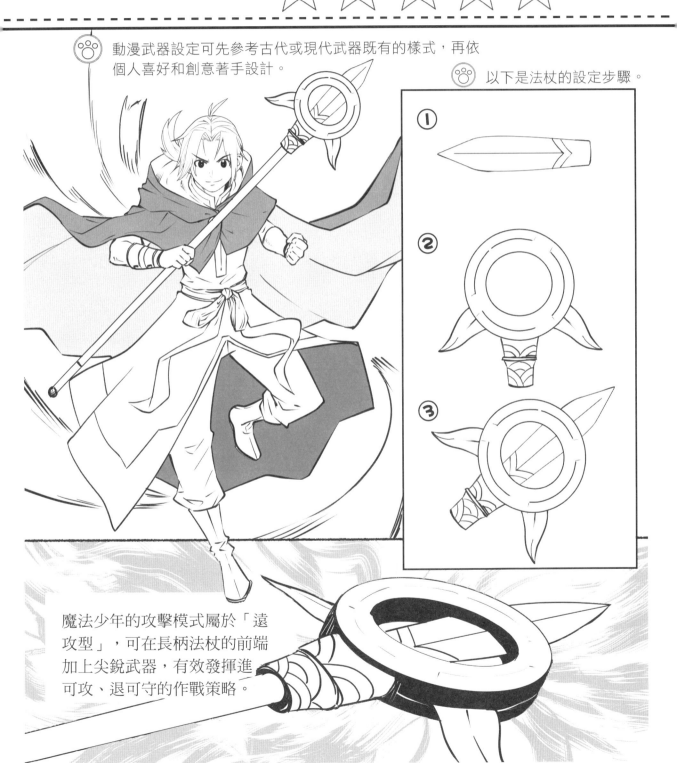

魔法少年的攻擊模式屬於「遠攻型」，可在長柄法杖的前端加上尖銳武器，有效發揮進可攻、退可守的作戰策略。

精靈劍士的武器設定

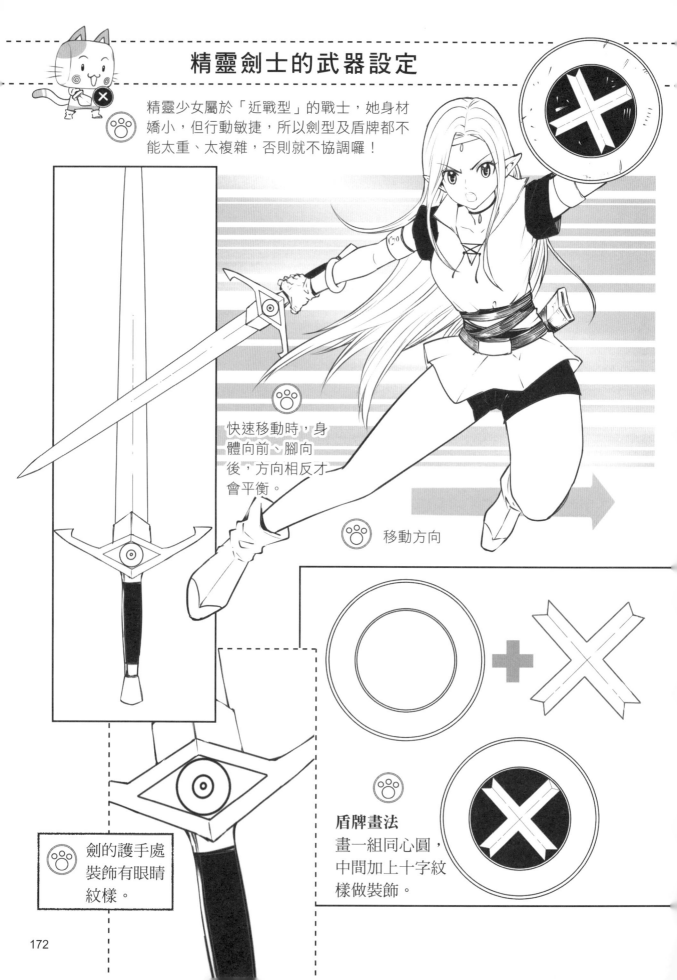

精靈少女屬於「近戰型」的戰士，她身材嬌小，但行動敏捷，所以劍型及盾牌都不能太重、太複雜，否則就不協調囉！

快速移動時，身體向前、腳向後，方向相反才會平衡。

移動方向

盾牌畫法
畫一組同心圓，中間加上十字紋樣做裝飾。

劍的護手處裝飾有眼睛紋樣。

武器的種類和樣式繁多，如果能把細節畫詳細一些，看起來會更有真實感，也能為角色的造型加分。

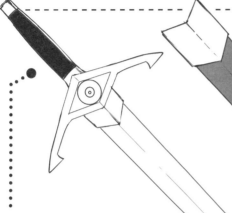

套在劍身上的劍鞘具有保護劍身和方便攜帶的功用，劍鞘的長度、寬度都要畫得比劍身大喔！

這把劍的劍鐓、劍把、護手樣式皆參考中世紀武器，護手處加上眼睛紋樣，有著力量封印在劍裡的寓意。

劍士的行動必須敏捷、快速，所以裝備也要小而輕巧。盾牌背後的臂帶和握柄有兩條皮帶，不使用時可掛於身後。

異世界少年少女技能動作

魔法是一種可以被召喚的超自然力量，最常見的是火、水、木、光及暗元素。召喚時，為了展現魔法的威力，少年的四周圍繞著擾動的氣流，頭髮、衣服飛起，畫面顯得很有氣勢。

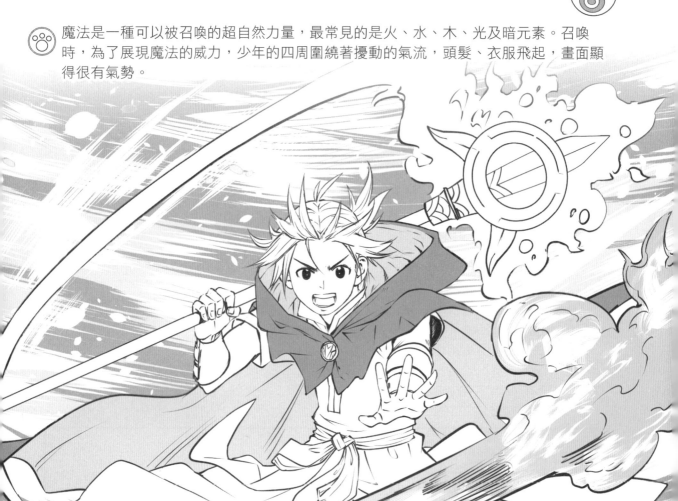

 少年魔法師使用技能時，有不同的運鏡及動作，我們來看看男主角如何放出技能吧！

詠唱魔法咒語。

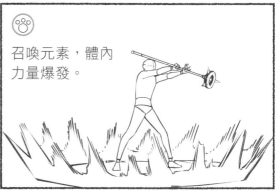
召喚元素，體內力量爆發。

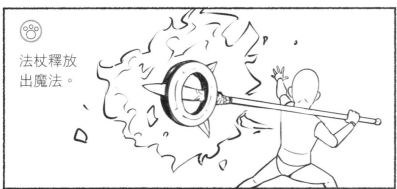
法杖釋放出魔法。

魔法集中在手上。

一瞬間將魔法射出，威力無比強大！

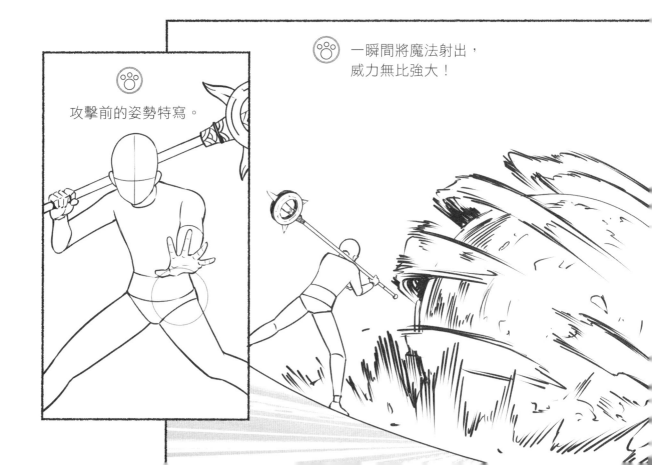
攻擊前的姿勢特寫。

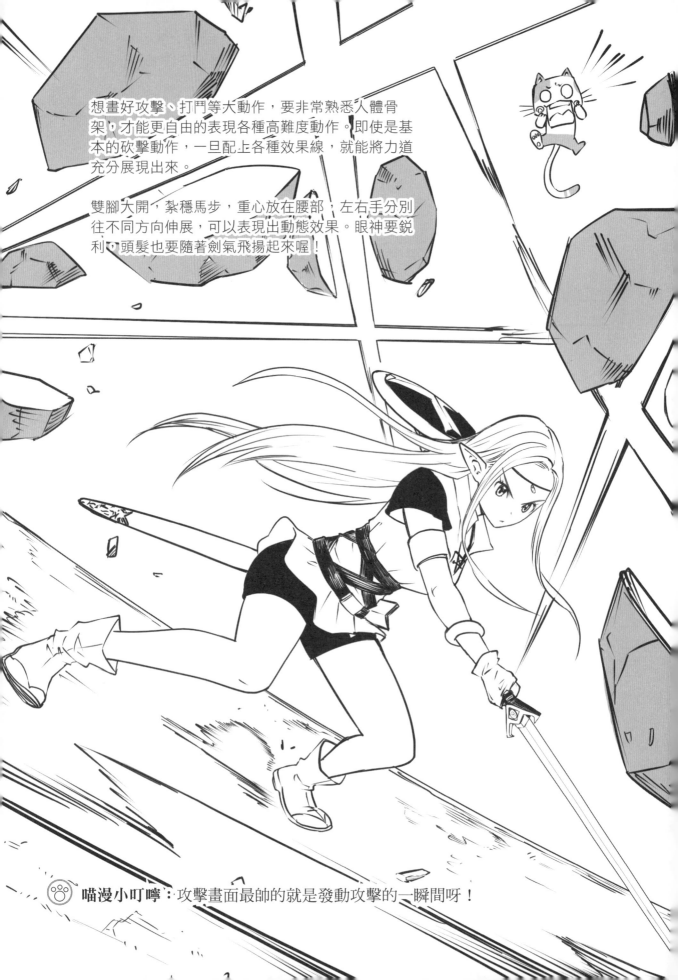

想畫好攻擊、打鬥等大動作，要非常熟悉人體骨架，才能更自由的表現各種高難度動作。即使是基本的砍擊動作，一旦配上各種效果線，就能將力道充分展現出來。

雙腳大開，紮穩馬步，重心放在腰部；左右手分別往不同方向伸展，可以表現出動態效果。眼神要銳利，頭髮也要隨著劍氣飛揚起來喔！

喵漫小叮嚀：攻擊畫面最帥的就是發動攻擊的一瞬間呀！

 當人物在使用技能時，頭髮飄飛可以增強氣勢喔！

 對照下圖即可發現，如果頭髮紋絲不動，畫面的張力就會減弱很多！

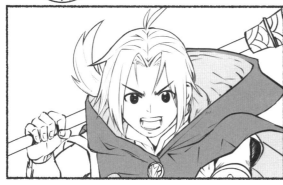

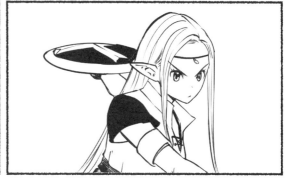

再看看精靈女劍士進行攻擊時的三個帥氣角度吧！

① 劍的四周散發出
能量。

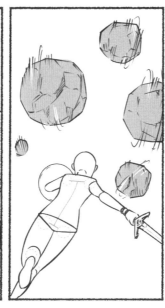

② 女劍士勇往直
前，衝向目標。

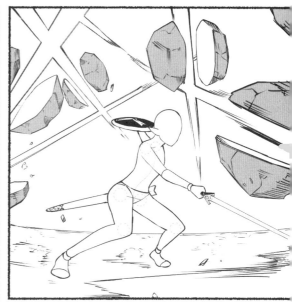

③ 女劍士紮穩馬步，四周圍繞著
劍氣斬。

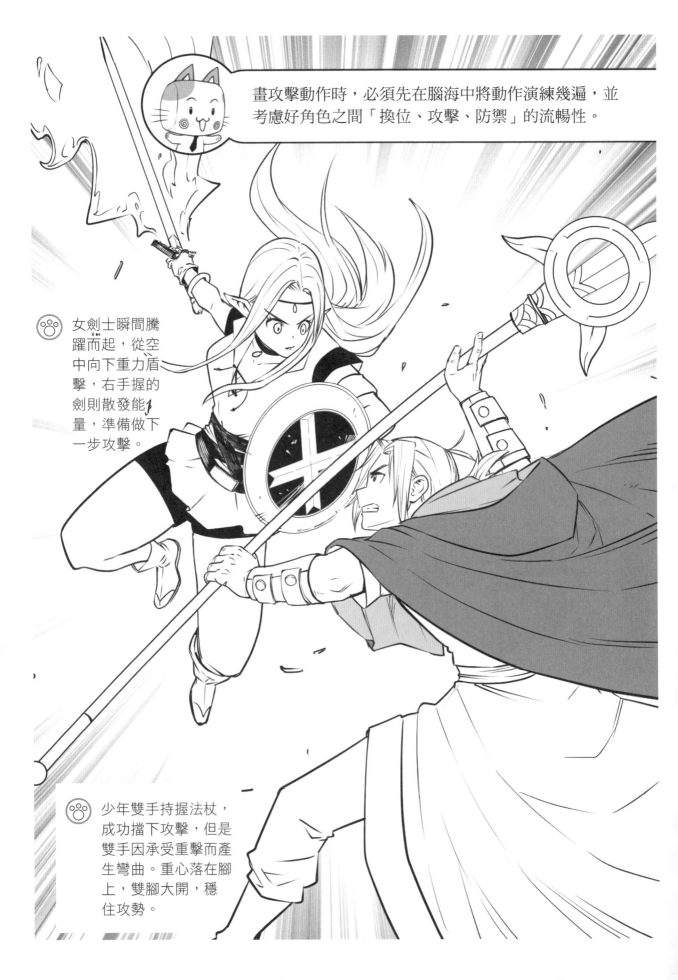

畫攻擊動作時，必須先在腦海中將動作演練幾遍，並考慮好角色之間「換位、攻擊、防禦」的流暢性。

女劍士瞬間騰躍而起，從空中向下重力盾擊，右手握的劍則散發能量，準備做下一步攻擊。

少年雙手持握法杖，成功擋下攻擊，但是雙手因承受重擊而產生彎曲。重心落在腳上，雙腳大開，穩住攻勢。

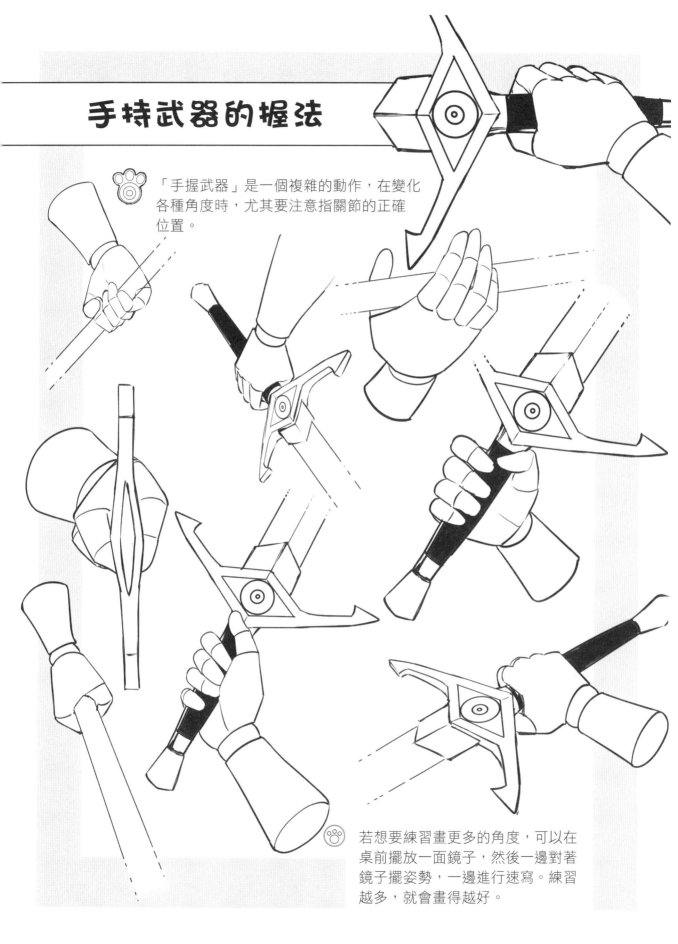

手持武器的握法

「手握武器」是一個複雜的動作，在變化各種角度時，尤其要注意指關節的正確位置。

若想要練習畫更多的角度，可以在桌前擺放一面鏡子，然後一邊對著鏡子擺姿勢，一邊進行速寫。練習越多，就會畫得越好。

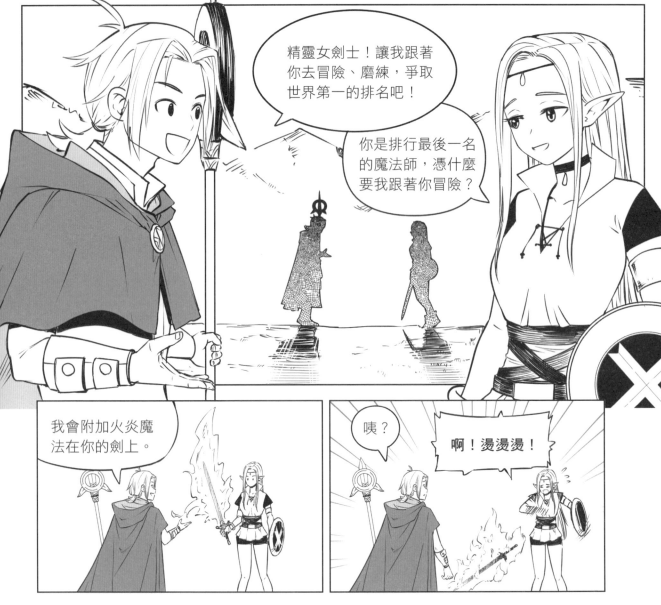

精靈女劍士！讓我跟著你去冒險、磨練，爭取世界第一的排名吧！

你是排行最後一名的魔法師，憑什麼要我跟著你冒險？

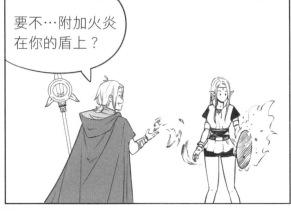

我會附加火炎魔法在你的劍上。

咦？

啊！燙燙燙！

要不…附加火炎在你的盾上？

！？

啊！燙燙燙！

那個……火好像不小心燒著你了,這火應該不燙吧?

啊!

隔日……

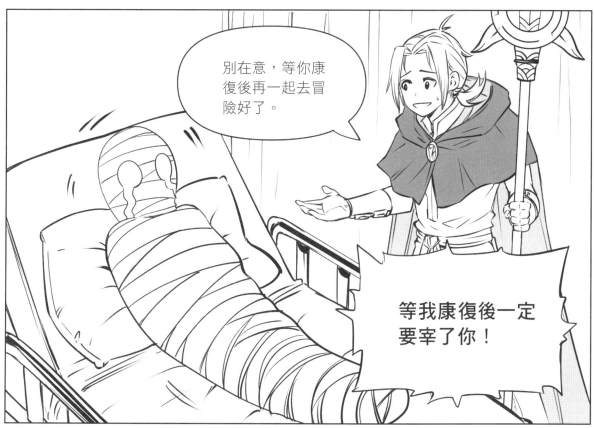

別在意,等你康復後再一起去冒險好了。

等我康復後一定要宰了你!

練習畫骨架可以幫助我們更精確的畫出各種人體動作，這一關如果沒有練習好，就很難自由而不變形的變化各種動態姿勢。現在，跟著以下的說明，讓喵漫來示範畫好基本骨架該如何開始吧！

我們就先從最基本的步驟開始囉！

1 先畫一個橢圓形代表「頭」，這個頭也是用來衡量身高的基本單位。一般成人的身高比例為7頭身，也就是說，7個頭的高度即是此人的身高。

2 橢圓形中描畫十字線，橫線是眼睛的位置，直線是臉部的正中間，也就是鼻子的位置。

7頭身

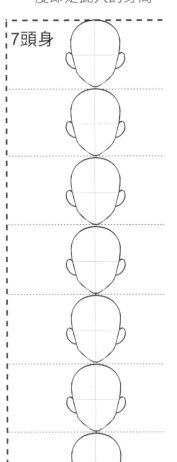

3 在頭的下方畫上有曲線的脖子，長度剛剛好即可。（除非你要畫長頸鹿或縮頭烏龜啦！）

4 男性的肩膀較寬，上半身到腰部正好形成倒梯形，在梯形上端的左右兩邊各畫一個圈，就是肩關節的位置了！

5 腰部以下是一個正梯形加上一個倒三角形，也是骨盆的位置。

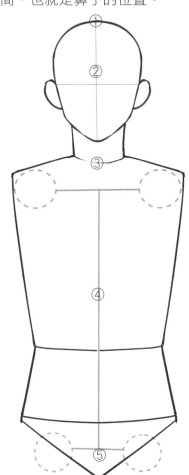

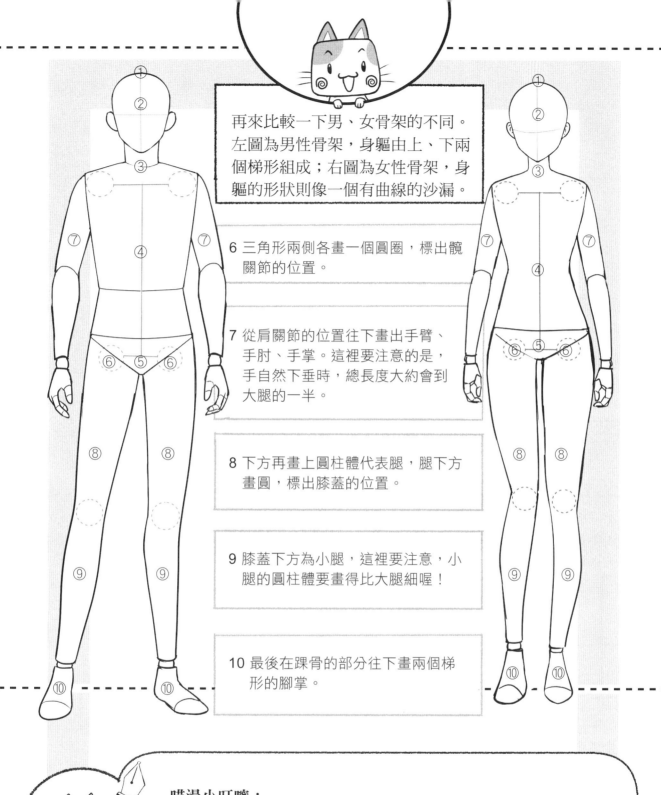

再來比較一下男、女骨架的不同。
左圖為男性骨架，身軀由上、下兩
個梯形組成；右圖為女性骨架，身
軀的形狀則像一個有曲線的沙漏。

6 三角形兩側各畫一個圓圈，標出髖
關節的位置。

7 從肩關節的位置往下畫出手臂、
手肘、手掌。這裡要注意的是，
手自然下垂時，總長度大約會到
大腿的一半。

8 下方再畫上圓柱體代表腿，腿下方
畫圓，標出膝蓋的位置。

9 膝蓋下方為小腿，這裡要注意，小
腿的圓柱體要畫得比大腿細喔！

10 最後在踝骨的部分往下畫兩個梯
形的腳掌。

喵漫小叮嚀：
人體骨架幾乎都是曲線，畫動態結構時，最需要掌握的是頭頸
部、軀幹、手臂、腰部、腿部的關節扭動變化。只要多多觀察
與練習，就能逐步掌握，越畫越順手！

大多數初學者最常遇到、最感頭痛的問題就是——畫手部，手掌面積雖小，可動關節卻最多，畫起來的確比較複雜。不過別擔心，只要先對手掌的骨架有基本的了解，就能克服這個令人困擾的問題了。

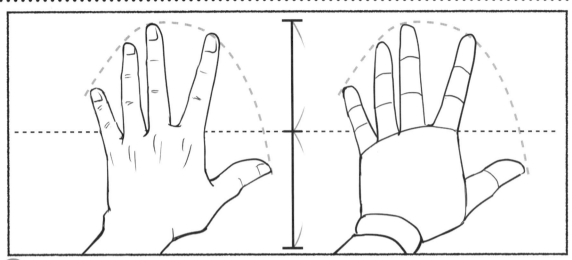

仔細觀察手掌的外觀會發現，手掌分為手指與掌心兩部分，將手掌撐開，就可以觀察到中指的長度最長，五指長短不一，五個指尖會呈現一個弧度（如上圖虛線所示）。以下示範的是畫手部的步驟。

1 畫一個田字梯形，直線代表中間位置，橫線代表大姆指的位置。

2 在無名指與小指的位置描畫曲線輔助線。

3 田字形中間為中指的位置，在上方描畫出兩條曲線，分別標出手指長度及第一節關節的位置。

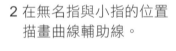

手指長度

第一節關節

4 一一描畫出手指與手掌連接處的位置。

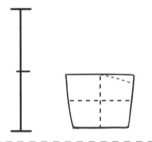

5 基本草圖打好之後，就可以依照位置畫出手指與手掌了。

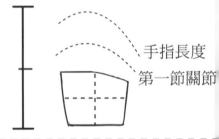

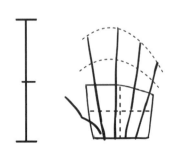

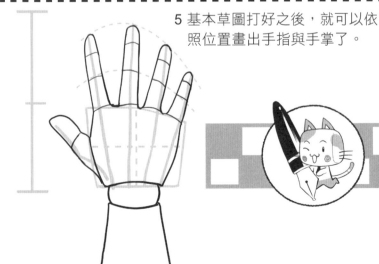

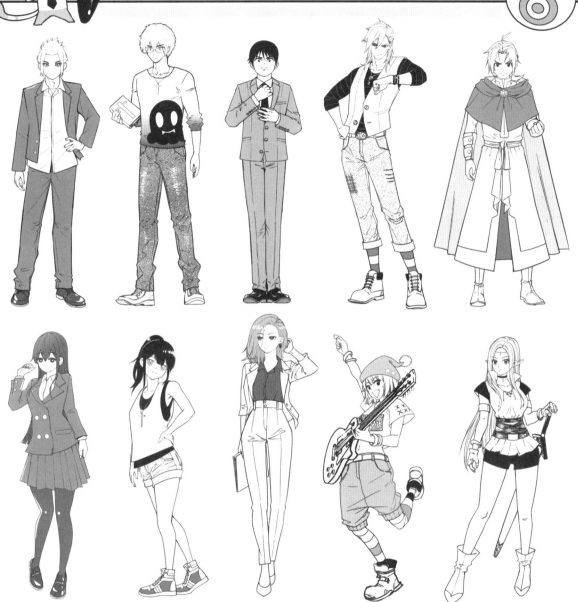

以上是出現在本書裡的所有男女角色，他們雖然都有喵漫為他們組的官配，但也許大家的想法不同，也想要來個亂點鴛鴦譜吧？那麼，現在就動筆連連看，自己來重組CP吧！新的搭檔一定可以產生新的火花、新的故事！馬上試試看吧！

當高中生遇到異世界女劍士……

假設我們要畫一篇現代魔幻風格的故事，可以利用原先設定的人物，將不同單元裡的角色重新做搭配，就會產生不一樣CP感。

某日，高中生放學時，天空出現異象，一道光從天而降……

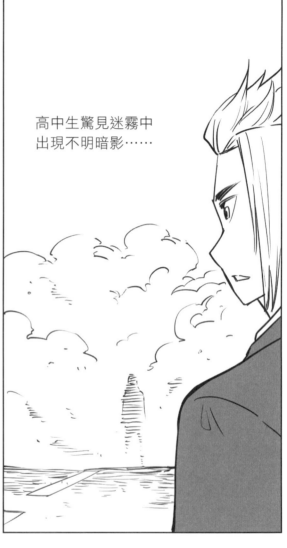

高中生驚見迷霧中出現不明暗影……

耳朵和一般人不同，異樣的又長又尖……

沒錯，大家都猜到了！那就是PART8的精靈女劍士。不同的時空背景意外結合在一起，兩人之間的故事就會產生有趣的變化喔！

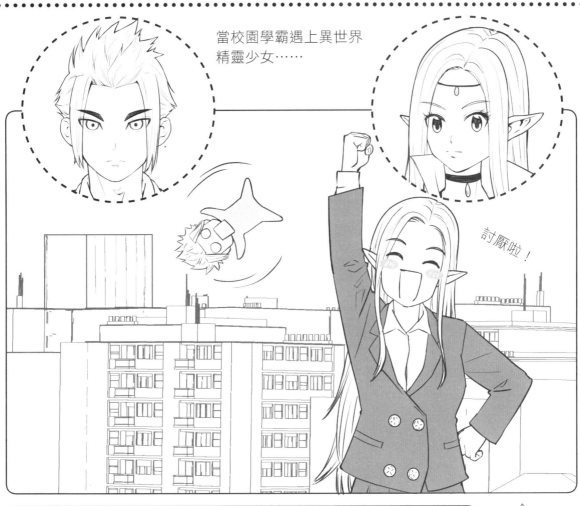

當校園學霸遇上異世界精靈少女……

討厭啦！

兩者之間反差很大，總是有意想不到的結果。為了尋找回到異世界的方法，女精靈留在人類世界苦苦尋覓……而當她踏入學園後，對現代人產生了強烈好奇心，新奇的故事就此展開了！

你也可以試著搭配不同CP，表面上看起來個性越不協調的，說不定會產生更大的驚喜呢！

我們再來重新搭配另一組CP，看看能產生什麼不一樣的故事？

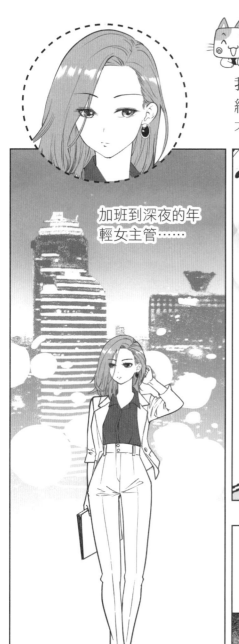

加班到深夜的年輕女主管……

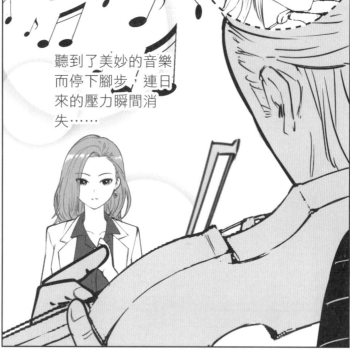

聽到了美妙的音樂而停下腳步，連日來的壓力瞬間消失……

兩人好像都在音樂裡找到了什麼……

是不是對這個遊戲上癮了？很有趣吧！我們再來組一對！

魔法少年召喚最強勇士，協助他打倒惡龍……

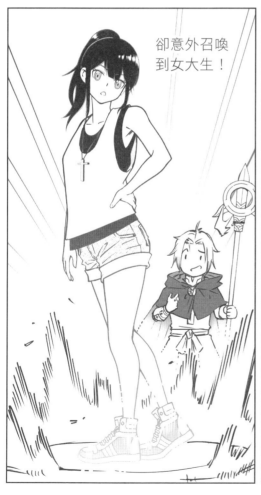

卻意外召喚到女大生！

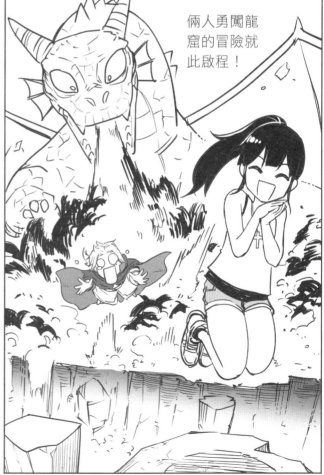

倆人勇闖龍窟的冒險就此啟程！

附錄3 CP人物伸展台

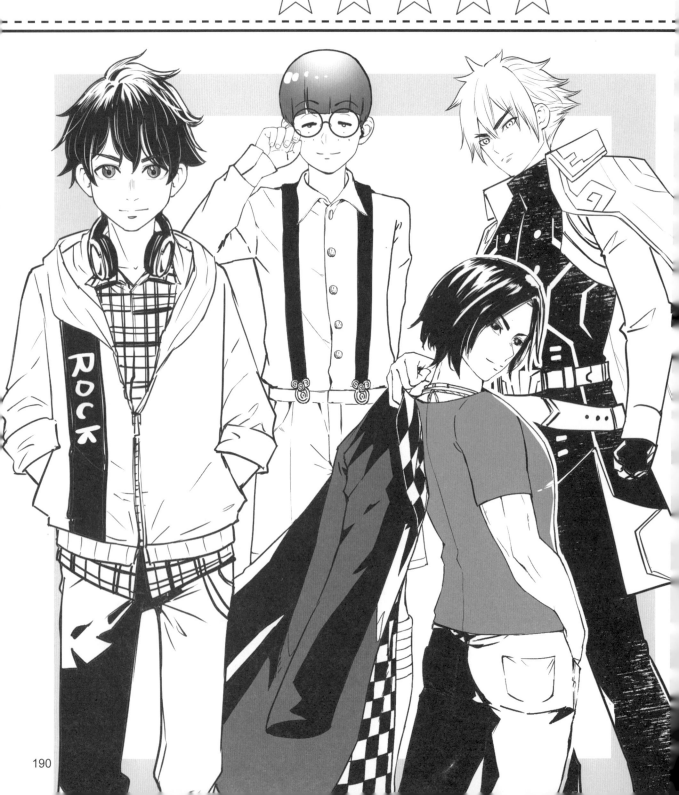

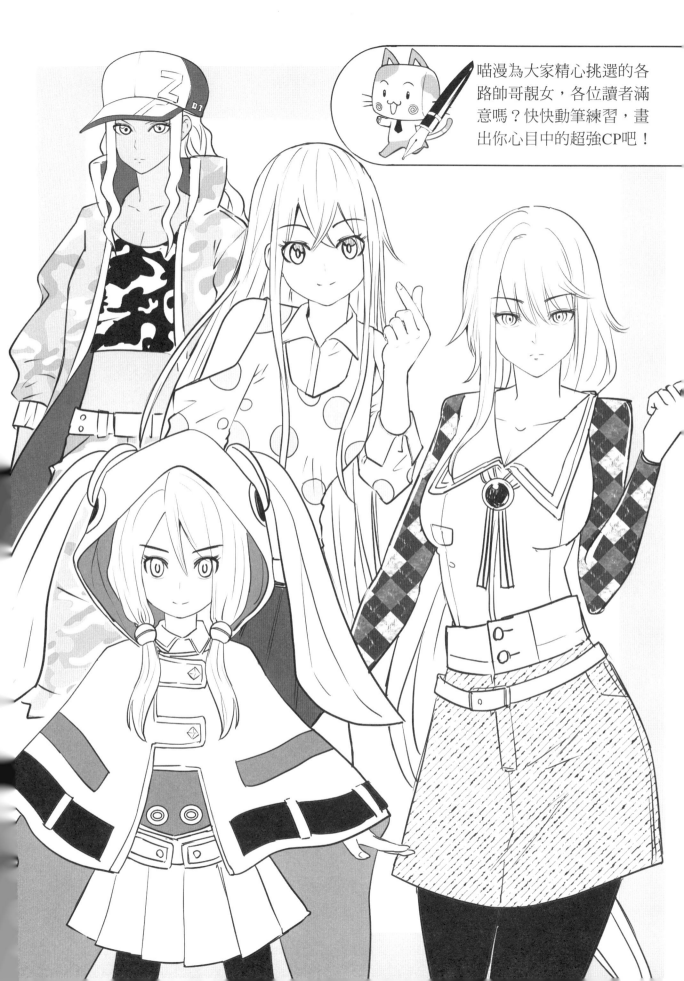

喵漫為大家精心挑選的各路帥哥靚女，各位讀者滿意嗎？快快動筆練習，畫出你心目中的超強CP吧！

國家圖書館出版品預行編目（CIP）資料

創造CP感滿滿的漫畫人物：讓角色散發魅力的完美
人設教學/陳治宏著. -- 初版. --
新北市：漢欣文化事業有限公司, 2022.06
192面；26x19公分. -- (多彩多藝；12)

ISBN 978-957-686-826-9(平裝)

1.CST: 漫畫　2.CST: 人物畫　3.CST: 繪畫技法

947.41　　　　　　　　　　　　　111003179

多彩多藝 12

讓角色散發魅力的完美人設教學
創造CP感滿滿的漫畫人物

作　　　　者／陳治宏
封 面 繪 圖／陳治宏
總 編 輯／徐昱
封 面 設 計／周盈汝
執 行 美 編／周盈汝
出 版 者／漢欣文化事業有限公司
地　　　　址／新北市板橋區板新路206號3樓
電　　　　話／02-8953-9611
傳　　　　真／02-8952-4084
郵 撥 帳 號／05837599 漢欣文化事業有限公司
電 子 郵 件／hsbookse@gmail.com
初 版 一 刷／2022年6月

本書如有缺頁、破損或裝訂錯誤，請寄回更換